山・海・岱員

鄭建昌創作集

（1978-2014）

藝術家出版社

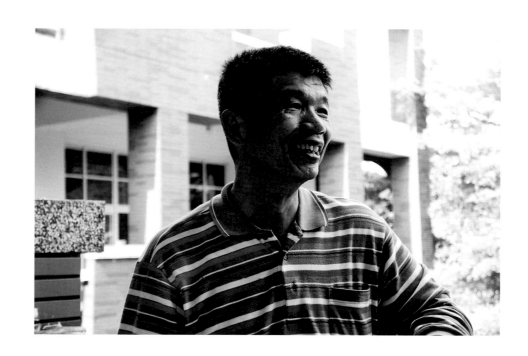

　　102當代藝術空間很榮幸能出版台灣中生代重要藝術家鄭建昌的作品集，整理了藝術家創作40年來的精彩作品，為其長期關注台灣這塊土地的藝術歷程進行一次更完整的梳理與紀錄。

　　鄭建昌從台北都會區回到故鄉嘉義後，捨棄之前所接觸、所依循之西方藝術觀點。他重新沉澱、省思自己，並藉著熟讀台灣先民開發的歷史、小説，以及研讀哲學、禪學叢書後，發掘了自我生命的價值與存在的意義。與其同時，並探討台灣人特徵圖像，以誇大的肢體、厚實的手掌及腳掌，呈現了台灣人忠厚、實在、耐勞、祥和與恬靜的特徵。這就是鄭建昌歷史性的、獨特的繪畫語彙。

　　「土地」是鄭建昌創作的主軸，因其對鄉土的關懷，他將生活全心遁入這塊土地的人文風景，包含了生態環境的問題，族群的、歷史的議題，以及社會的、政治的種種問題，但總是出於溫和內斂的手法，不誇大言行的悲天憫人情懷，意志堅定且堅持。當駐足其畫作前細細品讀之時，不得不感動於他對台灣這塊土地的細膩觀察與探究，並藉著作品呼籲人們正視日益惡化的人文與土地現象。

　　這本《山・海・岱員──鄭建昌創作集》，集結了鄭建昌四大系列的創作，包含：早期作品（1978-1987）、台灣山海經（1984-2005）、台灣游蜉（2000-2014）、大塊系列（2006-2014），謝其昌教授説這是鄭建昌的「文獻創作」，也就是用繪畫書寫台灣歷史，我非常認同這樣的説法。

　　102當代藝術空間以推薦優質的藝術家為職志，我相信鄭建昌的創作，已具有相當成熟且突出的風格與內涵，而其藝術作品散發的能量，除了展現於眼前的畫布，勢必也會持續綻放光與熱於藝壇中。

102當代藝術空間負責人

2015.11.25

102 ART is honored to publish this collection of works by Chien-chang Cheng, one of the most important mid-career artists in Taiwan. Showcasing the artist's oeuvre in forty years, it is a comprehensive survey and record of his art career characterized by an abiding concern for the land.

After returning from cosmopolitan Taipei to his hometown in Chiayi, Cheng gave up the Western concepts he had received and followed. With meditation and self-reflection, he excavated the value of his life and meaning of existence from the history of and novels on the early Taiwanese immigrants, in conjunction with philosophical and Buddhist texts. Meanwhile, the characteristic images of Taiwanese, epitomized by exaggerated body parts, and thick palms and soles, were used to represent their honesty, sincerity, perseverance, peacefulness, and serenity. This sense of history underlines the artist's unique language of painting.

'Land' is the central axis of Cheng's work. His concern for the land prompted him to delve into the issues related to the island, including environmental, racial, historical, social, and political ones. However, his voice is always placid, gentle, unassumingly compassionate, firm, and consistent. Inspecting his paintings closely, one cannot but be moved by his meticulous observation of and inquiry into the island, his call for confronting the worsening problems of its environment and land.

Mountain · Sea · Daiyuan: Chien-chang Cheng's Works brings together Cheng's four series of works: Early works (1979-1987), Taiwanese Shan Hai Jing (1984-2005), Insects of Taiwan (2000-2014), and Nature (2006-2014). As Professor Chi-chang Hsieh noted, they are Cheng's 'documentary works', i.e., writings on the history of Taiwan in paintings. I totally agree with him.

102 ART is devoted to recommend excellent artists. I believe that the lasting power of Chien-chang Cheng's works, which are stylistically and conceptually mature and outstanding, is destined to extend beyond the canvas, and shines and animates in the future art world.

102 ART

Yu-peng Tsai

2015.11.25

山・海・岱員

鄭建昌的台灣史觀

■ 蕭瓊瑞

一、序曲：台北十年

　　鄭建昌從嘉義前往台北，進入文化大學美術系的1975年，也正是蔣介石總統去世、台灣長老教會發表《我們的呼籲》，要求「讓每一個人自由使用自己的語言敬拜上帝。」的一年。

　　這是一個社會震盪、歷史變動的時代，尤其對出身於第三代基督徒家庭的鄭建昌而言，感受特別深刻。在他才考進嘉義高中的那年（1971），台灣的中華民國政府在「漢賊不兩立」的政策堅持下，宣佈退出聯合國，長老教會隨即發表《台灣基督長老教會對國是的聲明與建議》，提出：「人民自有權利決定他們自己的命運。」的訴求。隔年（1972），台、日斷交；盟友的背叛，讓台灣處於一種憤慨與孤立、絕望與自強的矛盾情緒中，並於1973年毅然展開日後影響深遠的「十大建設」。

　　相對於國家局勢的變動、社會的不安與蠢動，年輕的鄭建昌也正經歷一段頓挫、煎熬的青春歲月。

　　自小就在美術方面備受老師肯定的鄭建昌，1971年考上嘉義高中之後，經由學校美術老師陳哲（1937-）介紹，進入嘉義「回歸線畫室」，跟隨戴璧吟（1946-）老師習畫。戴璧吟是國立台灣藝專美術科（今國立台灣藝術大學美術學系）畢業，當時正在嘉義水上機場服役，利用假日在嘉義街上租賃畫室，一面自我創作，二方面也教導學生。

　　嘉義高中是嘉義地區最好的高中，在當時的風氣下，許多學生都以醫學系作為未來升學的第一志願；但喜愛美術的鄭建昌卻在這個時候，開始接觸大量的西洋文學作品與寓言故事，他也喜讀哲學、精神分析、存在主義等方面的書籍，當時剛剛成立的新潮文庫，成了他思想的寶藏。但相較之下，中國的《莊子》，顯然更吸引他，多愁善感的鄭建昌，嚮往莊子那種逍遙無爭的生命境界。

　　1956年出生的鄭建昌，誕生在一個頗具書香的家庭，祖父早逝，祖母黃氏清吹是當地的第一代基督徒，聚會於嘉義東門教會；父親博義公則是嘉義高工電機科畢業，曾協助籌設新營紙廠，擔任工程技師，後自行開設電機行。外祖父周強公，是嘉義縣新港鄉溪北村的當地望族，也是第一代基督徒，母親閨名貴捉，受過高等教育，領有助產士執照。

　　在鄭建昌出生那年，舉家自台南新營遷回嘉義市。俟鄭建昌七歲那年，也就是進入民族國小就讀的前一年，父親即以肝癌病逝，家庭頓失依靠，後為接受外公接濟，再遷居外公家附近，也就是新港溪北村旁的月眉村，家計全由母親為人助產，並編織毛衣支撐；至鄭建昌小學五年級，母親響應政府「助產士下鄉」的醫療政策，受派至嘉義太保鄉魚寮村，設立助產站，鼓吹家庭計劃，鄭建昌也因此再由月眉國小轉學南新國小。一個小學階段，轉了三個學校，讓鄭建昌始終處在一種陌生的環境之中，加上家庭的變故，寡母帶著五個孤兒，嚐盡人情冷暖的煎熬。

　　儘管如此，鄭建昌在學校中，美術課程的表現，總是受到師長的肯定，也讓自己獲得一個生命的出口。五年級時，還代表南新國小參加全縣的寫生比賽。進入國中後，更深受美術老師的肯定與鼓勵，也開始接觸

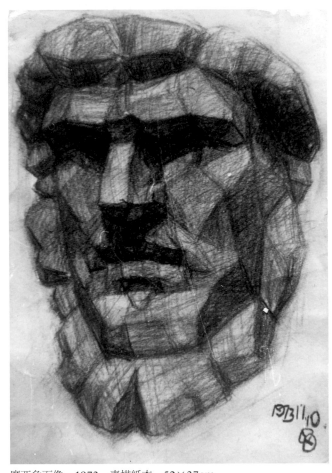

摩西角面像　1973　素描紙本　52×37cm

傳統文化經典，對所謂「天地正氣」、「浩然之氣」的儒家思想，情有獨鍾，自我意識逐漸抬頭。

　　高中一年級，所有的同學都在拼命準備升學，他已立定志向，要走美術學習的道路；除了利用課餘時間，前往戴壁吟老師的畫室學習，三年級時，乾脆就住進畫室，也協助畫室的事務。「回歸線畫室」在嘉義市文化路與國華街交口大光明戲院旁的巷弄內，鄭建昌除了白天在學校的課業外，夜晚便全力投入繪畫的學習；目前留存的石膏像炭筆素描，均可顯示他在這些功課上的努力與成果。然而，由於投入過深，作息不正常，加上經濟困頓導致的三餐不濟，終於引爆嚴重的營養不良與身心困乏，在1974年的大學聯考中慘遭落榜。

　　落榜後的鄭建昌，只得搬離畫室，準備重考。這是一段灰暗、無助的日子，卻也是年輕生命沈澱、焠煉的日子。鄭建昌回憶說：

　　「重考這一年，一面養病，一面象徵式的補習。一天24小時，因服藥關係，昏沈睡意超過18小時。勉強清醒的時間，在帶著寒意的灰色市區行走，拖著膨脹空胸、無甚知覺、打著哆嗦的身軀，宛如行屍走肉一般，直想握畫筆用力往胸口插，希望讓粗糠般膨虛空洞的胸腹緊實。灰黯無光的周圍，只有一個念頭──改變生活環境就會好轉，就會逐漸清楚這一生。」

　　這一年，戴壁吟老師也從水上空軍基地退役，畫室交由在地的陳政宏繼續主持，他則前往台北，在雙城街成立同名畫室。

　　1975年，鄭建昌終於如願考上文化大學美術系，也再一次住進戴老師在台北的回歸線畫室。

　　1975年，除了蔣介石總統的去世，以及長老教會發表《我們的呼籲》強調「自由使用自己的語言敬拜上帝」的訴求外；在美術上，一股新的氛圍也正在形成，首先是卓有瑞（1950-）以幻燈機輔助繪畫，發表巨大、寫實的「香蕉系列」於台北美國新聞處，轟動畫壇；同時，剛自海外歸來的謝孝德（1940-）也發表以超寫實手法繪成的〈禮品〉一作，引起藝術與色情的論戰。而隔年（1976），洪通（1920-1987）和朱銘（1938-）的素人藝術旋風，就在「校園民歌」的音樂背景聲中，正式宣告「鄉土運動」時期的來臨。

　　而這個時期的文化大學，也正面臨行政主管交替後的調適期，甚至引發學生潑漆抗議事件。

　　由於戴壁吟老師出國前往西班牙留學，畫室頂讓給當時剛從德國返台的林榮德，開設音樂班。一年後，鄭建昌遷到學校附近的「山仔后」，與一群同學相互激勵，試圖探求自我獨特風格。

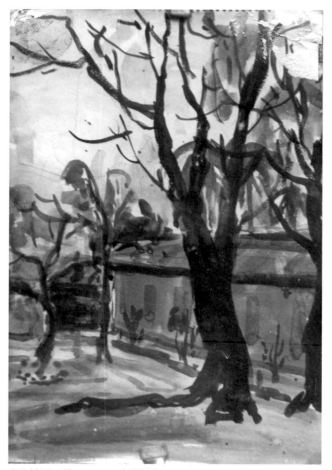

嘉中校園一景　1973　水彩紙本　37×26cm

1977年，許坤成（1946-）自法返台，任教文化大學美術系，發表「功夫」系列，提倡新寫實繪畫；同年，陳世明（1948-）也自西班牙馬德里返台，運用抽象及寫實的並胄，發表創作成果。經歷1960年代「現代繪畫運動」標舉「抽象至上」的衝擊，台灣畫壇在1970年代後期，重新進入「寫實」，乃至「超寫實」（或稱「新寫實」）風格的探討。

在這樣的時潮下，1978年，鄭建昌也創作了〈家族的記憶痕跡〉（圖版1）一作。這幅60F大小的油畫，取材家中1962年拍攝的一幀全家福照片，也是父親最後的一幀照片。照片中看來還神采奕奕的父親，穿著正式的西裝，端坐正中；母親抱著妹妹，身體微微側向父親；兩個妹妹，穿著整齊，理著當時制式的鋼盔頭（齊耳短髮），站在一邊；鄭建昌和哥哥各抱一個布玩偶，理著小平頭，站在另一邊。這是一幅充分反映時代品味與氛圍的黑白照片。鄭建昌以泛黃的彩色方式加以重新處理，加強了畫面歷史滄桑的感覺，尤其在姊姊一邊，有一些反光或泛白的區塊，或許是照片的褪色泛白，也或許是以相機重新翻攝玻璃鏡框中的老照片所產生的反光效果；總之，這樣的處理，讓一幀平凡的家族合照，散發「記憶痕跡」的時光意象。

這幅〈家族的記憶痕跡〉（1978），是藝術家對自我歷史的回顧與記念，在其創作的歷程中，具有一定的意義，卻不是當時整個創作思維的主軸。自1976年搬上「山仔后」後，鄭建昌開始著眼於平面性、分割化與簡化的風格探討，對一個從南台灣初入台北的年輕人而言，台北都會中的建築和鷹架，是最鮮明的印象。

原來自1973年展開的「十大建設」，帶動了全台各地的土木工程，鄭建昌來到台北的 1970年代中後期，台北市大型高樓建築，方興未艾，立體道路也正蓬勃興建，如：台北北門周邊的陸橋，拔地而上，站在高聳路橋的大型量體下，凸顯出人的渺小與無力；而那些建築用的鷹架，一如都市叢林，繁複而紛雜，如何將之簡化、歸納，正如如何將自己紛雜的思維整頓、簡化一般，成為鄭建昌自我整理、自我歸納的一個重要媒介。

相對於當時大部份的鄉土運動者，都將注意力集中在破敗農村的描繪與表現上，鄭建昌則藉由這種帶著機械幾何趣味的硬邊手法，表達了都會文明壓迫下，人的渺小、茫然與無奈。對出生南台灣的鄭建昌而言，初至台北求學，都會文明猶如一隻巨型的怪獸，給予這位曾在幼年時期遭受政治氛圍恐怖陰影籠罩，且在舊式家庭生長、強調謙抑教養的基督徒，巨大的衝擊。高樓、陸橋、鷹架、鋼骨……，充塞著整個畫面，人就

那麼細小、卑微地活動其間；剪影式的人物，使人空有形體而失去了內容，沒有感情、沒有交集，異化的生命，茫惑的心境，畫家深入思索著人生的本質與意義。

這批可以稱為「都會硬邊系列」的作品，從1977年起念，1978年成型，一直延續到1983年；以1979年為分界，可分成前期以鷹架為主題的線形構成，如：1979年的〈鷹架下〉（圖版3），和後期以建物、道路為主題的面性構成，如：1982年的〈公園路〉、〈北門高架橋〉、〈都會陸橋與行人〉（圖版4-6）等。基本上都是在簡化、平面化的大原則下所進行的創作。

這個系列創作的形成，也受到美國聖若望大學來台擔任交換教授的馬奈德的大力讚賞，並給予最高分數的評價。馬奈德以美國式的教學，尊重學生的特質；他肯定鄭建昌的這批硬邊作品，甚至認為即使和歐美藝術家的作品擺在一起，也毫不遜色；然而，他也建議：應再力強自文化的特色。他一再強調：住在台灣的台灣人，應找出具有自己生活所在的本地特色，且表現具時代性的創作；是屬於當代的，不屬於過去，也不同於西方世界。

「都會硬邊系列」成為鄭建昌早期作品最具代表性的風格。這些作品，色彩豐富、強烈，形式簡潔、有力；對都會文明有一些反省，但不完全是批判；對人的處境有一些同情，又不完全是絕望。

大四那年（1978），鄭建昌住進陽明山山仔后菁山路的一處三合院，和蕭文輝、蘇旺坤、林金鐘、倪高祥、陳裕堂等文大同學同住。由於該處環境清爽宜人，眾人討論後，以「山莊」自稱，並以戲謔的手法，故意與陽明山上知名的「白雲山莊」相對，自稱「烏雲山莊」，後經鄭建昌建議改名「巫雲山莊」。「巫」字，帶有邪氣、離經叛道、開創格局的意涵；「雲」字則有變化莫測、不可意料、充滿想像力與創造力之內涵。這也是鄭建昌心靈較為自由、無限制的一年。

1978年3月，蔣經國當選第六屆總統，就在這年年中（8.17），美國和中國大陸的中華人民共和國發表「中美八一七公報」，宣示兩國外交政策的正常化。年底（12.16），台美斷交，美國副助理國務卿克里斯多福來台，處理斷交後的台美事務，在台北街頭遭到抗議民眾激烈的對待。面對這些時局的變動，鄭建昌也躲在人群中，偷偷地拍照，為歷史留下見證；而心裡頭，也反思著這個國家可能的前途。

1979年6月，鄭建昌以油畫第一名的成績，自文化大學美術系畢業。10月底，即受召入伍，服砲兵預官役，隨部隊移防小金門，派駐大膽島。此時，開始接觸瑜珈，並閱讀「實相哲學」的書籍，意圖處理心中龐雜、混亂的思慮與障礙。

作為台灣第三代基督徒，鄭建昌自幼即擁有「上帝生我，必有其目的」的思想，因此，如何尋求並實踐自我生命的意義，也一直是鄭建昌關懷、在意的生命課程。

從踏出校門，到入伍服役，這是一段重新反省的階段。

在剛入伍的第二個月，台灣便爆發震撼全台、也是日後影響深遠的高雄「美麗島事件」（12.10），多位反對人士遭到通緝、逮捕。隔年（1980）2月28日，這個敏感的「二二八事件」爆發日，又發生再一次的

血腥事件：林義雄滅門血案；猶如在台灣的歷史傷口上撒鹽。一個劇變的台灣，正在釀成。

　　1981年8月，鄭建昌自軍中退伍。相對於師大美術系畢業的學生，馬上可以進入學校教書，文化大學畢業的美術系學生，則開始面臨失業的恐慌。鄭建昌退伍後，先後和幾位同學，包括：蘇旺坤、倪高祥、蕭文祥等人，也都是當年「巫雲山莊」的成員，開設畫室，招收一些想要升學的美術學生，勉強維持生活；但最重要的，還是要在創作上，設法發表，闖出一條生路。儘管當時的台北藝術圈盛傳：一份國際藝術雜誌公布現代藝術排行榜，台灣列居倒數排名第三，讓藝術界陷入低迷氣氛，人人心情沈重，自覺前景渺茫。然而，鄭建昌仍結合一批文大校友，包括：吳光閭、廖木鉦、王文平等，於1982年合組「台北新藝術聯盟」，並於當年10月，在台北美國文化中心舉行首展，宣告：「否定現在，發展明天。永遠不斷的創新，至生命枯竭為止。」充滿一種年輕人的熱血與純真。而同年（1982），另一個也是包括鄭建昌在內的10人「新銳展」，也在台北、桃園兩地推出。這兩個由文大美術系友為主軸展開的現代繪畫展，也為此後一波貫穿解嚴前後的畫會的「春秋戰國時代」（王福東語）拉開了序幕。

　　1983年年底（12.24），台灣第一座現代美術館──台北市立美術館正式開館營運。首先就在開館展中推出「美國紙藝大展」、「漢城畫派展」等充滿材質與低限特色的現代畫展；同時，留學西班牙的戴壁吟老師也於此時返台發表新作，並透過《雄獅美術》進行了大幅的報導；戴老師的作品，也是一批以紙漿為媒材的創作。這些因素，都吸引了鄭建昌開始嘗試以紙漿進行的創作。（圖版7、8）

　　相對於「都會硬邊系列」對於外在環境的關懷，這批紙漿創作的作品，則讓鄭建昌重新回到自我原始靈魂的觀照；而這批作品，也讓鄭建昌順利入選1984年台北市立美術館主辦的第一屆「現代繪畫新展望」展。這個極具指標性意義的官展之入選，等於相當程度地肯定了鄭建昌此後投身現代藝壇的入門資格。不過，就在這個時候，鄭建昌卻毅然決定結束在台北的生活，回到故鄉嘉義，一切重新開始；這對其他同樣投身現代藝術追求的夥伴而言，是難以瞭解的決定。日後的鄭建昌回憶說：

　　「放棄初萌光環的後續發展機會，毅然決定離開台北返回故鄉嘉義，曾一起致力推動現代藝術的朋友大惑不解，為何放棄藝文媒體焦點？80年代正是台灣現代藝術創作全面開展的起始階段，離開台灣最藝術文明的國際都市──台北，將失去創作舞台及揚名機會；甚且有人斷言：鄭建昌的藝術生命就此死了。

　　我所以會離開台北，實有感於西方強勢的藝術訊息取代了台灣的視覺藝術判斷。那個時代，個人宛如浮游生物，隨波逐流，旋轉於漩渦中。常困惑：懸空不著地，如何紮實定根？離開繁華都市，只因它不是我的家、不是我的歸宿。而我的家？在哪裡？……？──嘉義，高中以前的成長地，卻是陌生的故鄉，我不熟悉；因為沒有真正生活過、關心過。禁忌、封閉的年代，學校、家裡，頂多畫室、書店、飲食店，就這麼幾個點的連線，能了解多少全貌？

　　回到嘉義，決定重新生活……。」

　　結束台北十年的生活，也結束了鄭建昌早期的創作型態與思維。

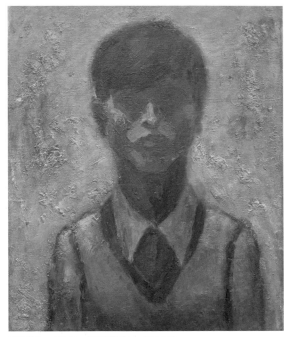 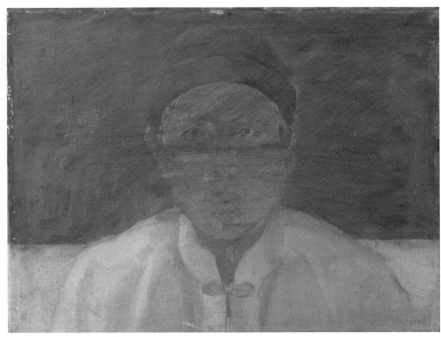

自畫像　1978　油彩畫布　45×38cm　　　　自畫像　1979　油彩畫布　41×27cm

二、台灣山海經（1984-2005）

　　回到嘉義，首先放空自己，忘記過去所學的一切理論、知識，重新認識土地。

　　鄭建昌開始大量閱讀台灣歷史，彌補過去認知的空白；從「唐山過台灣」的故事，他認識到先民渡海的辛酸，也第一次知道什麼是「有唐山公、無唐山嬤」？尤其讀到那些冒著違背政府法令、私自搭船、橫越海洋來台開墾的早期渡民，經常在中途被船老大謊稱到了台灣，而被拋棄在退潮的沙洲上，俟船老大收完費用離開，潮水漲潮，個個逃亡無路、深陷沙洲、呼天搶地、無法脫離，猶如一棵棵種在泥沼中的芋頭，最後不明究裡地沈冤海底……，更是讓人感到不忍。

　　至於少數僥倖脫困者，必須拼命游向一望無際的海洋，尋找陸地上岸，才能獲得紮實的依靠……。這樣的處境，不也正是在藝海中浮沈、尋求靠岸的藝術家，完全相同的心境與際遇。鄭建昌說：「追求人生目標，飄盪數十載，渴望可以有踩得扎實的土地，作為歸宿。然而，眾生尋他千百度，驀然回首，伊人卻在燈火闌珊處。往外闖盪，到頭來，終需回歸生命本源，回歸心靈永恆的歸宿。」

　　1985年，台灣基督長老教會發表《信仰告白》，強調落實「釘根於本地」的本土神學，無疑也給正在尋找認同、回歸土地的鄭建昌一劑強心針，確認自己的選擇；對於《信仰告白》中所提：「釘根於本地，認同所有的住民。」「用虔誠、仁愛，與獻身的生活，歸榮光於上帝。」「使受壓制的得自由、平等，在基督裡成為新造的人。」等等主張，更成為鄭建昌創作的動力與支持。

　　然而從意念的轉換、心靈的認同，到真正落實為一種圖像的創作與呈現，顯然還有一段長路要走。在「清倉放空」、「閱讀台灣史」之後，鄭建昌立意的第三個進程，即是「為台灣人造像」；他企圖探研台灣人的特徵圖像，並從台灣的歷史出發，進而探索人類精神追求永恆的共通本質。

　　事實上，早從學生時期，至少是進入文化大學美術系以後，人物的造像便始終是鄭建昌重要的探索課題之一。這當中包括前提1978年的〈家族的記憶痕跡〉，也包括幾幅面目模糊的〈自畫像〉（1978、1979），而1980入伍後，更有〈我是阿兵〉的一批作品，除了描繪那些接受操練的同僚，也畫自己。

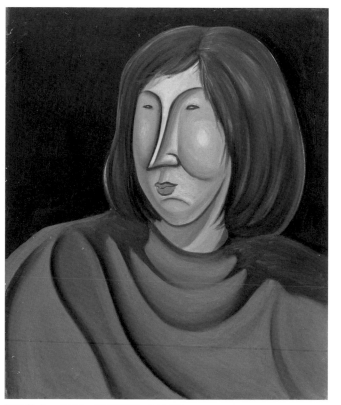

側面仕女　1987　油彩畫布　91×72cm

　　1985年的「台灣人造像」系列，鄭建昌開始以各種不同的手法，試圖找出那些經歷生命苦難的痕跡，表現不同的人物造型。從1985年到1987年間，鄭建昌留下了大批帶著試探性質的人物造型創作，他顯然正在沈澱自己從歷史閱讀中所獲得的台灣人形象概念，意圖找到一個屬於自己、且為有效表達的造型語彙。

　　這期間，他也嘗試描繪一些風景，那是一種帶著歷史表情的土地面貌，〈溪流〉（1985）、〈中流〉（1986）、〈眺望淡水河〉（1987）、〈裂土靜物〉（1987）、〈寧靜夜晚〉（1987）（圖版9-13）等，都是這個時期的產物；這些作品都散發著一份亙古靜默、千年不語的孤寂感，只等待著適當的人物登場。

　　從1985年到1987年這三年間，台灣社會和鄭建昌個人生命，都經歷一些重大的變動。首先是1986年9月，民主進步黨（簡稱「民進黨」）成立，直接挑戰戒嚴時期禁止人民結社、集會的規定；隔年（1987）7月，實施長達36年的「戒嚴令」，就此解除。而在個人的生命上，1986年，鄭建昌終於找到了終身伴侶，與黃素玉小姐結成連理；隔年（1987）長子出生。有了家庭，既是羈絆、也是寄託，鄭建昌看待事情的角度，也逐漸有了一些微妙的轉變。1987年即有〈大地之母〉（圖版14）之作。

　　這件作品，以一位似乎男女同體的人像為中心，人的頭部，圓頭短髮、閉眼沈思，宛如佛陀；但身軀卻擁有巨大的乳房，雙手交握於腹前，腹部皺折多紋，猶如產後婦女的妊娠紋。背景是以白色為底，卻有一張如血管蔓延的網絡，讓人聯想起孕育胎兒的子宮；而人體的左後方，卻伸出一雙欲迎還拒的手掌，猶如佛陀的手印，畫面充滿一種象徵主義的隱喻。這件作品的創作，應和鄭建昌個人的結婚、夫人的懷孕生子有關，但顯然也由個人的生命經驗，擴大到一個族群歷史，尤其是台灣歷史的象徵。

　　隔年（1988）的〈新初之地〉（圖版15），則是在一片如巨樹般矗立的石林前方，畫上兩株由地面冒出、生長的白色磨菇。再隔年（1989），則有〈前往伊甸園〉（圖版16）的創作，兩個相互依扶的裸身男女，背後是一片有著河流蜿蜒的草原。在此，個人的信仰、現實的生活，和台灣歷史的隱喻，開始逐漸結合。等到1991年的〈白衣相〉（圖版18），屬於鄭建昌特有的「台灣人形象」已然出現：一種猶如中國古代帝王像的平面畫法，加上一些圓弧形的曲線，以打破那種全然平板的感覺；人物的表情莊重、凝定，一如民間傳統的祖先畫像。白衣、紅領，增加了素潔又神聖的感覺。這一年，他也升格為人父，長子出世。

　　而前此一年（1990），他也進入校園，擔任北興國中的美術老師，生活也就此安定下來。

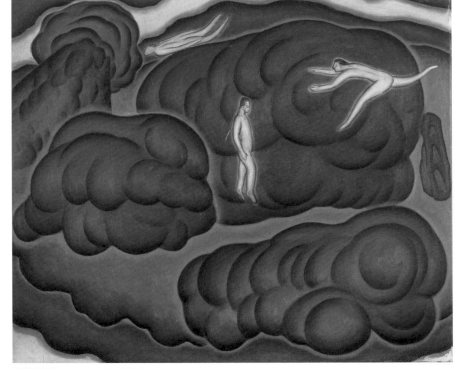

悠遊樂園　1991　油彩畫布　60×72cm

　　隨著生活的安定，兒子的誕生，一個新生活的開端，他再創作〈前往伊甸園〉同名作品（1991），兩個男女，由之前1989年較帶憂慮的色彩，改成明亮的紅色，而背後廣漠的草原，也成為具體而踏實的黃泥土地與留白的河流。此後一系列以台灣先民開發為題材的作品，陸續產生，構成1994年在台北、台中、高雄帝門藝術中心巡迴展「史詩吟唱者」的主要內容。

　　在這個〈前往伊甸園〉的漫漫歷程中，有對原鄉〈回頭望〉（1992，圖版20）的不捨，有孤獨跋涉如〈行者〉（1992，圖版21）的艱辛，更有一步一鋤的〈墾荒〉（1992，圖版22）拓土，這是一種以〈土地‧血緣‧傳承〉（1993，圖版23）構成的壯闊史詩。鄭建昌說：

　　「種族延續生命、經驗、理想，後一代負承接、傳遞、發揚理想之使命。人是血緣傳承，土地同樣具生命血緣，他們傳遞所有在土地上的經驗痕跡。而後來，在其上生活的生物，都接受了它所傳遞前人在這塊土地上的經驗。」

　　從遙望、跋涉，到拓墾，這是一種何其強烈的〈決心〉（1993，圖版24），終於一代一代在此繁衍生息；而以驕傲的口吻向子孫說：〈看！這都是我們的土地〉（1993，圖版25）、〈這是我的家園〉（1993，圖版27）。儘管有著〈背影向家園〉（1993，圖版26）的矛盾心結，告別原鄉、建立新鄉，但歷經苦難，終可享受流血、流汗、流淚後的甜蜜果實；一如摩西帶領以色列人擺脫被埃及人奴役的生活，渡過紅海，在曠野流浪了40年，歷經考驗，終於進入上帝賜予的流奶與蜜的迦南美地。在這裡可以〈閒坐〉（1993，圖版28）、可以〈遊戲──追兔〉（1993，圖版29）、可以用感恩又滿足的心情看著這塊〈有水也有牛〉（1994，圖版30）的美麗土地，成為她的〈守護者〉（1995，圖版31）；同時，滿足卻不怠懈，開拓荒墾的精神仍然保持，繼續向貧瘠的土塊〈挖〉（1995，圖版32）、〈拔〉（1996，圖版34）、不斷〈發現〉（1995，圖版35），然後〈父子〉（1996，圖版36）相承，一代又一代地〈延傳希望〉（1996，圖版36）……。

　　從1994年的「史詩吟唱者」個展之後，鄭建昌密集地以「生命的原鄉」（1996）、「島嶼印記」（1998）、「台灣山海經」（1999）為名，舉行個展，一再述說先民渡台墾荒的心情故事，不斷反覆，也不斷深化，尤其在台北市立美術館的「台灣山海經」大型個展，更是這個主題創作的總呈現與總檢視。

在「台灣山海經」系列創作中，1996年是一個重要的轉折。從1984年回到故鄉，重新從歷史中尋求創作的養分，到1996年，已經12年時間，「鄭建昌式」的畫面風格與人物造型，已然確立：一種接近平面化，卻又有著一些弧形明暗面的「活化」。單純的構成、明確的主題，敘說著先民建構海角新樂園的辛勤、驕傲與滿足；黑山、白水，是挑戰，也是祝福。這是一個需要墾荒，也是流著奶與蜜的迦南美地。在1996年的創作中，既有〈父子〉（圖版35）坐擁土地的滿足，和〈延傳希望〉（圖版36）中小孩拿著竹蜻蜓與身懷六甲的母親相依坐於樹下的喜悅；又有〈挑擔渡重山〉（圖版37）、〈眺望〉（圖版38）、〈遷徙〉（圖版39），乃至〈靠岸〉（圖版40）、〈擁抱土地〉（圖版41）……這些重新覆述的先民故事。在1994年以「史詩吟唱者」為名發表的第一批作品中，鄭建昌對台灣開拓史詩的歌頌，猶如一個以恆春曲調、樸實無華、委委道來的說書人，較寬遠的取景，緩緩的節奏，述說古老的故事；而在1996年以「生命的原鄉」為名發表的第二批作品，則明顯加入了較具戲劇性與宗教性的元素，如在〈挑擔渡重山〉（圖版38）的畫面中，身穿藏青布衫的勞動者，誇大了他粗手大腳的表現，以及幾乎被重擔壓彎的腰部，臉上有風霜痕紋，一步一腳印地踏實在黃色的泥土地上。

後方的土地，不只是海灣的暗示，也是一座巨大的土山，而背景的白，和兩塊較小的黃，既象徵活水的海面（或河面）與小島，也像是天空，和自山上滑落的土塊；同時，也就是這種曖昧性，更增添了畫面多元象徵的戲劇效果與張力。

至於〈遷徙〉（圖版39）一作，身著白袍、雙手合拱、低頭俯視的巨大青面男子，顯然已經化身為一座保護子民的土地元神，衣袍下正有一群艱辛跋涉遷徙的人們；人／神／土地在此完全融為一體。

此外，〈靠岸〉（圖版40）、〈擁抱土地〉（圖版41），既是對先民跨海渡台艱辛旅程的回溯，也是自我在藝海浮沈求生的譬況。在這些人物構成中，鄭建昌也展現一種較具表現性質的手法。然而更重要的改變，是在1997年之後，開始出現〈挪移〉（圖版44）、〈最後的反撲〉（圖版45）這樣的主題，顯然在回顧歌頌先民渡海、墾荒的史實之後，鄭建昌也開始關注到現實環境中，因人類過度開發、對大自然傷害所帶來的禍害。此一轉變，讓〈台灣山海經〉系列，在1998年之後，開始產生本質上的轉向，一向帶著歌讚、緬懷過往的心情，逐漸變成一種對現況反省、對未來憂慮的表現；在〈佑〉（1998，圖版46）、〈祈〉（1998，圖版48）等作中，都帶著高度的宗教性，那是一種對土地、生民未來的祈願與護佑。藝術家說：「注神聆聽宇宙聲音：土地是依存之根，水是生命之源。流失土地，何以立足？無水可喝，何以生存？」原本從原鄉出發，越過海洋，一心想在新鄉靠岸、登陸，如今，土石的流失、自然的反撲，土地在流淚、〈焚風〉（1998，圖版51）在吹拂，開始重新〈望〉（1998，圖版50）向〈海洋的呼喚〉（1998，圖版49）、歌讚〈鯨紋傳奇〉（1999，圖版59）。

在重新發現海洋的同時，鄭建昌也不再強調〈挖〉、〈拔〉等先民的拓墾精神，而是凸顯「樹」在土地上的意義，那不只是人「釘根」土地的一種象徵，也是人和土地、歷史真正結合的一種見證和聯結。從1996

年的〈雙樹〉（圖版42）、1997年的〈阿爸的樹〉（圖版43）、到1998年的〈樹母〉（圖版52）、1999年的〈神木情結〉（圖版55）、〈黑森林傳說〉（圖版58），台灣的主人，不再是拓墾的先民，而是這些千古釘根於土地、庇護先民生存、延續的樹木。1999年9月21日，台灣發生百年來的大強震，提醒台灣人民：如何尊重那塊對被踩在腳下的土地，人不可能超越自然，成為〈神祇再現〉（1999，圖版57）。在〈山海精靈的變奏曲〉（1999，圖版53）中，在〈地圖版塊運動〉（1999，圖版54）的強烈推擠中，同時，也在面對台灣人民代代相承，不斷搏成的〈靈魂遺傳符碼〉（1994，圖版61）中，一個新的台灣關懷，隨著2000年政黨的第一次輪替，也將藝術家推向了另一階段的思維與表現。

三、台灣游蜉系列（2000-2014）

2000年，新世紀的展開，台灣在「九二一大地震」（1999）的驚恐未定中，首次政黨輪替，民進黨執政。面對政治的角力，鄭建昌創作了一批「父與子」系列，不論是〈飛機〉（圖版62）、〈繞圈圈飛起來〉（圖版63），或〈騎馬〉（圖版64）等，這當中，固然有著早年失怙的藝術家，對於父親深深地懷念，但畫面中鮮明的紅、藍、綠、黃等色彩，也極容易讓人聯想起台灣特殊的「色彩政治」。

隨著台灣政局的易色、禁忌的解除，一些童年的經驗紛紛浮現。和之前「台灣山海經」相同的手法，先民渡台的「大歷史」和藝術家個人尋藝的「小歷史」，相互疊合；在接下來的「台灣游蜉系列」中，童年的困頓經驗，也和台灣戰後白色恐怖的歷史，乃至台灣歷史漂泊無依的命運，相互疊合。

尤其是生長在被稱為「民主聖地」的嘉義，也是「二二八事件」中受難的前輩畫家陳澄波的故鄉，2000年的新政局後，首辦「一隻鳥兒哮啾啾──228紀念展」，鄭建昌便提供了〈咱轉來去〉（圖版65）一作，描繪一男一女摻扶著一位躺在白布中的受難者，畫家寫到：「尋獲失蹤的他，已然無息；掀開白布，聲聲呼喚：回家吧！咱轉來去！」那是對所有受難亡魂一種深沈、無奈的呼喚，白布延展成覆蓋土地的天空，亡魂的面孔凌空俯視傷心無助的親人。

2002年的〈在其中〉（圖版66），人（先民、也是受難者）和土也已然連成一體，背負著台灣歷史的重擔，白色圖形有如台灣島，上有橫行的黑犬；另面的一人，也看著眼下相互爭衡的人群，而胸中飄出一縷白雲，似是冤曲，也是解放，乃至是「對自由的嚮往」（王貞文語）。

〈和平使者〉（2002，圖版68）則更直接地描繪大批受縛、被槍殺的受難者，其中包括受命擔任「和平使者」，帶著白米、水果前往水上機場慰勞、協調軍隊，而遭押往火車站前廣場槍決的陳澄波。至於〈陰影〉（2002，圖版67）一作，也是對童年1960年代的記憶回溯；藝術家說：「小時候（民國50年代），市街有宵禁，收音機須領牌照，晚上屋內燈光不得外露，門縫都圍著黑布。巷弄時有憲兵行伍巡邏；家中大人常以『大人（警察）來了』哄騙吵鬧不睡的小孩，心裡恐慌陰影留存至今；而今已成人、有家小，在台灣平

順的生活中，仍不時有恐嚇陰影籠罩……。」〈陰影〉中間白色人像胸前衣縫，暗藏一個在門縫中往外窺視的小孩，正是童年的藝術家。

面對台灣近代歷史的不安，鄭建昌開始思索台灣人的命運，在2004年正式發表「台灣游蜉系列」。

「游蜉」即是游動的蜉蝣。蜉蝣是一種極為低等微弱的生命靈體，原初無色，隨物賦形、隨處自生；而台灣人的命運，在歷經渡海開山的壯烈史詩之後，數百年來的歷史，在政治強權的扭曲底下，也一如游蜉的飄盪，一方面渺小卑微，二方面卻又充滿豐沛的生命力與強勁的適應力。

子宮花　2004　壓克力畫布　162×130cm

這批「台灣游蜉系列」，脫離之前龐然壯闊的史詩構成，也拋開對比強烈的色彩舖排，轉為一種以黑白色系為主調的不定形構圖。〈子宮花〉（2004，圖版69）是較早的一幅代表作，在100F的巨大畫幅中，「子宮花」介於動物與植物之間，既像成串的豆筴；兩兩相併，也似生命出口的女陰。在中國古代的思維中，「帝」字原本即為「女陰」的象形（▽），不論「女陰」或「花蒂」，皆為蘊育生命的根源；因此，所謂的「上帝」，也就是最高、最初的生命本源。〈子宮花〉帶著高度象徵的意味，不只是生物學上的譬喻，也帶著宗教的聯想。

如果說「台灣山海經」系列中，有著台灣漢人「土地」（即「土地公」）信仰與基督教伊甸園和迦南美地的涵攝，那麼「台灣游蜉」系列則帶著台灣原住民萬物有靈論和「神木」信仰的映射。鄭建昌說：「承原住民自然靈觀，蒼天、土地、山石、河海，皆有靈；擬人化巨石象徵有意識的生命。『人』這種生命體背後的靈，進入自然界各生物體寄居，可能曾是雲、樹、石、土、魚、鳥、獸……等，自由轉換軀殼形體，所以崇敬天地間的靈，即是對自己生命的尊重。」

〈生命樹〉（2004，圖版71），以一棵包含著台灣島形的神木，結出左右兩顆果實，既像卵形，又似此前的子宮花；藝術家對這生命的繁衍，賦予許多想像：胎生？卵生？有性生殖？抑或無性繁殖？藝術家在思索：台灣的歷史命運，有無可能超越過往的悲情，重新建構新生命的「意義新鄉」，結出累累的果實？

在「台灣游蜉系列」中，鄭建昌告別以往以「圖像符號、簡潔色彩」向先民「古老精神」致敬的心情，轉為關注人世間的現實處境、大自然的力量，和身心靈的呼求，這是一種精神層面的反省與探討，也是藝術家創作歷程的一次超越與深化。鄭建昌說：

「個人喜愛超越束縛的自由，超越形體、超越心靈。『想像』成為個人做白日夢、遊歷遠方、夢想未來的方法；也是穿越時空、扭轉形式意義、賦予歷史新生命的手法。

海洋在呼喚、浩瀚宇宙在招手，人的心靈可以海闊天空、自由遨翔；生命充滿無限可能，創作也充滿無限可能。

莊周夢蝶，自在轉換變形，無限制的心靈，自由優遊，不受外形束縛，超越一切。期能抓住心中崇仰高大的原秘，以虔敬心之祭典儀式呈現之。」

〈伸遊〉（2004，圖版73）、〈探秘〉（2004，圖版76）、〈游蜉幽浮〉（2004，圖版75）、〈腦叢〉（2004，圖版77）、〈戲首神遊〉（2004，圖版78）⋯⋯等等，都是一些似有若無的生命靈體；時而暗藏著「樹伯和小童」（〈探秘〉）的神秘傳說、時而像是生物教科書中人類腦部的解剖圖（〈腦叢〉）、又時而像卡通人物般的身首分離（〈戲首神遊〉）；有時也有一些暗含著批判台灣人功利取向、天天作著發財夢的〈孤島上的生命〉（2004，圖版74），台灣島成為盆景的花盆，上頭是一株象徵財富的發財樹。

2005年再有〈新神木〉（圖版79）的創作，這是一幅100號的大作，也是「游蜉系列」的一次總結與宣示，藝術家說：

「神木曾是台灣的圖騰，提供吾人無窮遐思，給台灣人許多嚮往與寄望。假象的政治神木偽裝掩飾，數十年後終告肢解、回歸自然；而今新文化的新神木圖騰尚待建立，吾人要唱出屬於台灣的曲調，發出自己的聲音，宜面對自己的文化宗教和歷史所引發的種種問題的挑戰，『探研台灣文化圖像』、『為台灣塑造出一個美麗新世界』二個面向，創作屬於我們自己的藝術與文化。」

而在這件品中，〈新神木〉樹幹虯纏的肌理，因為動態幻視的作用，邏輯上判斷「應該」凸起的木紋，也可以被幻視為凹陷的河流，這才使隱藏在樹幹中的「台灣」或「島嶼」的意象變得更為合理，而達到多重隱喻的多義趣味。樹幹糾纏的肌理，是神木、是河流、是台灣的意象，也是生命流動偉大的力量。

神木是台灣生命的象徵，從威權的神權意象，回歸自然的常態，2006年則有〈當我經過站起來的土地，看見舞動的神木〉（圖版86）、土地站起來，訴說大自然的反撲，一如人民站起來，追求自由民主與和平公義。人民、自然、生態，完全結合在一起，形成一種新生的力量，一如舞動的神木。

「台灣游蜉」是鄭建昌受邀在嘉義鐵道藝術村的一次個展；這是藝術家歸鄉20年以來的一次重要個展，也是在故鄉的首次個展，藝術家懷抱著「回饋孕育我、豐富我、成長我的故鄉」的心情，創作了這批作品。同時，他也以沈毅又莊重的心情，自述創作的理念，說：

「吾人內在沉鬱之感情，經歷了消失的228、軍情統治，經歷民主陣痛社會價值混淆亂象，心中猶有一絲理想、良知、寄望、與動力。今天，吾人仍在這塊土地上，而歷史它持續在運行、書寫著；吾人閱讀往日歷史，一牽動集體無意識，即宛如置身於當年生活，處於事件進行的背影中，隨著翻閱歷史映像而撕痛傷口。

由歷史記憶認識土地上發生之事，可以瞭解人民和土地已結成共生的循環命運。若無超越尋常軌跡的激變，前世代人民經歷過的遭遇，會反覆投射到生活在這塊土地上的下一世代人民身上，而有相類似的遭遇。

所以，『台灣人的悲哀』一直上演。

　　為破除循環的魔咒，吾人必須臉朝光明面，超越尋常軌跡的激變，從古老精神積極尋找意義，豎立新的精神寄託，建立一個理想、安穩可靠、且民眾願意投入的『意義新鄉』」，建構新認同，以解構宿命之宰制。

　　『新神木』，台灣母體印痕的樹幹，發出堅實強盛的生命力，在異常環境下，竄出異於邏輯的繁衍方式，生長出原始頭像，以變貌適應生存。樹可樹，非常樹；人可人，非常人；生命，自有其出口。於外在環境逼迫下的台灣，國際空間幾無，欲生存就必須變貌，於是『變貌』成為台灣的特質。」

　　2004年的「台灣游蜉」個展，是藝術家對故鄉的一個回饋，也是故鄉對藝術家的一次肯定。20年的經營，鄭建昌以他的「台灣山海經」作品，受到藝壇巨大的肯定，作品經由當時最重要的畫廊之一的「帝門藝術中心」，多次在台灣北、中、南各地展出，並獲得佳評，但故鄉嘉義卻始終未曾有過個展。事實上，20年間，鄭建昌對嘉義藝壇的投入、參與，始終不曾缺席；尤其是2000年政黨輪替以來，嘉義作為台灣「民主聖地」，一系列以「228事件」或「諸羅（嘉義古名）精神」為主題的各種策展，都加深了鄭建昌對台灣歷史回溯與未來前途的一次次關懷、反省，與思索。

　　在2004年的創作中，另一值得注意的發展，是有幾幅人頭圖形的出現，包括：〈出頭——生生不息〉（圖版70）和〈光陰過客〉（圖版72），都是200號和100號的巨幅創作。〈出頭——生生不息〉一作中，一個正面、莊嚴如佛頭的頭像上，突出另一個人頭形。所謂「出頭」，一語雙關，既是在歷史上突破被壓抑的命運，尋求自主、出人頭地；也是暗含台灣人民代代相傳、傳衍不息的強勁生命力。而〈光陰過客〉則是以一種正反均可成立的雙向頭形，暗喻台灣人的強勁適應力，至於邊緣如細胞核的造形，也是一種游蜉生物的型態。「光陰過客」一詞，語出李白知名鴻文〈春夜宴桃李園序〉，所謂：「夫天地者，萬物之逆旅；光陰者，百代之過客。」有一種「天地悠悠」的歷史蒼茫感。〈光陰過客〉，也是藝術家參與2003年高雄國際貨櫃藝術節的創作。

　　人臉或人形與其他物象的結合，包括：台灣島、神木、巨石……等，正是游蜉的本色，所謂「隨物賦形，從容自生」。在〈島嶼印記〉（2006，圖版80）中，人的側臉出現在橫躺的台灣島上，人島一體、人神一體。「島嶼復甦，諸神復活，從島嶼、岩石、草木形象，顯現神靈復活。諸神在島嶼、諸神在岩石、諸神在樹木、諸神在人形。諸神在白水、諸神在高山、諸神在細沙、諸神在微菌。諸神在不在、諸神看不見、諸神心得見、神人一線間。」

　　台灣島嶼被倒放、被橫著看，似島、似魚（神鯨），是游動的生命，亦是歷史的印記。

　　〈呀乎〉（2010，圖版81）一作，只是6號大小的作品，但幾個如裸女的人形，包含在一股升騰的氣流中。「生命的舞蹈，在大地的場域中上演著，如此地和諧與美好，享受著與自然融為一體的境界。」「呀乎！」一聲，「招式如流，氣運丹田，一聲長喝！頓覺兩腋習習清風生。」

〈容顏〉（2010，圖版82），其實是一座由土地站起來的「山」，「山」擬人化成「人頭」，歷史的痕鉉烙印在石頭上，如同記憶印記在石頭上、島嶼上，在歷史中、甚至在未來中。藝術家放縱自己的想像奔馳，和歷史、和現實、和自然、和生命……，不斷結合、不斷幻化，既藉創作反映時代，也藉創作還原本我；時而以有形喻無形，時而以有限喻無限，任外在漩游與內在原慾對話，也讓集體無意識接通本源古老的精神。〈游標〉（2011，圖版83）如一具變幻不定的旋轉機具，指示著生命的方向，也迷惑著生命的方向。到了2014年的〈雲端追追追〉（圖版84），藝術家借用流行歌曲的曲調，讓自己的思緒、飄揚在山顛的雲端。藝術家說：

「忘了五指山與筋斗雲的遊戲吧！但人們仍舊抗拒不了騰雲駕霧的刺激。如何在風馳電掣中保持平衡？為此，在童話中已練習了無數次！非是學五指山與筋斗雲的遊戲，只是抗拒不了騰雲駕霧的刺激。這次遊戲的地點，就選在最高的那朵雲上吧！」

這批結合人形與自然、大地的創作，也在2006年前後，具體發展成鄭建昌另一重要的主題──大塊系列。

四、大塊系列（2006-2014）

2005年，鄭建昌以《台灣山海經──土地、海洋與心靈之觀照》論文及個展，取得國立嘉義大學視覺藝術研究所的碩士學位。這也是他對過往創作的一次總檢視。

2006年，他被嘉義市鐵道藝術發展協會推舉為第二屆理事長，也展開他新一階段的主題創作。此時，他也先後受聘兼任長榮大學美術系（2005.9-2015.6）和南華大學視覺與媒體藝術系（2007-2011）教職。面對一些具領導性的藝術行政工作，以及一群充滿藝術追尋熱忱的年輕人，鄭建昌的創作也開始展現一種更具思辯性與哲思性的特質。

2006年的〈黑山白水之際〉（圖版85），首次出現一位站立的巨人。在「台灣山海經」系列中，巨人是先民精神的化身，守護拓荒墾土的渡民；而在〈黑山白水之際〉這件作品中，這位站立的巨人，毋寧更接近「台灣游蜉」系列中那些化身為各種自然的靈體；只是這個靈體，不再是那麼渺小，而是一種龐然的巨物。看似男巨人的下體，其實有一類如女陰的象徵；如果說民間傳統信仰中有所謂的「天公」，那麼這巨人則應是「地母」的角色，或至少是雌雄同體。

2007年，便有〈與大塊老師對話〉（圖版87）的完成，巨人的身體不再那麼平板、單純，而幾乎是充滿筋絡、毛髮，那正是土地的河川、森林。

「大塊」者，也就是「大地」、「大自然」，乃至「造化」。前提李白的〈春夜宴桃李園序〉中，即有：「陽春召我以煙景，大塊假我以文章。」之名句；而《莊子‧齊物論》中，早有「大塊噫氣」的說法。

「大塊」不只是人類賴以維生的有形土地，也不只是提供藝術家創作靈感的材料，「大塊」更是連結宇宙與生命力量的精神象徵，甚至是人類心靈的老師。以基督徒的立場，更確切地說：「大塊」就是「上帝」，就是創生宇宙萬有的「最初之動因」。

在人類的文明史上，「上帝」不是一般宗教信仰崇拜的「神祇」，而是邏輯思維、追根究底，被「逼」出來的一種必然存在。在中文的《聖經》中說：「太初有道，道與上帝同在，道就是上帝。」（約翰福音一：1）這「太初」就是「太極」，也就是萬事萬物的起源；因此，耶和華說：「我是α（阿爾法）」「α」就是一切的開端、萬有存在的起源。

文藝復興時期的米開朗基羅，是人類文明史上第一位將上帝（耶和華）以人類形象畫出來的藝術家，在西斯汀教堂天花頂上的壁畫〈亞當的誕生〉中，上帝是一位具尊嚴的老者，由眾天使簇擁著、飛騰在一個巨大的風篷中，當他伸出右手一指，「亞當」（人類）便誕生了！

同為基督徒的鄭建昌，將「大塊老師」形塑成一位巨大的人體，那是一種東方化的「上帝」。《莊子‧大宗師》有云：「大塊載我以形、勞我以生、逸我以老、息我以死。故善吾生，乃所以善吾死。」

生、老、病、死，乃是一種大自然的規律，也正是「太初有道」之「道」，瞭解這種規律之運作，順從「上帝之道」，正是哲人「善我生、善吾死」之高度智慧表現。

〈與大塊老師對話〉一作，巨大的身軀，層層的肌膚，顯然是大地、溪谷、山澗，和森林的組合，似男又女的頭顱，微張的口部，似乎正在呼氣；前方有飄浮的人形，肩上有椅子，後方是海草一般盪漾的森林，下方則是汪洋中的小島……。

這樣的構成，幾乎也成為2010年〈創世一記〉（圖版105）的原型，而以擬人化的「大塊」為主體，述說著創世過程中的種種想像，乃至人格化的多樣情態：或是巔跛如〈亦步亦趨〉（2007，圖版88）、或是自得、自滿如〈大姆哥的世界〉（2009，圖版93）、〈王牌〉（2009，圖版94、95）；有時充滿吸引力，如〈神祇‧印記‧吸引力〉（2009，圖版96）、有時被壓縮而奮起，如〈被壓縮的巨人──奮起〉（2009，圖版99）、〈再起〉（2010，圖102）……等。

2011年之後，鄭建昌的創作納入更多對土地、家園新生、奮起的期待，如：2011年的〈皇天后土〉（圖版110）、〈護土護民虎視眈〉（圖版112），2013年的〈守護〉（圖版115）、〈新生‧印記〉（圖版117）、〈奮起〉（圖版118），到2014年的〈大地印記〉（圖版119）、〈大塊之足〉（圖版120）、〈大塊之指〉（圖版121）……，藝術家已然化身為那守護大塊的大塊老師。

五、餘韻

「土地」是鄭建昌創作的主軸，「土地」不只是生命寄居的「鄉土」，「土地」也是河洛話中代表守

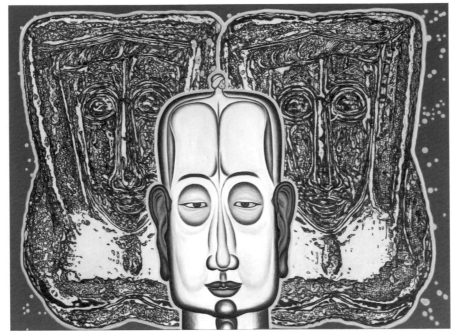

護之神的「土地公、土地婆」。
鄭建昌對土地的關懷，既有生態
環保的用心，也有歷史人文的反
省，又具社會、政治的批判，但
總是出自一種簡明、溫和、內斂
的手法，其畫如人，意志堅決、
長期堅持，但絕不誇大言行、聲
嘶力竭。

生生不息　2014　油彩畫布　194×259cm

　　在鄭建昌的作品中，「人」和「土地」和「神明」乃至「歷史」，都是一體的，那是一種生息與共、循環不已的宇宙倫常。因此，有時人的臉就印記在島嶼的土地之上，有時神明就蹲坐如一座大山；生民遷徙、耕耘在大塊之間，固然時而如游蜉，朝生暮死而令人生憐，但生命猶如不死的生命樹，老幹枯萎、新枝再生，死而化作春泥，生而萌放如花，生死之間，循環輪轉，歷史巨輪因而不斷前行。在鄭建昌的創作中，我們得見一個對土地有情、對生民有愛、對歷史有諒、對未來有望的美麗新世界。

　　鄭建昌的土地，有其元神，元神護土佑民，萬事得以圓滿通神。鄭建昌對鄉土的關懷、對生命的思索，從早期置身都會而反思文明，至今回歸土地、通達歷史。他遍讀台灣先民開發的史書、小說，瞭解先民披荊斬棘、以啟山林的辛勞，也知強權壓境、生民塗炭的苦楚，進而生發諒解、疼惜的心境，化作溫馨、幽默、哀而不怨、抗而不爭、嘲而不譏的獨特風格，給人一種溫暖、深思、靜謐、致遠的心靈澄境。

　　鄭建昌的作品融入民間諸多傳說、隱喻，也富萬物有靈、生死輪迴的神秘傾向；但骨子裡，鄭建昌是一位虔誠的基督徒，基督的信仰，高舉土地的公義、強調住民的自決，往往讓人誤為政治上的偏執。事實上是一種生命「信、望、愛」的高度表現，在相當的意義上，鄭建昌的創作正是這種關懷本質最具體的展現。

　　鄭建昌曾說：

　　「這是一個混亂的時代，也是一個充滿爆發力的時代；是一個霸權橫行的時代，也是一個堅毅求生的時代；是一個貪婪消耗的時代，也是一個反省復育的時代；是一個粗俗蠻橫追求物質的時代，也是一個內省思考精英靈魂的時代；是一個籠罩黑暗罪惡的時代，也是一個充滿光明希望的時代；是一個速食淺碟文化的時代，卻也是一個最易創造歷史的時代。

　　而，我們正在歷史的機會點上。」

　　回首鄭建昌一路走來的創作長途，他以藝術為這個山、海、岱員（台灣古名）建構了一部完整的心靈歷史，也為這個島上的生民，提供了一個足可瞻望的美麗未來遠景；而他的創作，仍在持續發展中，正如台灣的社會仍在持續變動中……。

Mountain · Sea · Daiyuan:

Chien-chang Cheng's View of the History of Taiwan

■ **Chong-Ray Hsiao**

'Land' as the focus of Chien-chang Cheng's work refers not only to the land that shelters life, but also to Earth God and Earth Goddess that guard the land in the Hoklo culture. Cheng's concern for the land is at once environmental, historical and humanist. It is a social and political commentary, but one always framed by succinct, calm, and contained expressions. His paintings represent his character, which is resolute and persevering, but never hyperbolic and vociferous.

In Cheng's works, 'humans', 'land', 'God', and 'history' are interwoven with each other, which suggests the interconnected cycles of cosmic order. Therefore, sometimes human faces are inscribed on the land of the island, and sometimes deities crouch like mountains. Humans move and work in Nature. Ephemeral and miserable as insects as they sometimes are, life is like an undying tree, of which the old boughs, bent to the ground to give way to new branches, are turned into spring soil that gives life to blossoms. Life and death alternate in cycles, pushing forward the wheel of history. In Cheng's works, we witness a brave new world which cherishes the land, embraces the living people, forgives history, and looks forward to future.

Land in Cheng's paintings has a soul that protects the soil, guards humans, and guarantees the perfect fruition of things. His concern for the land and inquiry into life evolved from a city resident's reflections on civilization to an individual's exploration of the land and history. He read historical writings on and novels of the early Taiwanese immigrants extensively to learn their toil in venturing into the woods and reclaiming the mountains, and their sufferings in times of despotism and exploitation. His understanding of and sympathy for them gave rise to a unique style that is warm and humorous, sad but not bitter, rebellious but not exacting, and a mind that is affectionate, pondering, tranquil, and affecting.

Chien-chang Cheng's combination of folk legends and metaphors is also infused with the mystic aspect of animism and the concept of reincarnation, despite the fact that he is a devout Christian. His Christian faith, concern for land justice, and insistence on the right to self-determination may be misunderstood as political paranoia, but they are in fact a genuine expression of 'faith, hope, and love'. In a significant way, Cheng's works are one of the most concrete embodiments of the divine concerns.

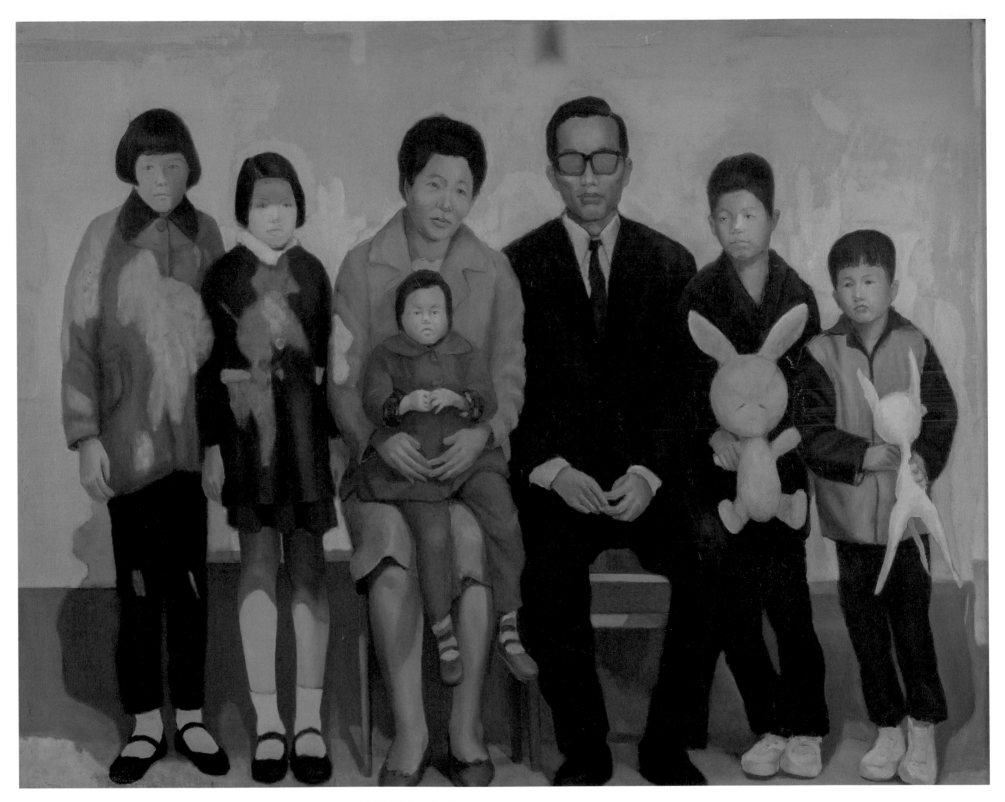

1. 家族的記憶痕跡／Trail of the Family　1978　油彩畫布／Oil on canvas　97×130cm

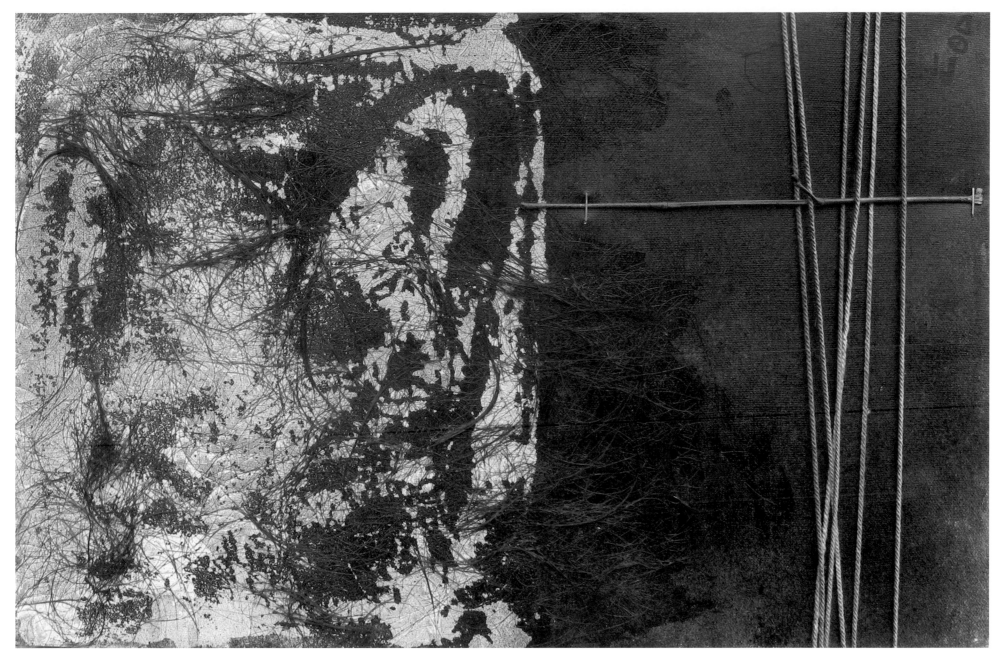

2. 存在於黑白間的毛髮／Hair in Black and White　1979　複合媒材／Mixed media on canvas　27×41cm

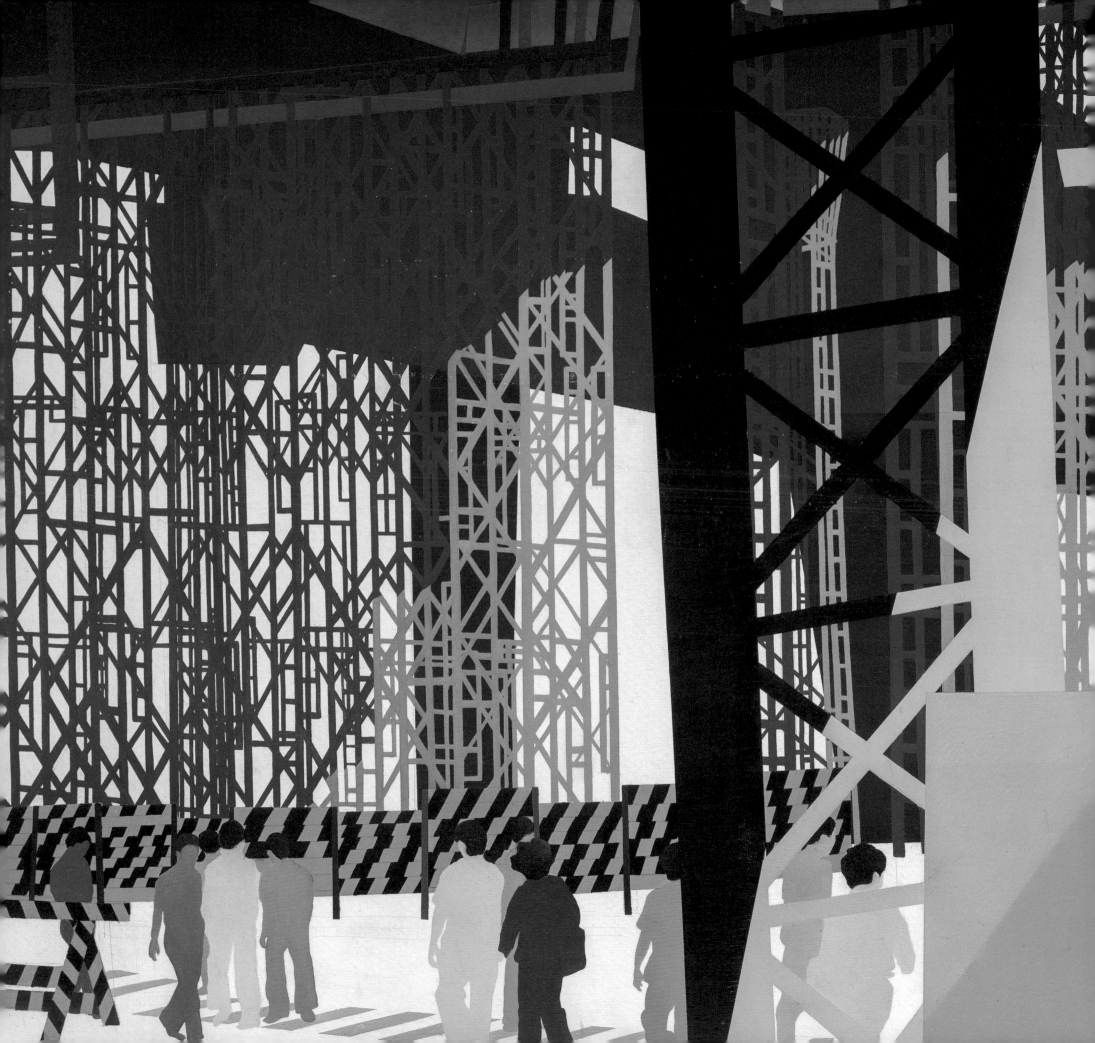

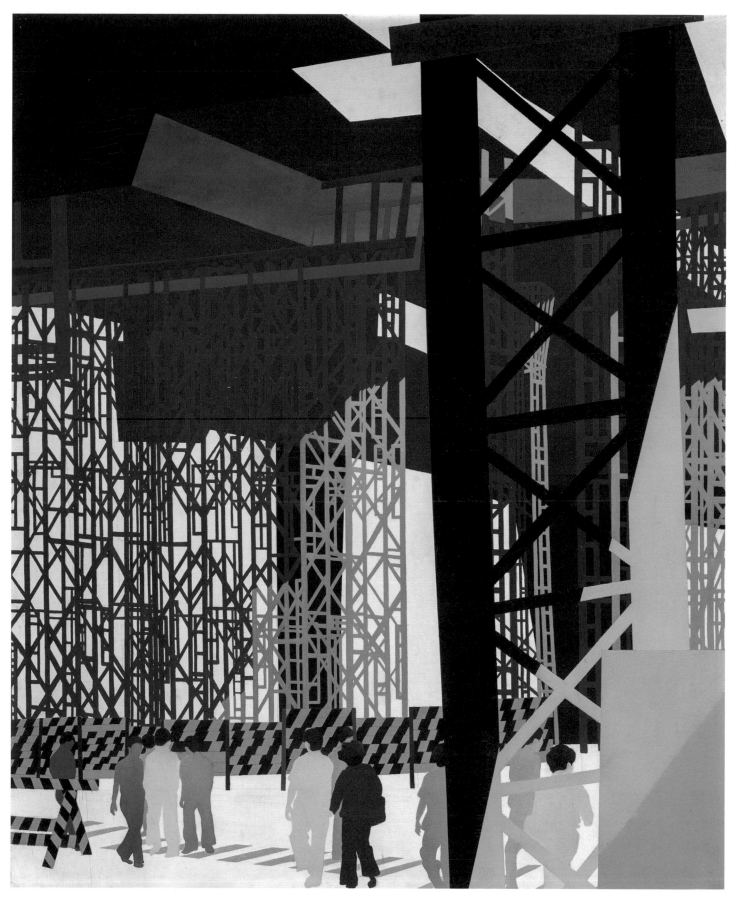

3. 鷹架下／Under the Scaffold　1979　油彩畫布／Oil on canvas　162×130cm

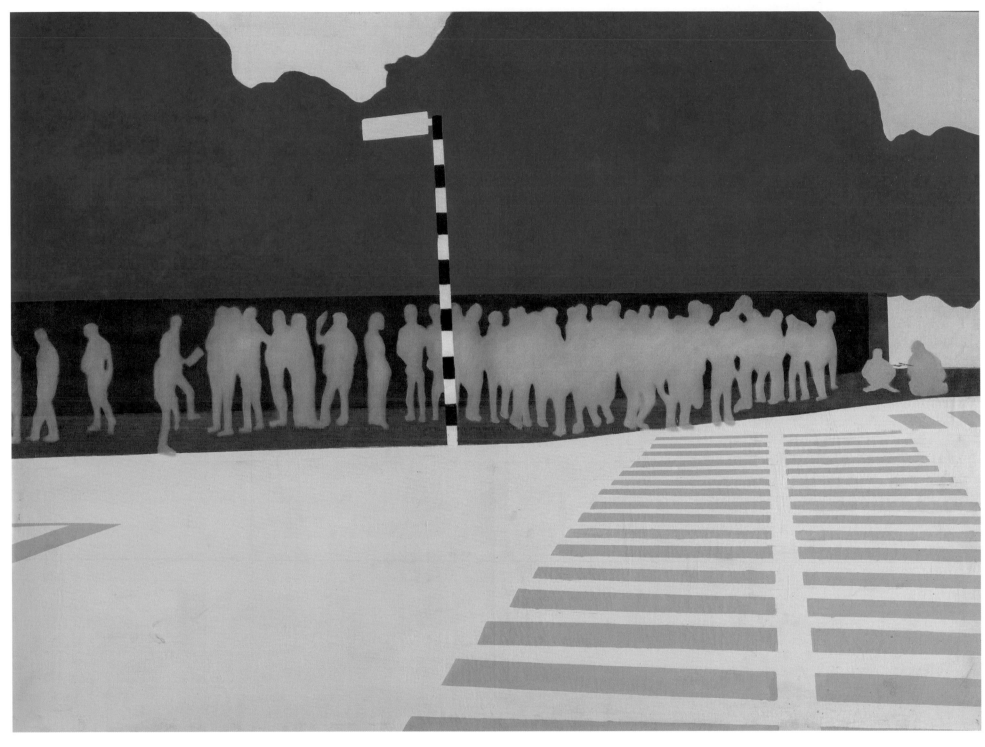

4. 公園路／Gongyuan Road　1982　油彩畫布／Oil on canvas　97×130cm

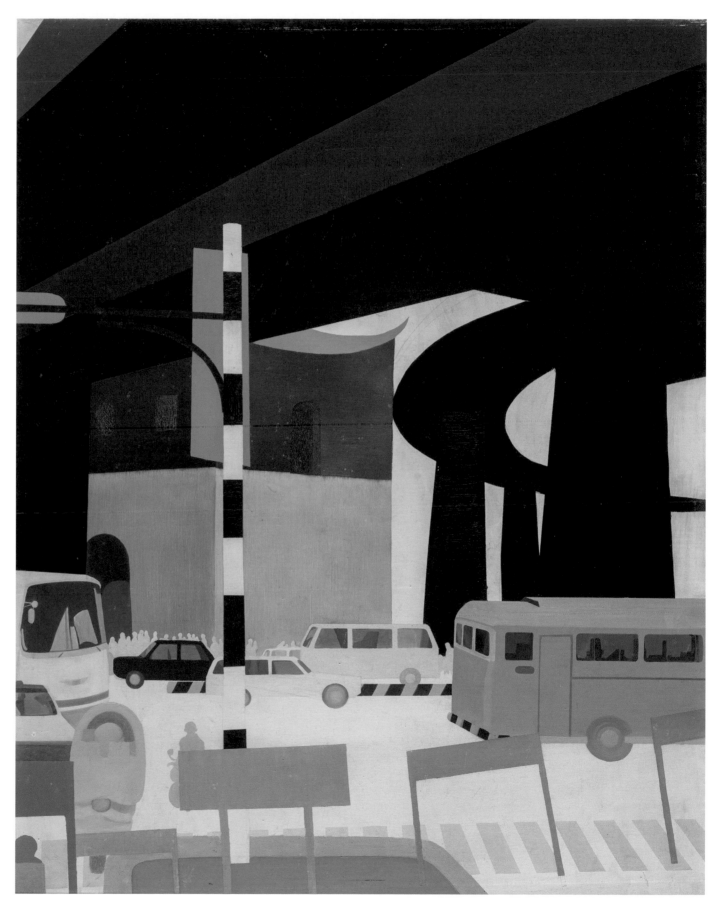

5. 北門高架橋／Beimen Viaduct　1982　油彩畫布／Oil on canvas　116×91cm

6. 都會陸橋與行人／Flyovers and Passengers in the City　1982　油彩畫布／Oil on canvas　130×162cm

7. P84-5　1984　紙漿／Paper pulp　76×108cm

8. 一種存在／Existence　1984　複合媒材／Mixed media　60×60cm

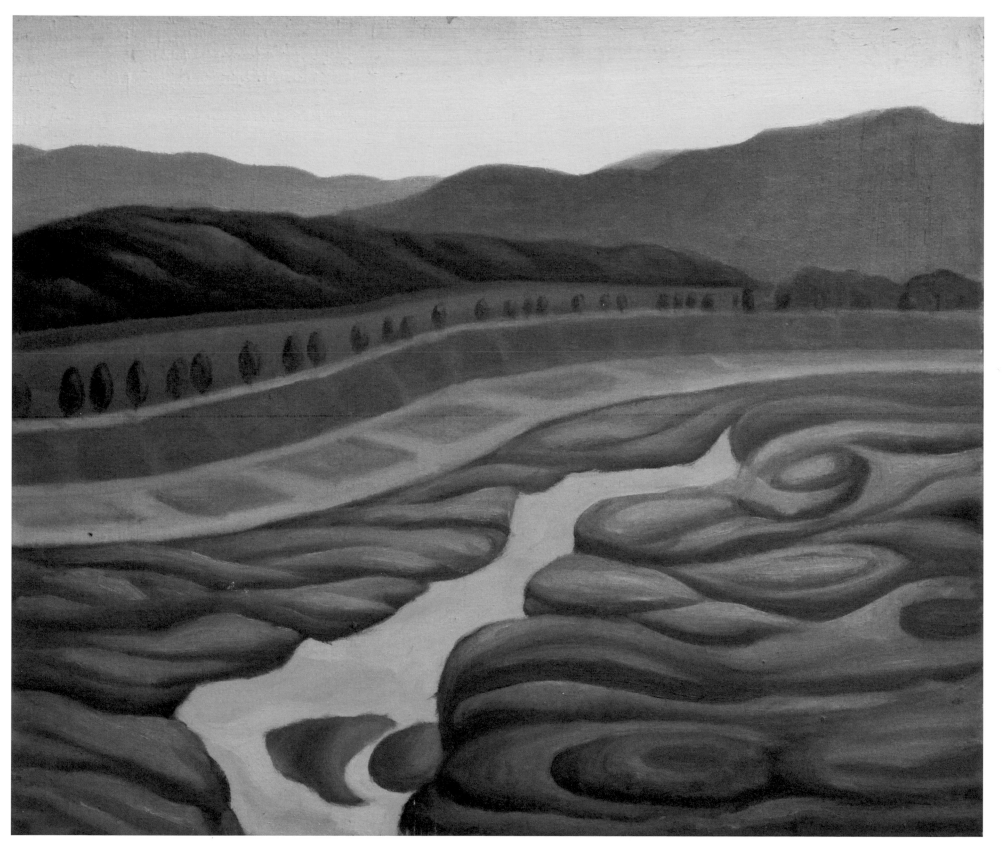

9. 溪流／River 　1985 　油彩畫布／Oil on canvas 　60×72cm

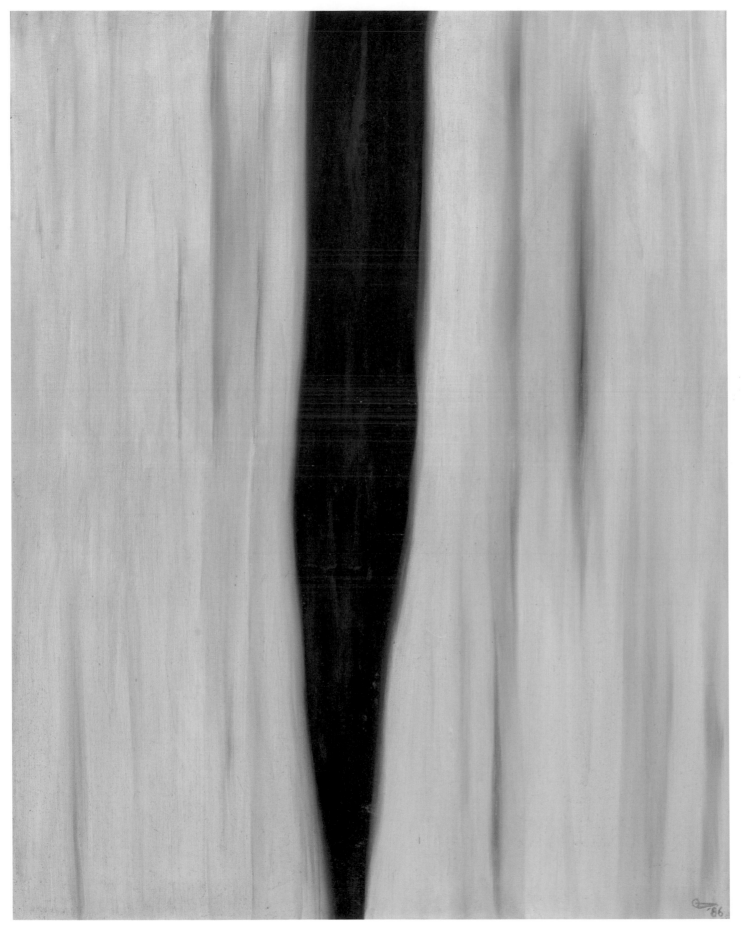

10.
中流
Midstream
1986
油彩畫布
Oil on canvas
116×91cm

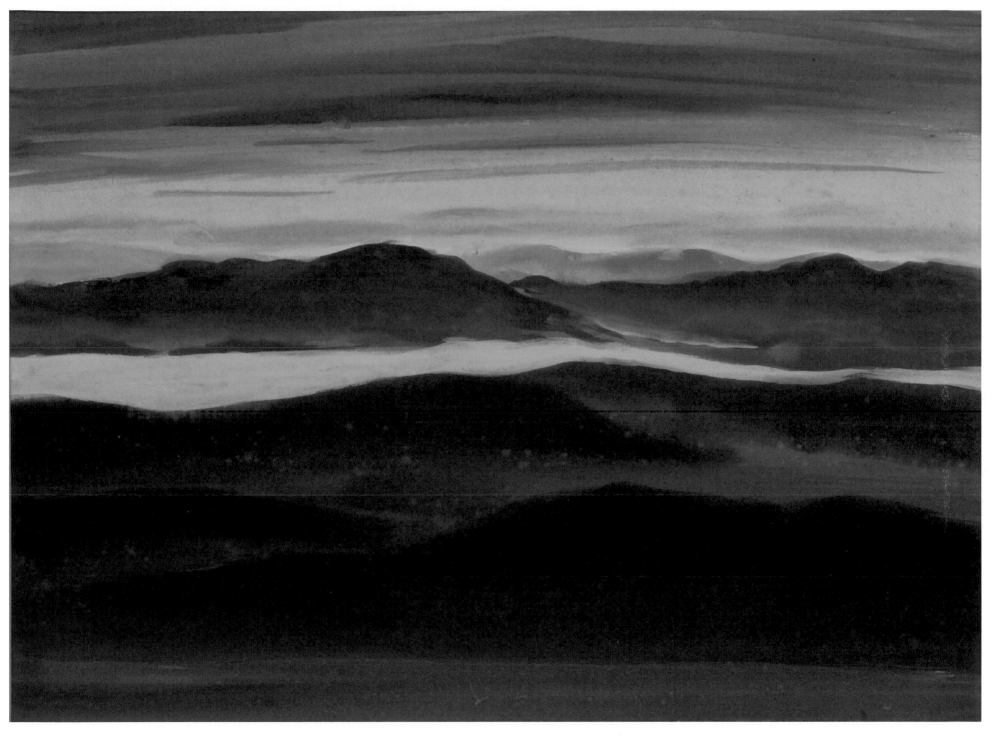

11. 眺望淡水河／Gazing at Tamsui River　1987　水彩紙本／Watercolor on paper　27×35cm

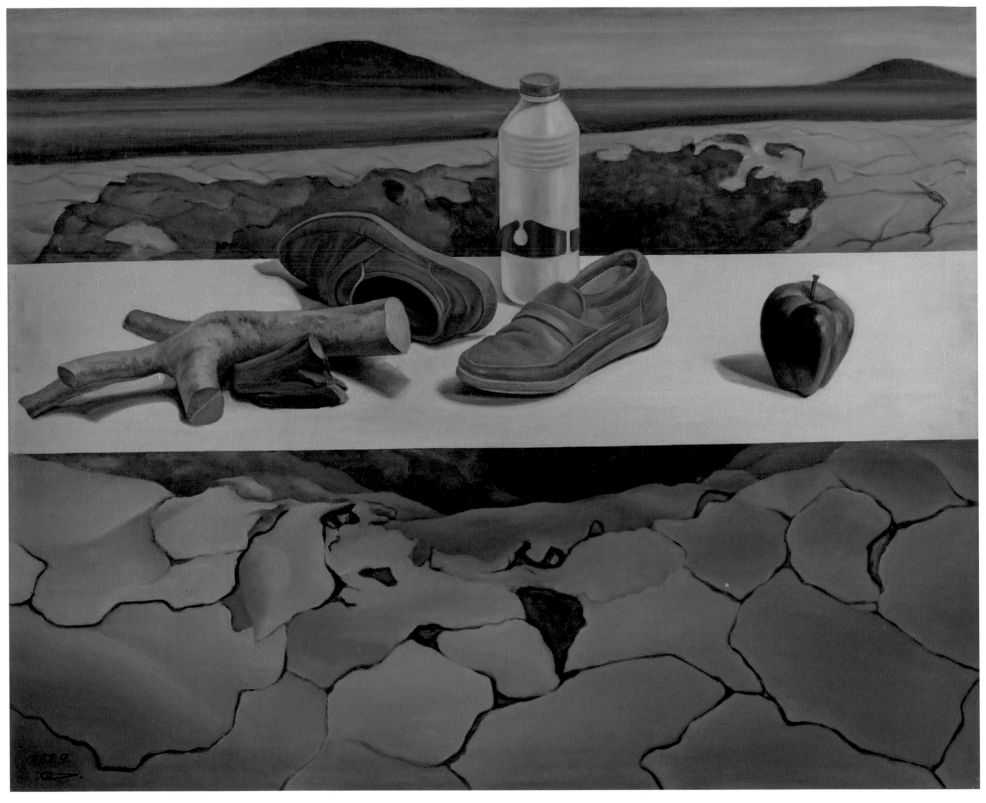

12. 裂土靜物／Bursting Still Life　　1987　　油彩畫布／Oil on canvas　　72×91cm

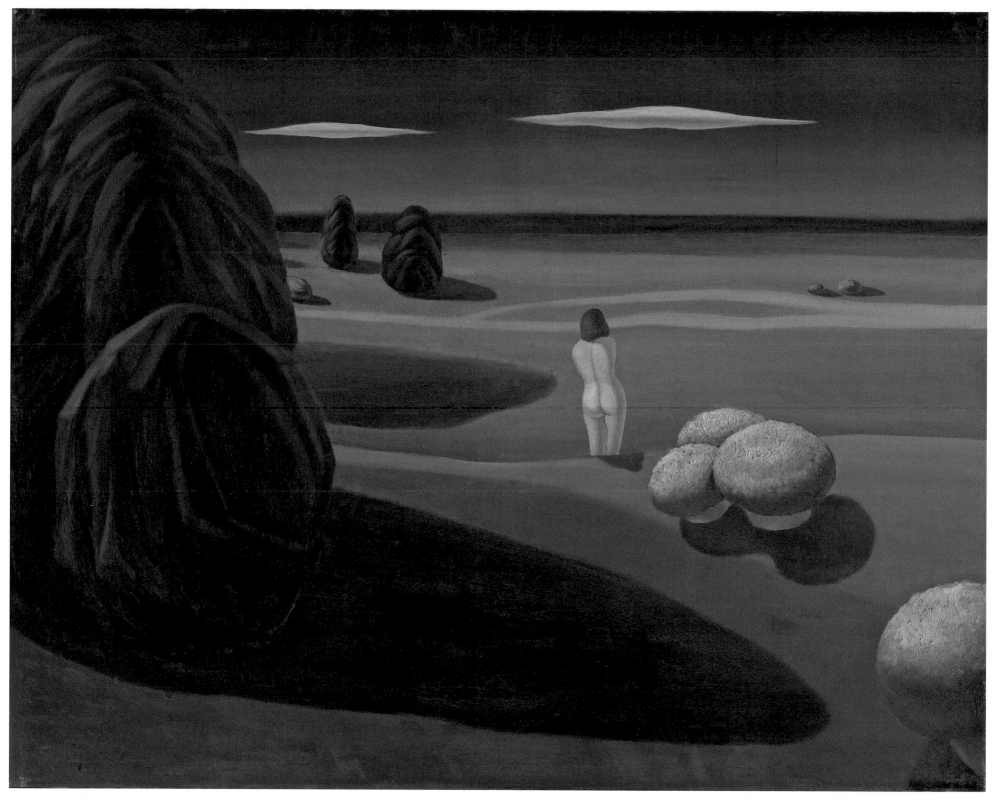

13. 寧靜夜晚／Silent Night　1987　油彩畫布／Oil on canvas　72×91cm

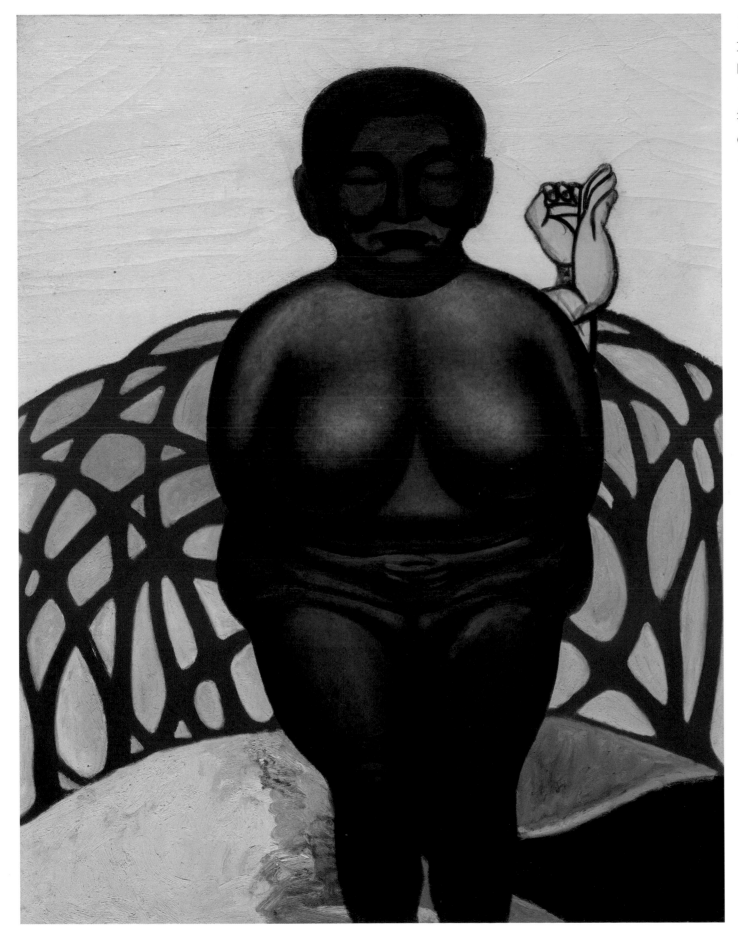

14.
大地之母
Earth Goddess
1987
油彩畫布
Oil on canvas
116×91cm

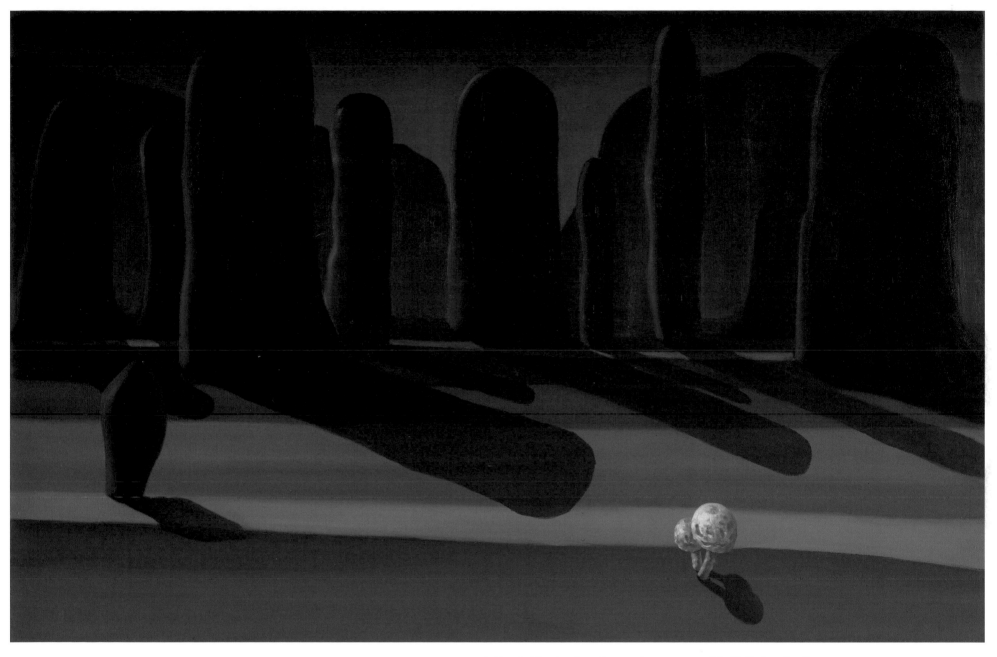

15. 新初之地／Primal Land　1988　油彩畫布／Oil on canvas　65×100cm

擎天拔地，不是為了向紅塵矯俗干名，而是展現大地的初衷。哪怕有風雨自天際掩蓋，我將堅持屹立的英姿。

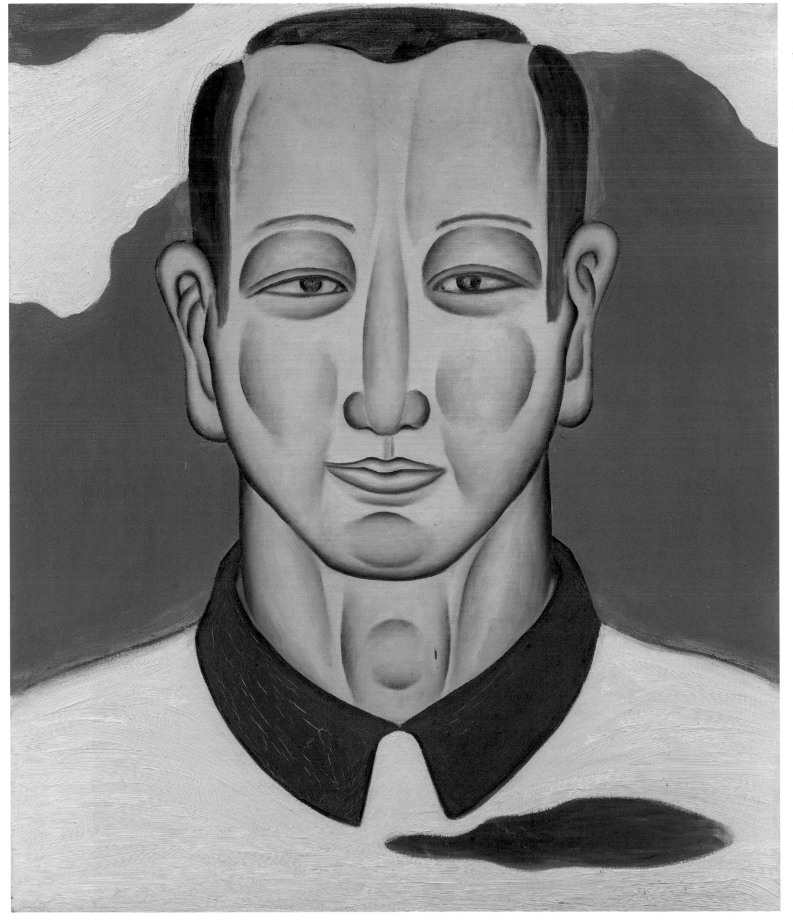

18.
白衣相
White-clothes Man
1991
油彩畫布
Oil on canvas
72×60cm

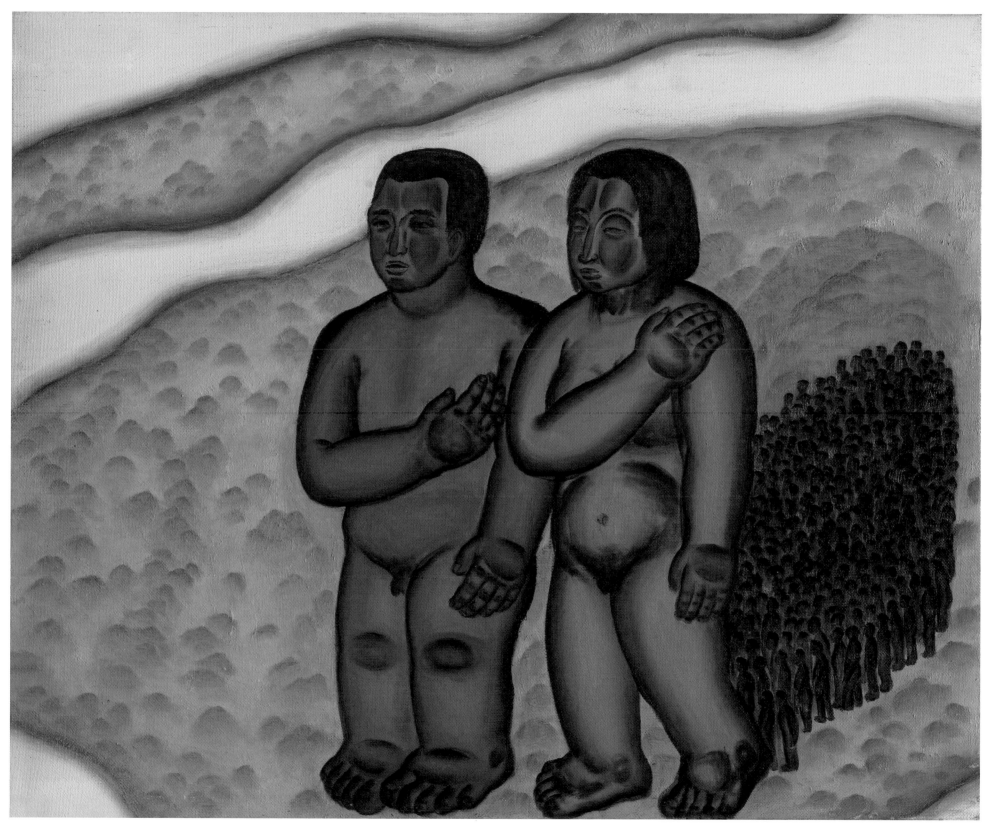

19. 前往伊甸園／The Way to Eden　1991　油彩畫布／Oil on canvas　60×72cm

歸去來兮！當你已疲乏困倦，那比青草更青的所在，不是荒蕪，而是最初、也是最終的家園。

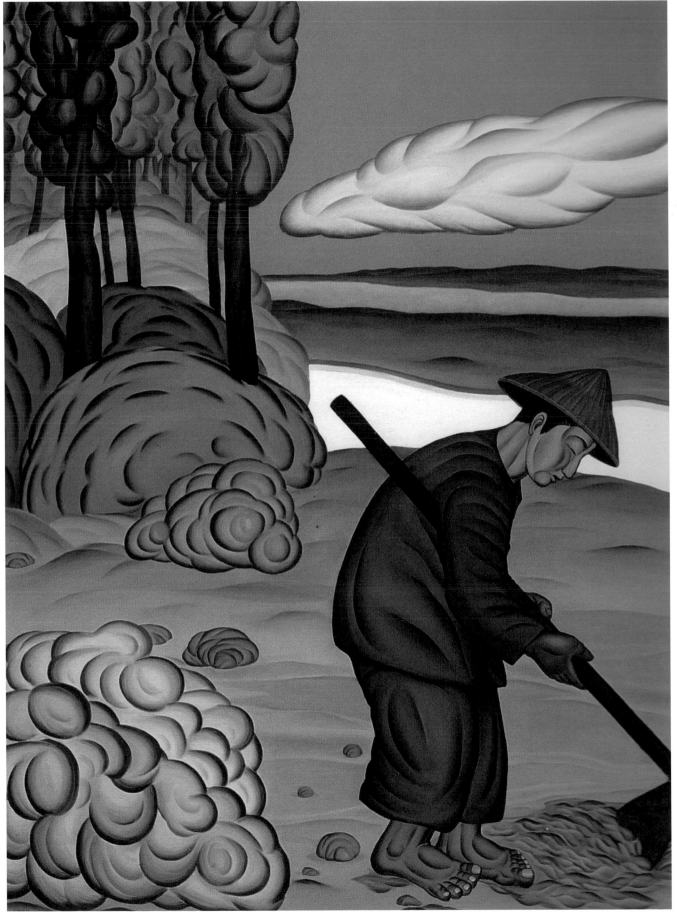

22.
墾荒
Reclaiming Wasteland
1992
油彩畫布
Oil on canvas
130×97cm

或許長滿繭的雙手可以將鋤頭握得更緊。這一
鋤，不求石破天驚，只盼種下希望。

50

23.
土地‧血緣‧傳承
Land‧Relationship‧Legacy
1993
油彩畫布
Oil on canvas
130×97cm

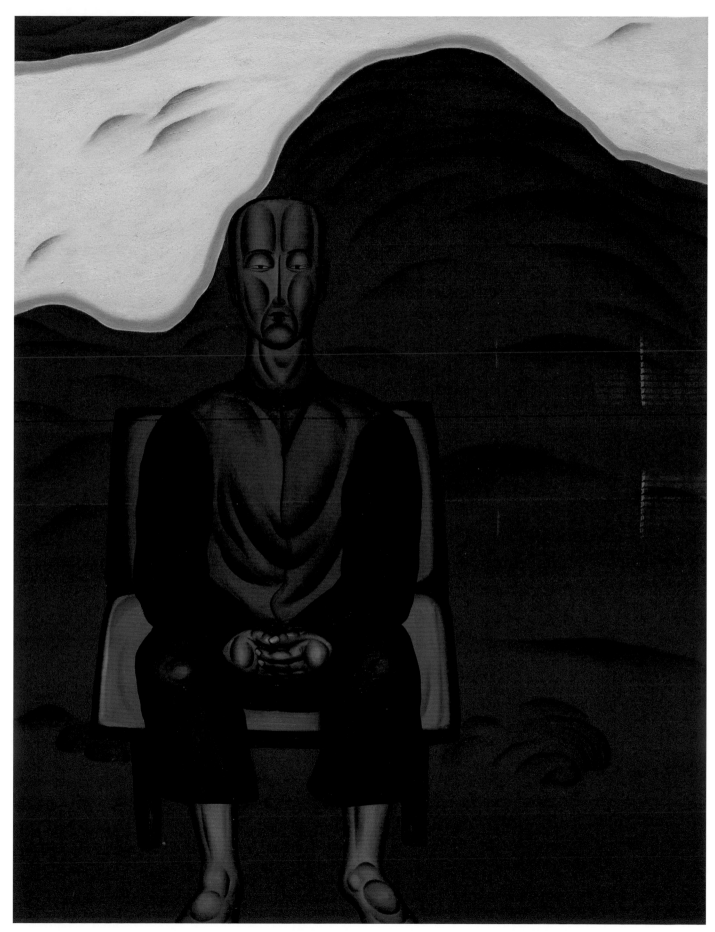

上輩延續生命、經驗與理想，後代須負起
承接、傳遞、發揚之使命。人類是血緣傳
承，土地也是如此。萬物接收並傳遞在這
塊土地上的生命記痕。大地與萬物的生命
緊緊相扣。

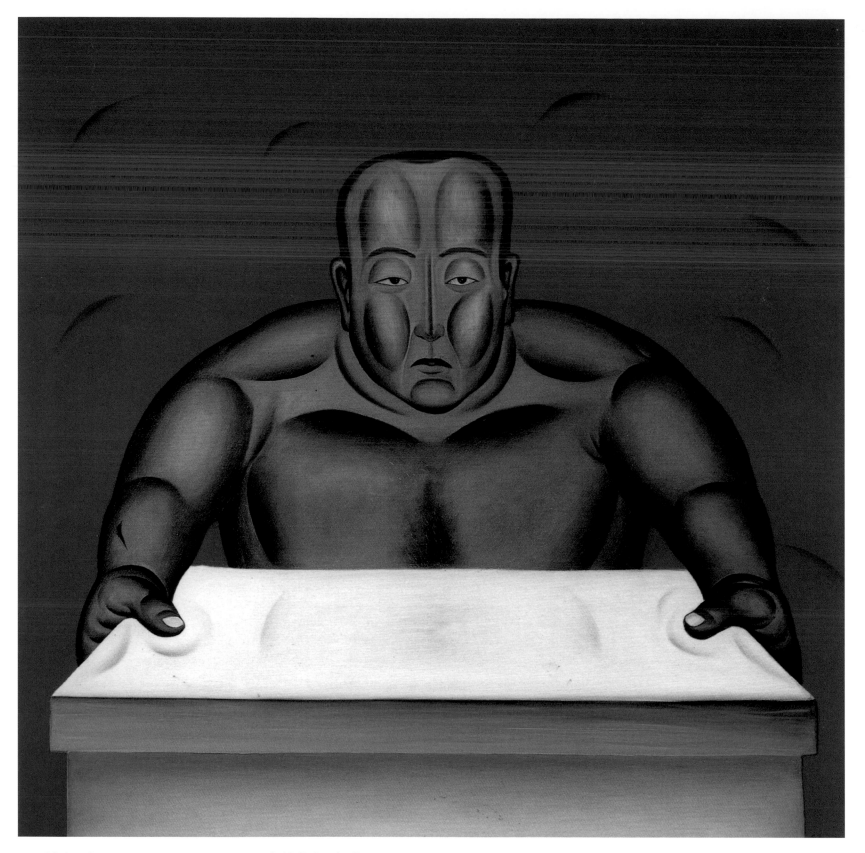

24. 決心／Determination　1993　油彩畫布／Oil on canvas　100×100cm

就是這樣般地血液奔騰！肌肉拉起警戒，心跳聲則是昭告天下：就是這
樣，不必再說！

25.

看！這都是我們的土地
Look! This is our Homeland
1993
油彩畫布
Oil on canvas
91×72cm

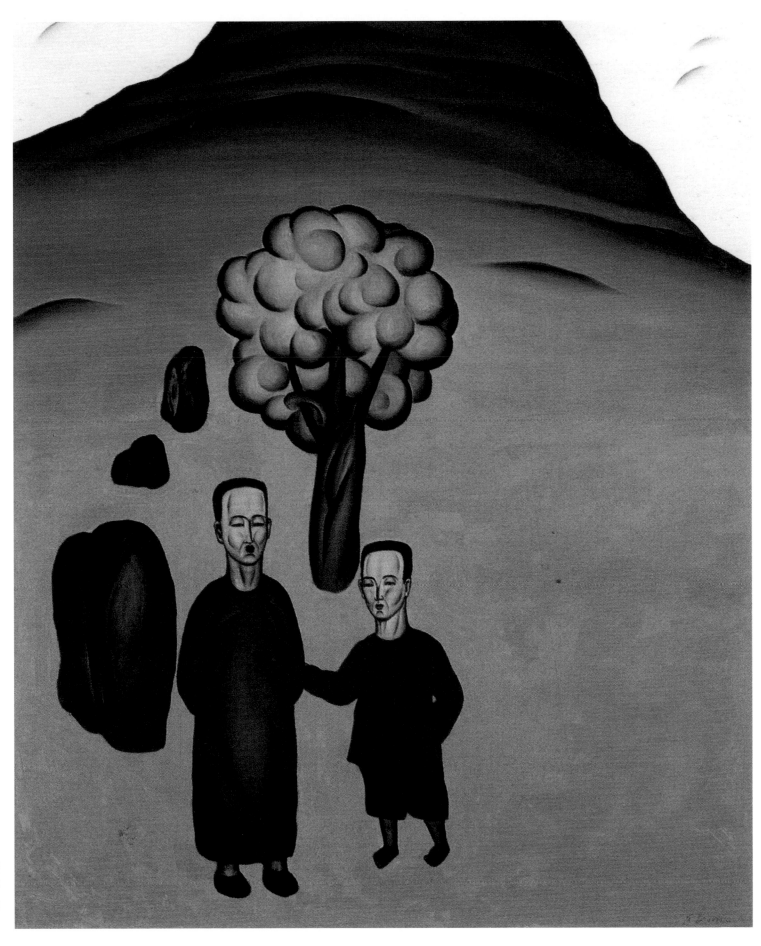

陽光用影子標記，鳥兒在樹上站
哨。種幾株記憶、植數朵夢想，再
置放一些乘涼用的石頭。風神傳遞
訊息：所有權已登錄完成。

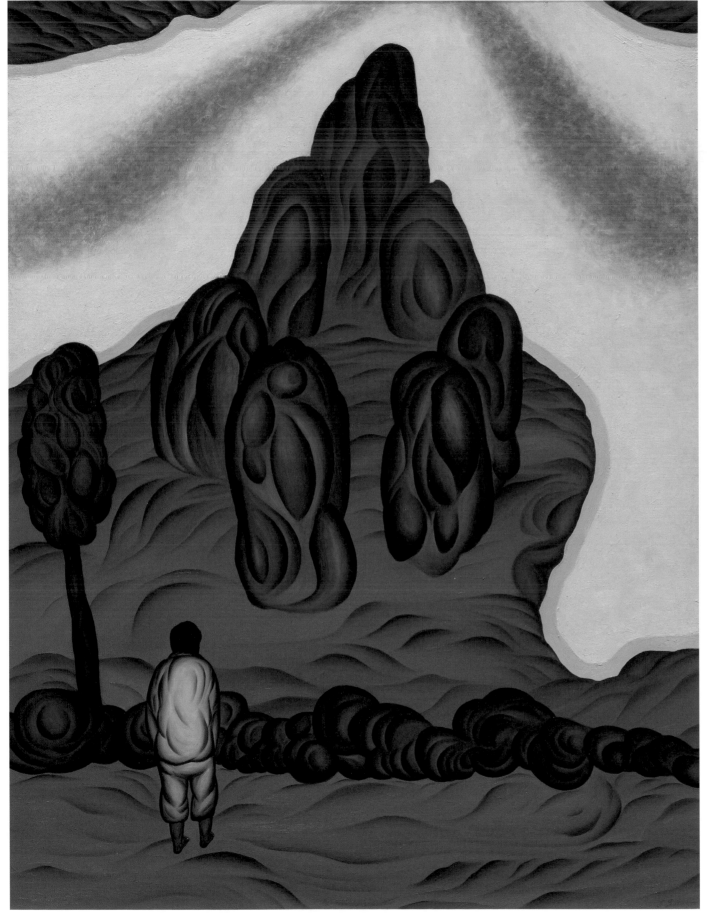

26.
背影向家園
Home in the Back Ground
1993
油彩畫布
Oil on canvas
130×97cm

轉身不是默然，更不是絕情。自故鄉吹來
的風定能理解。待我將異鄉墾拓成故鄉，
我便回家了。

27.
這是我的家園
My Homeland
1993
油彩畫布
Oil on canvas
91×72cm

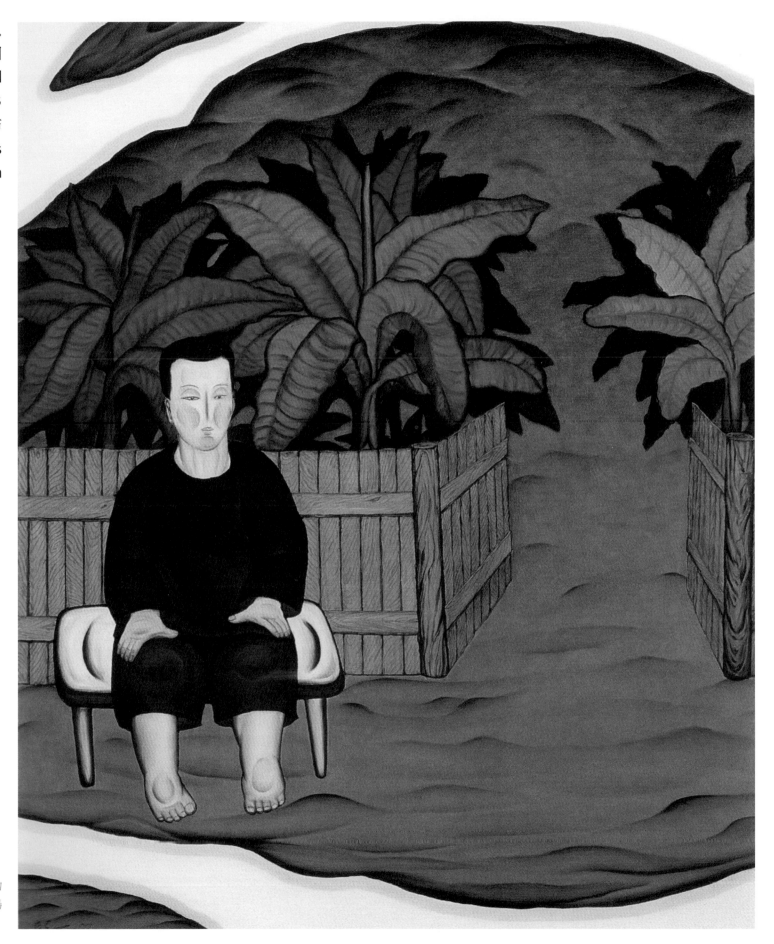

籬笆已排列整齊列隊而出，壯碩的
芭蕉正搖旗吶喊，揮土前進。這場
仗，我親自坐陣。

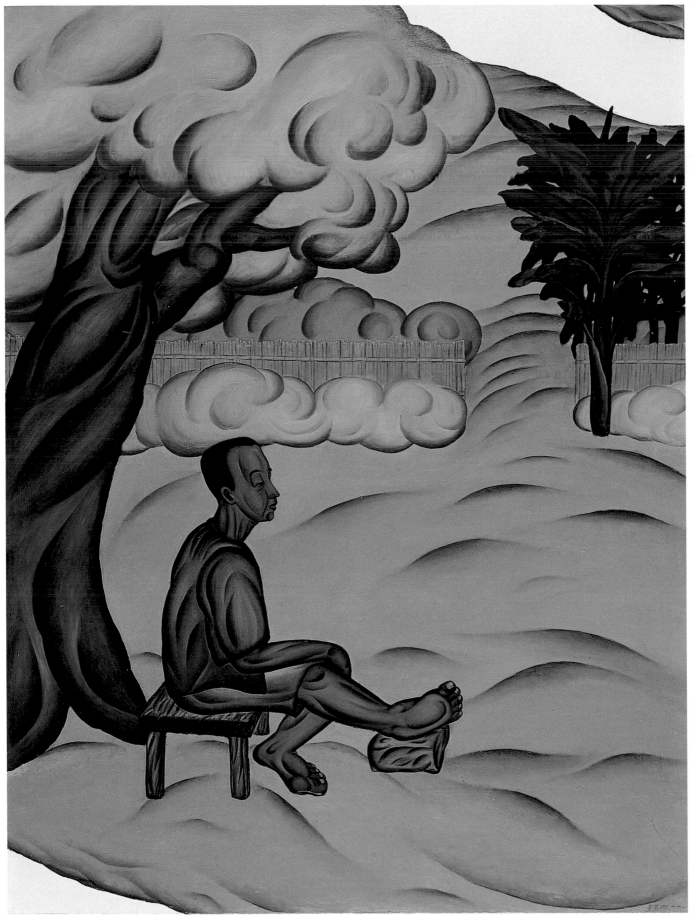

28.
閒坐
Leisurely Sitting
1993
油彩畫布
Oil on canvas
130×97cm
臺北市立美術館典藏
Taipei Fine Arts Museum

不需菩提，我已入定。當田隴依序扶坐，麥禾在梵唱中靜定……，這一刻，我傳下無為的心法。

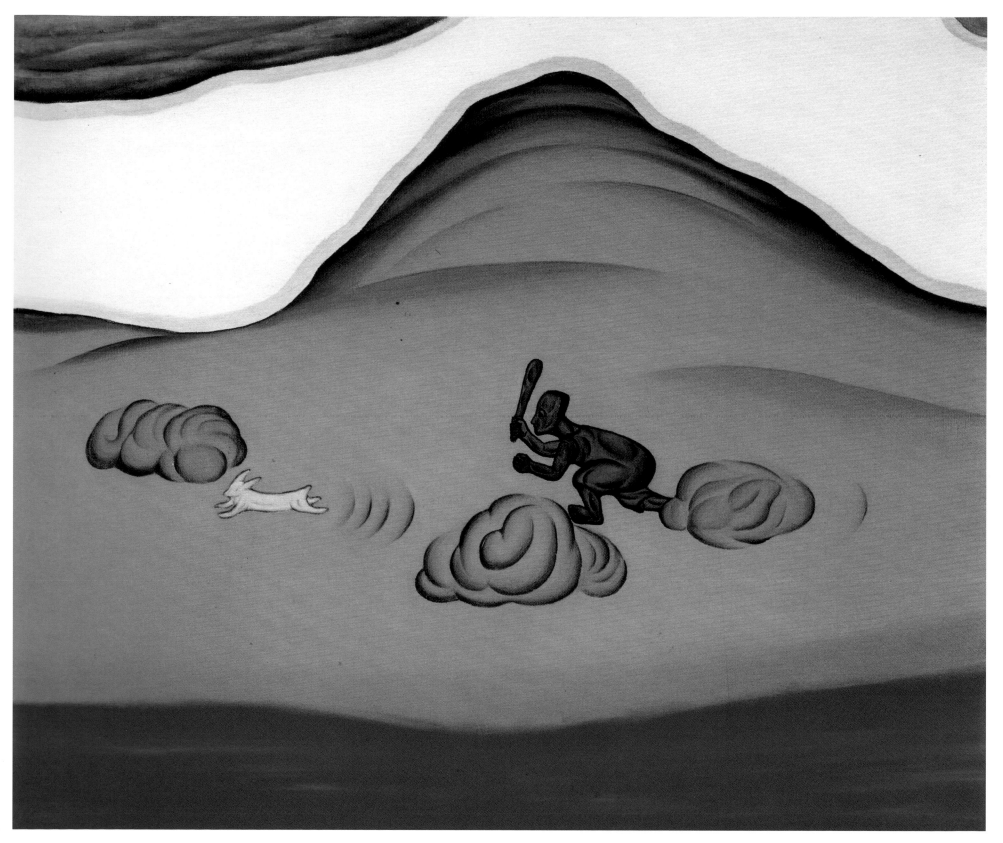

29. 遊戲—追兔／Game：Chasing a Hare　1993　油彩畫布／Oil on canvas　60×72cm

一天勞頓之後，追兔可以寄趣，看狗蹲伏以及看狗追猴追不到。

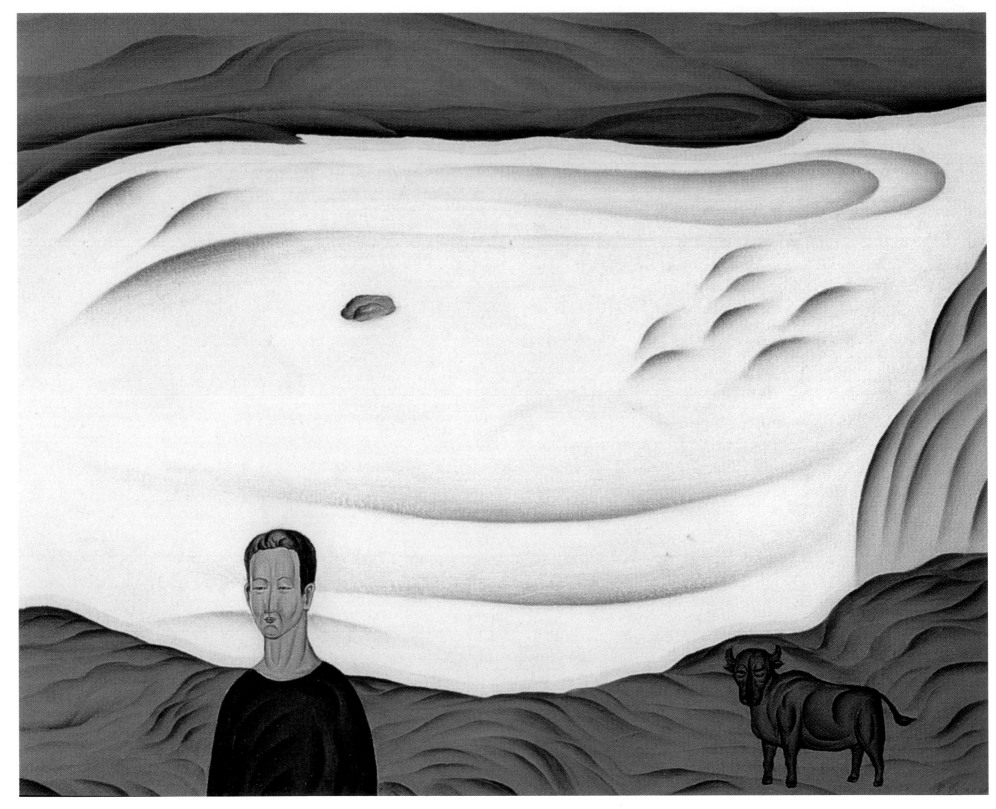

30. 有水也有牛／River and Cows　1994　油彩畫布／Oil on canvas　53×65cm

台灣人慣於在表面相貌與內在的性格之中，尋得自我形塑的靈感。

守護者
Guard Humans
1995
油彩畫布
Oil on canvas
76×51cm

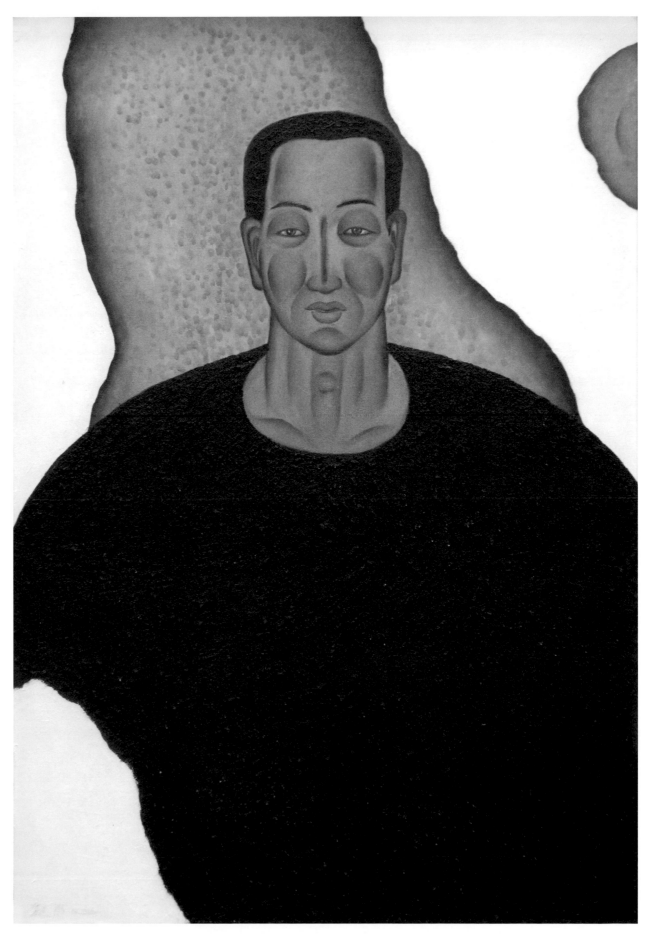

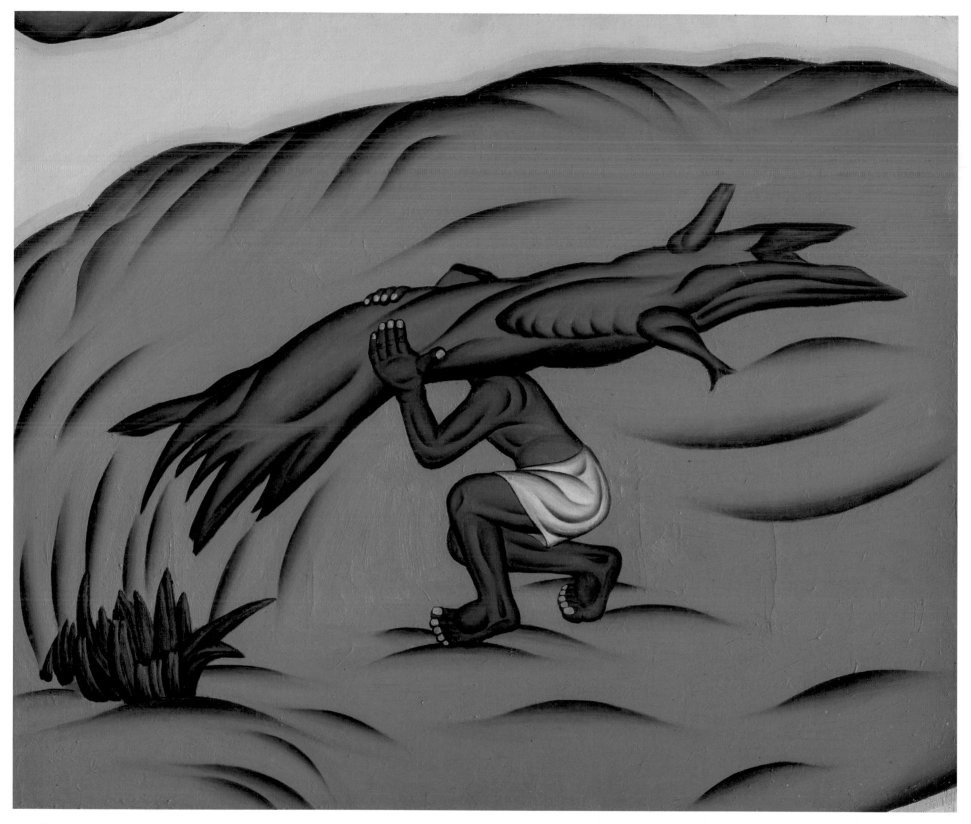

32. 拔／Uprooting　1994　油彩畫布／Oil on canvas　60×72cm

在蓽路藍縷的路途中，看不見荊棘攔路，只有力拔山兮的氣慨！我在幼
時早已反覆練習，就在爺爺那家的蘿蔔田。現在讓我大顯神通，要渡河
的那座橋，或是小屋中那根樑柱。只要你一聲令下，我便專人送達。

發現
Discovering
1995
油彩畫布
Oil on canvas
72×60cm

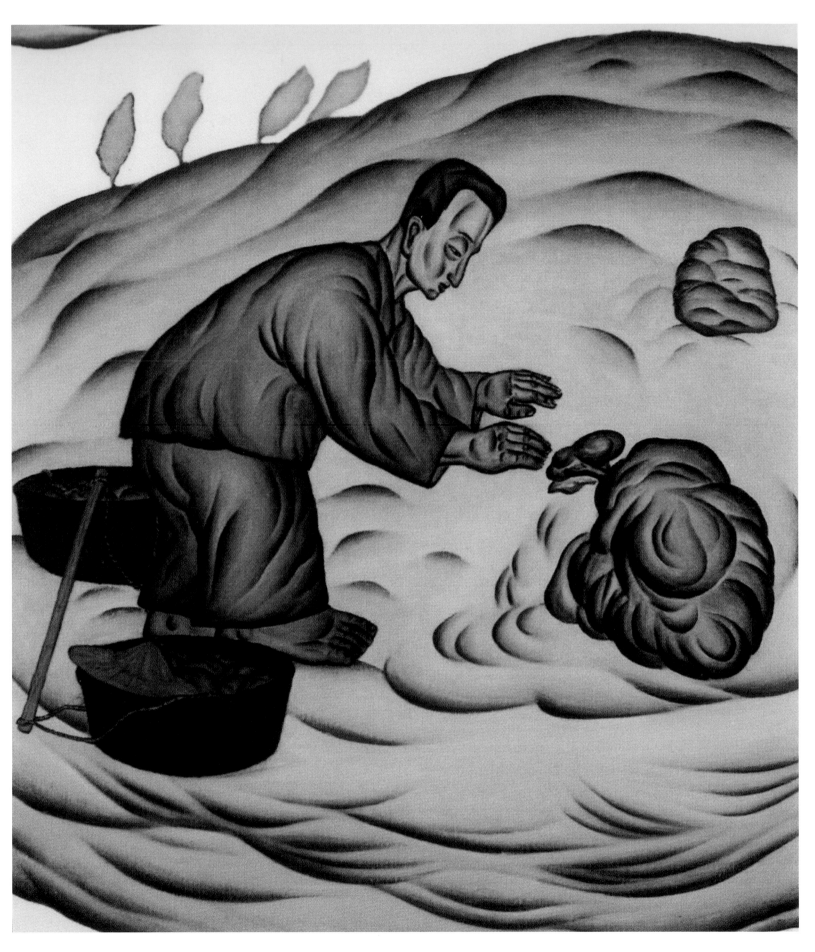

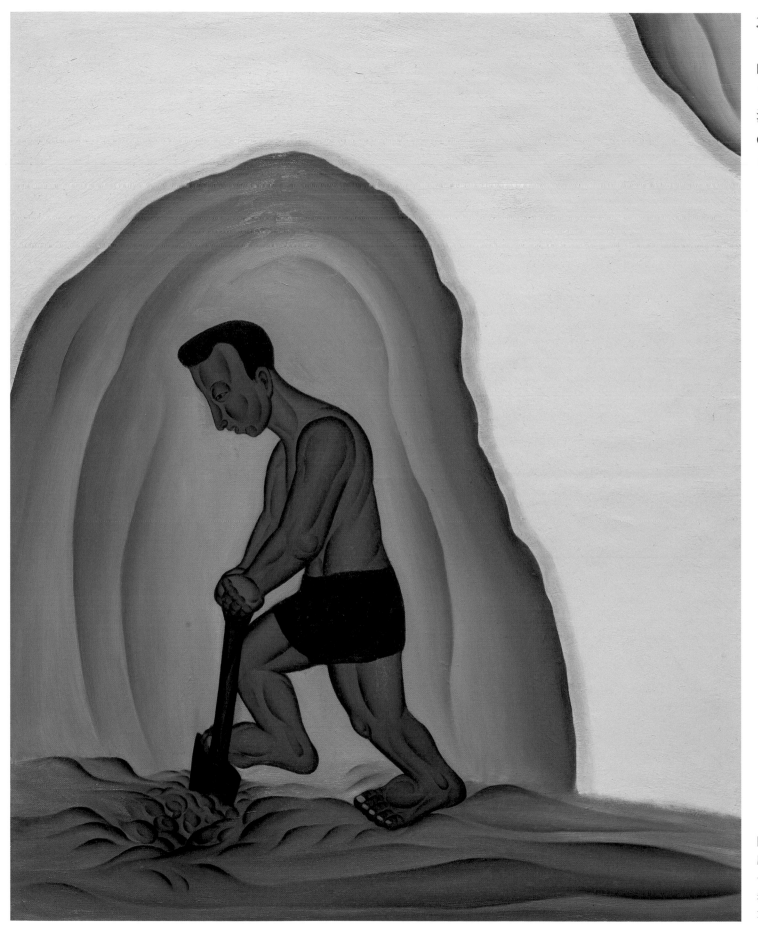

34.

挖
Digging
1995
油彩畫布
Oil on canvas
100×80cm

開拓者勞動著，再貧瘠土塊也要開
啟，腦海裡的遠景終將成真。一鏟
一鏟，鏗鏗鏘鏘，石磧的線條一如
我身上的肌肉。從我額頭上流下的
不是汗珠，是甘霖。

35.
父子
Father and Son
1996
油彩畫布
Oil on canvas
65×53cm

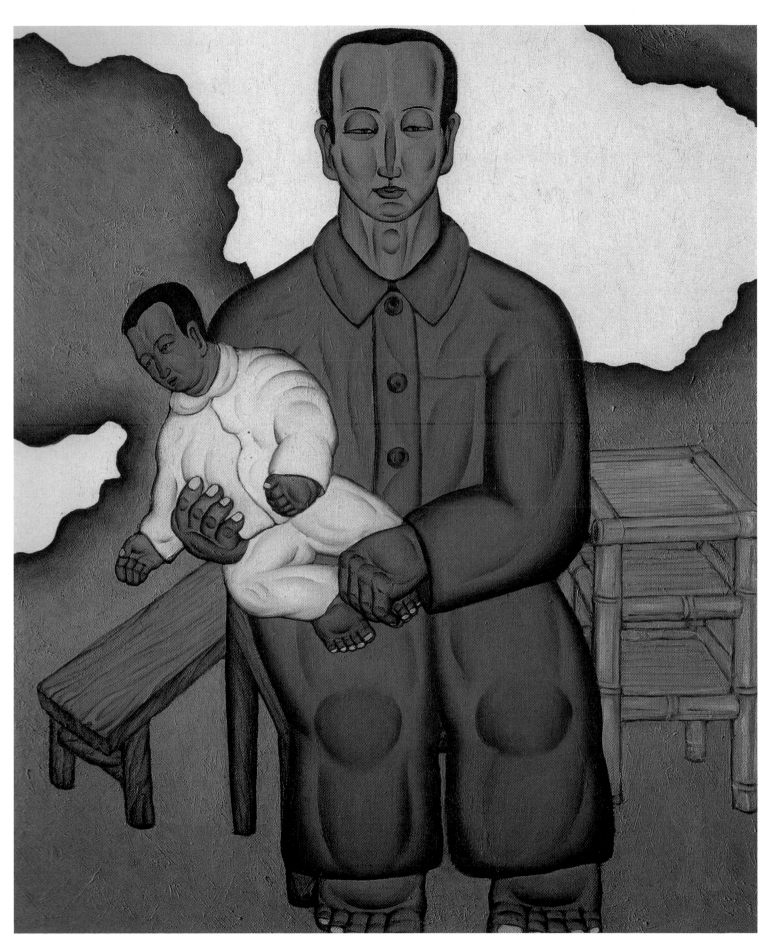

是時間靜止？為何古老的姿勢延
續到現在？我將從懷抱的溫度中
尋找答案。

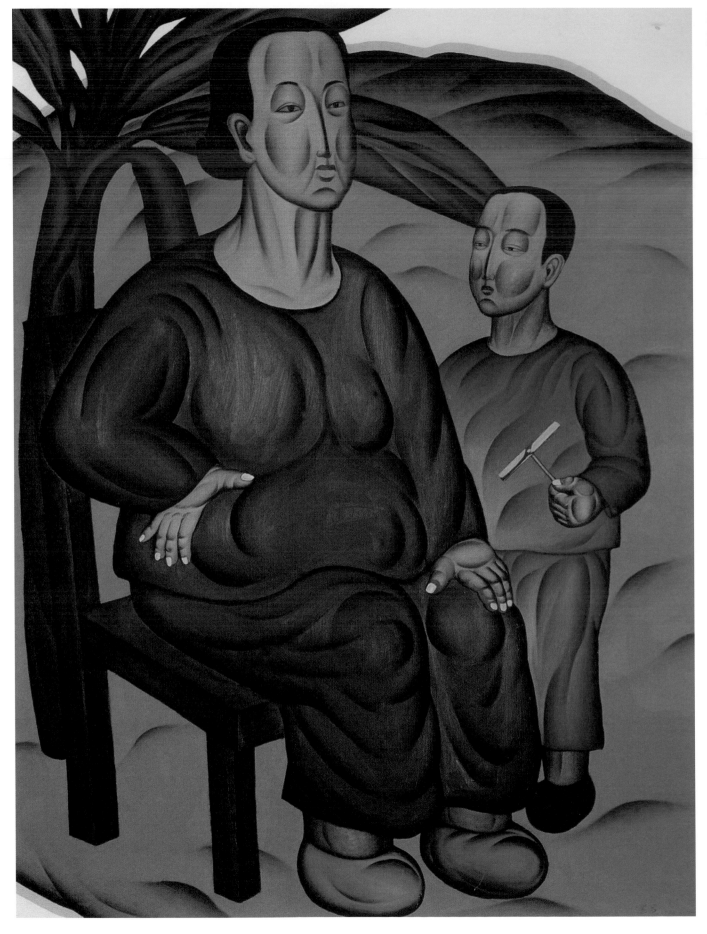

36.
延傳希望
Eternal Hope
1996
油彩畫布
Oil on canvas
130×97cm

孩子拿著竹蜻蜓與母相依，母孕撫腰，遙想
遠景，充滿希望與滿足。「相信從我溫柔的
撫觸中，你已了解我對你的深情。我將不厭
其煩地製做一隻又一隻的竹蜻蜓，讓它伴你
成長，並且引領你翱翔天際。」

37.
挑擔渡重山
Carrying a Load in the Mountains
1996
油彩畫布
Oil on canvas
130×97cm
臺北市立美術館典藏
Taipei Fine Arts Museum

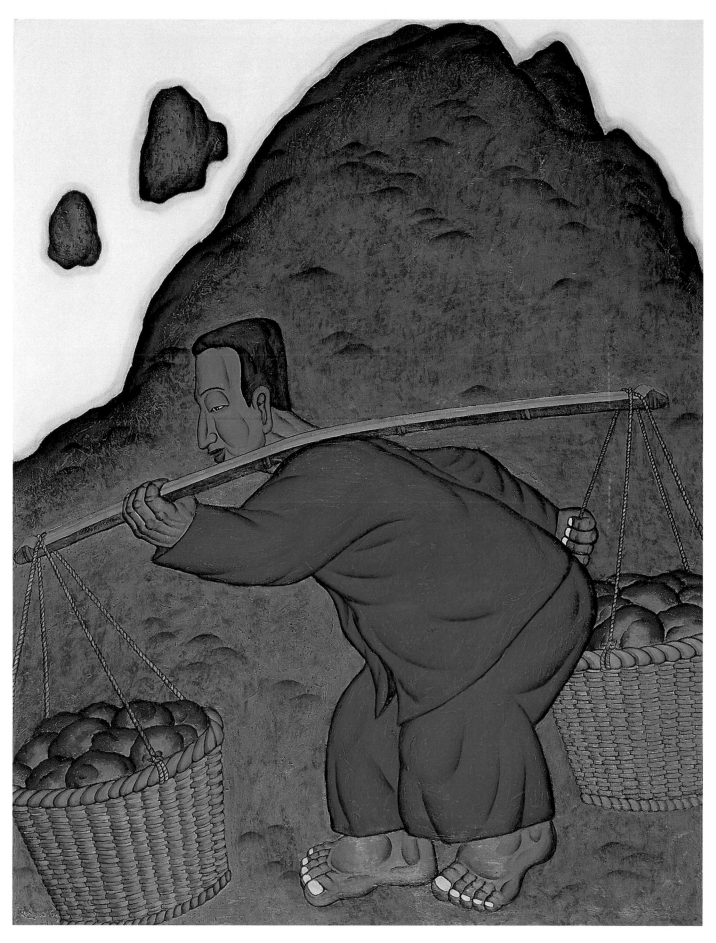

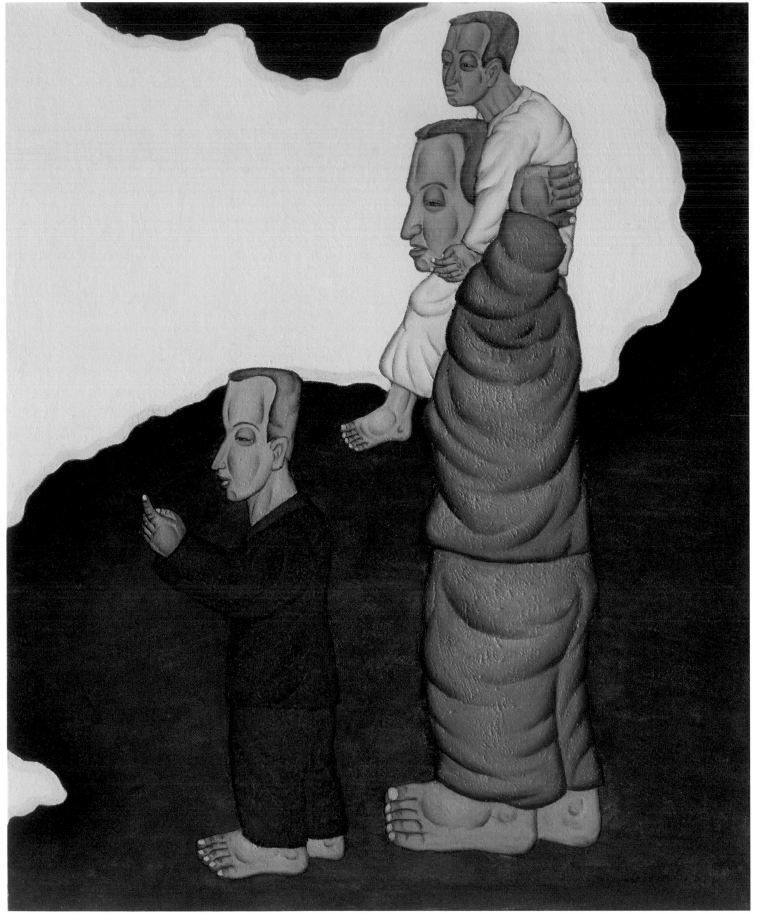

38.
眺望
Looking into Distance
1996
油彩畫布
Oil on canvas
65×53cm

孩子，讓我把你高高舉起，這樣
你可以看得更遠。前方，有風有
雨也有彩虹，這都是我們夢中引
以為傲的造景。

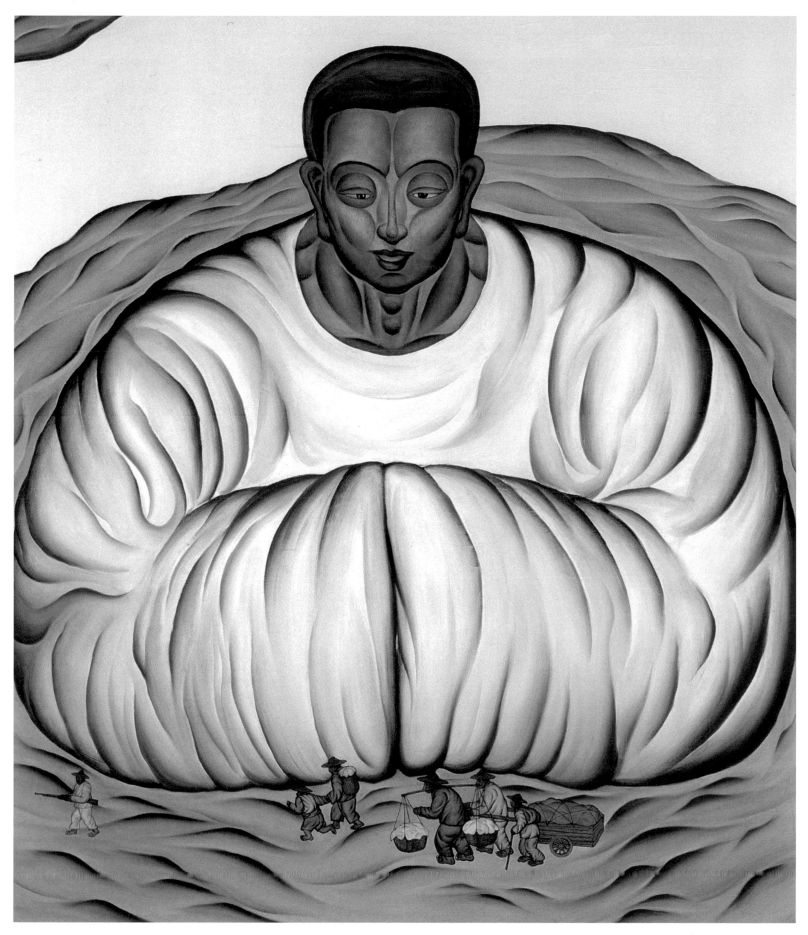

39.
遷徙
Migration
1996
油彩畫布
Oil on canvas
162×130cm
臺北市立美術館典藏
Taipei Fine Arts
Museum

莫說天地不仁，我賜予你
膏腴的土壤與微醺的風，
前進的每一個少腹，即使
艱辛卻也必不顛躓，因為
有我與你一路同行。

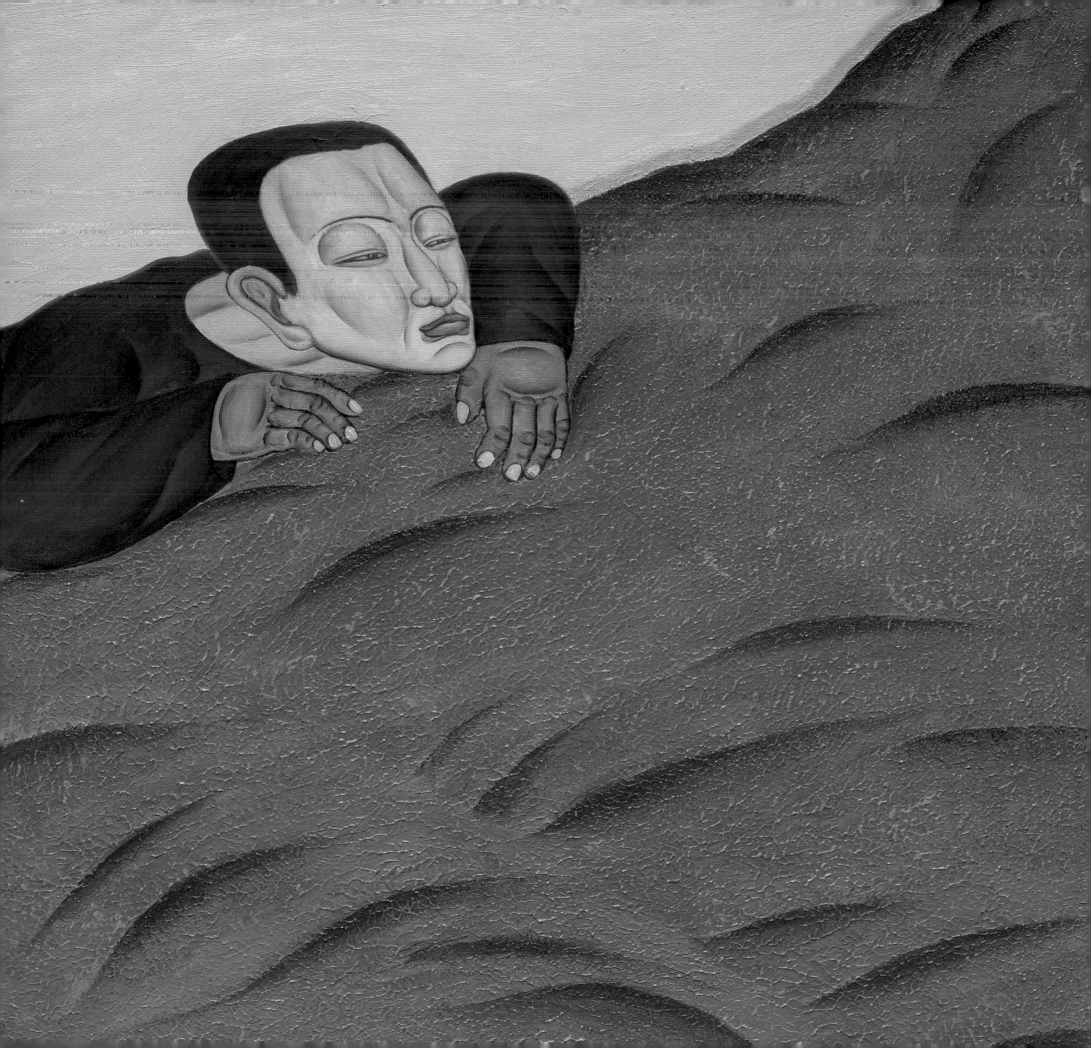

40.
靠岸
Pulling into the Shore
1996
油彩畫布
Oil on canvas
100×80cm

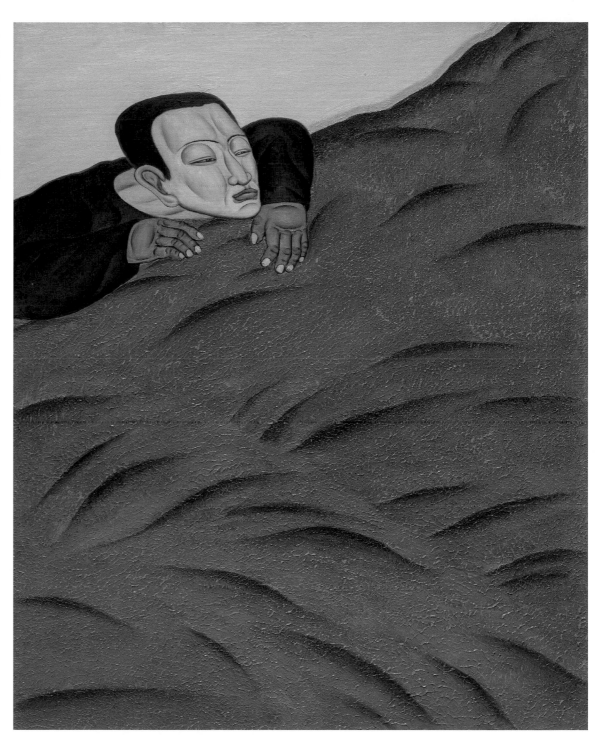

這個時代，我宛如浮生物，隨波逐流，旋轉於漩渦中。常困惑：懸空不著地，如何扎實定根？離開繁華都市，只因它不是我的家、不是我的歸宿。而我的家？在哪裡？——嘉義。

回到嘉義，決定重新生活。第一步，傾空過去一切所學，全力認識台灣及嘉義歷史，彌補過去及當時認知的空窗。在尋根過程中，特別關心生命考驗的歷程，尤其唐山渡海，一路暗潮洶湧，相傳十艘船中就有六艘船翻覆，移民竭盡生命與黑潮搏浪，力求生存，方能安全抵達台灣。而能安全抵達者實在少之又少。

滿清統領時期（1683-1895）前期，為防明鄭遺逆後勢，嚴禁沿海居民與台灣接觸。數十年後，雖可申請來台開墾，卻有婦女不可登台限制，以為人質，防止叛逆（所以

台灣會有「有唐山公，無唐山媽」情形）。

私自搭船橫越海洋來台開墾的渡民，常中途被放船於退潮時的沙洲，而渡船老大卻謊稱已到了台灣。待海水上漲時，個個深陷沙洲，呼天搶地無法脫離，猶如一棵棵栽種泥澤的芋頭，最後不沉冤海底。僥倖脫困者，必須奮勇向一望無際的海洋邊境拼命游去。直到筋疲力竭，終於攀附岸邊，疲憊虛脫的身子靠上土地，頓時有了穩定扎實的依靠。〈靠岸〉就在這種背景題材中誕生。

追求人生目標，飄蕩數十載，渴望擁有踩得紮實的土地，作為歸宿。然而，眾里尋他千百度，暮然回首，伊人卻在燈火闌珊處。

往外闖蕩，到頭來，終需回歸生命本源，回歸心靈永恆的歸宿。

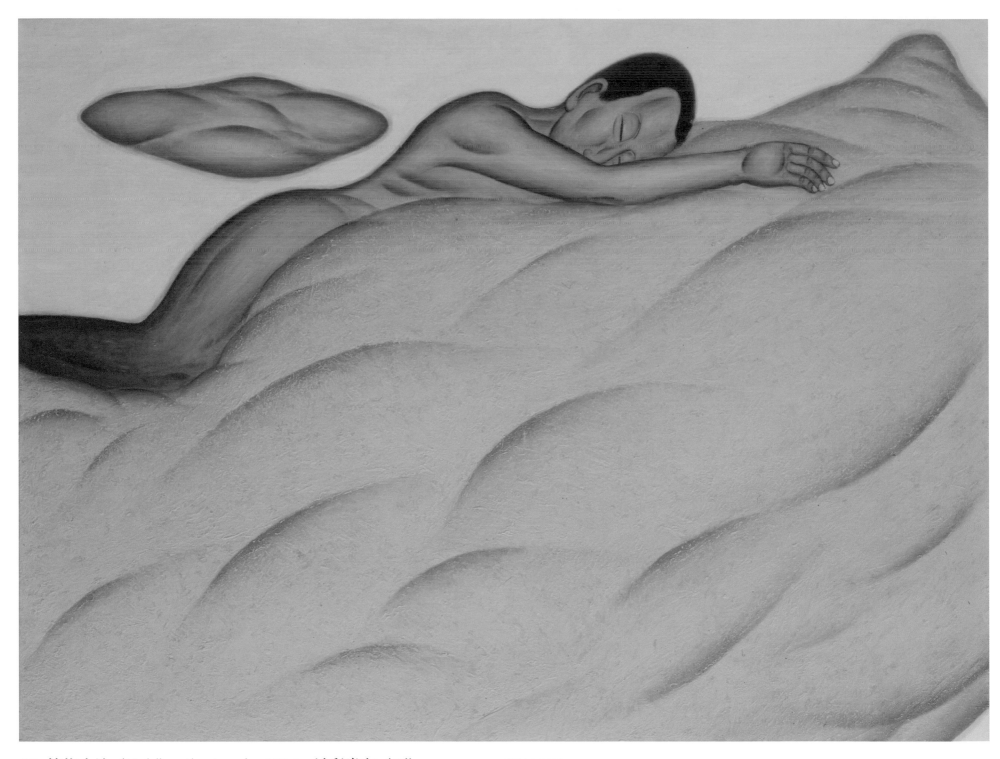

41. 擁抱土地／Holding the Land　1996　油彩畫布／Oil on canvas　97×130cm

歷經瀕死難關,耗盡所有體力,終於靠岸獲得安歇。趴臥在真實的土地
上,安全有依靠,又有新的希望。

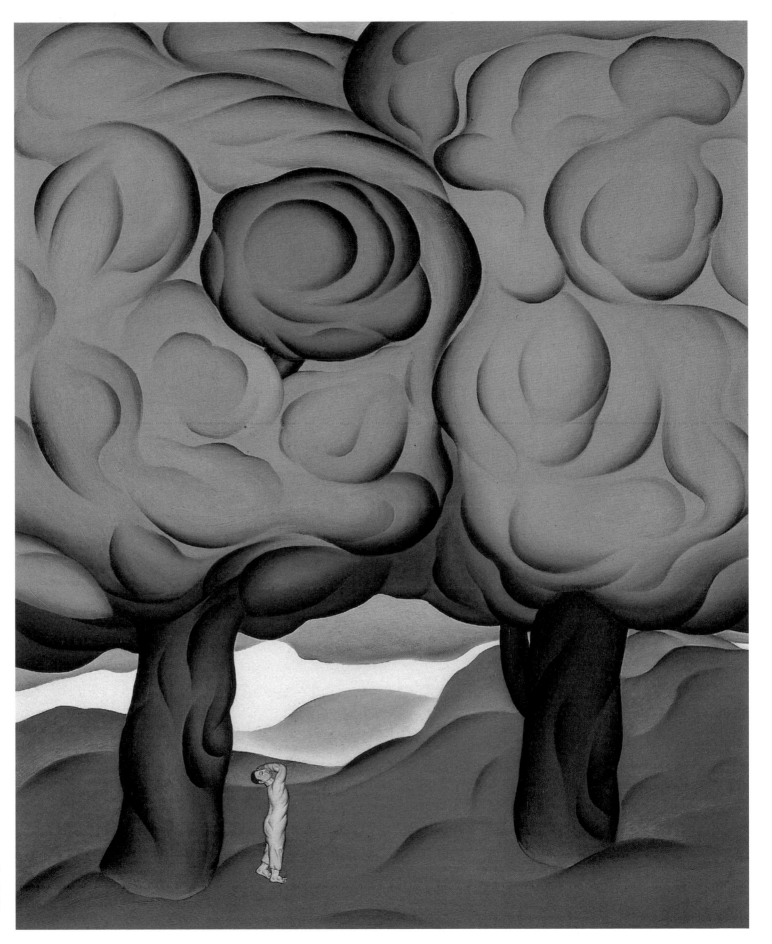

42.
雙樹
Twin Tree
1996
油彩畫布
100×80cm
Oil on canvas

從人與土地、山林的互動關係
中，看見生態破壞，人心墮落的
批判。當然，終究還是期待回歸
到一個自然、平安的理想台灣。

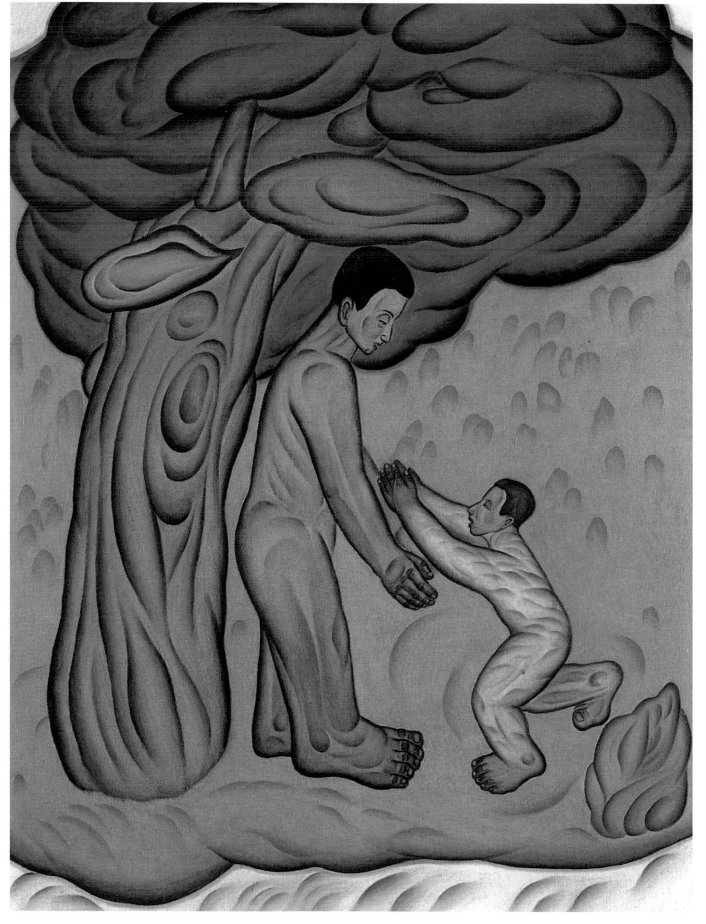

43.
阿爸的樹
Father's Tree
1997
油彩畫布
Oil on canvas
130×97cm

44.
挪移
Transmutation
1997
油彩畫布
Oil on canvas
130×97cm

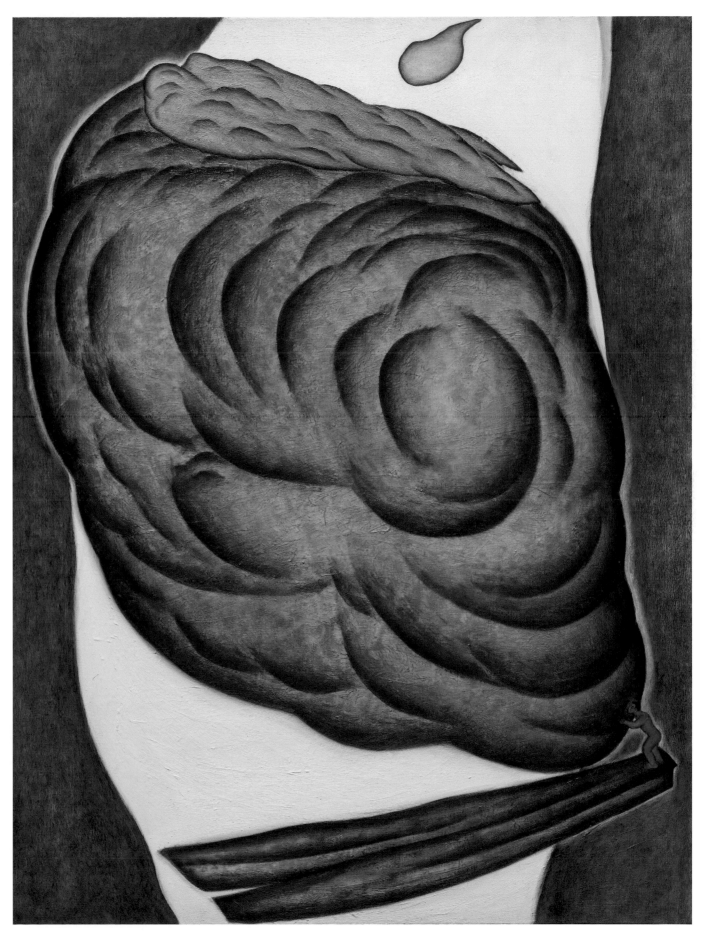

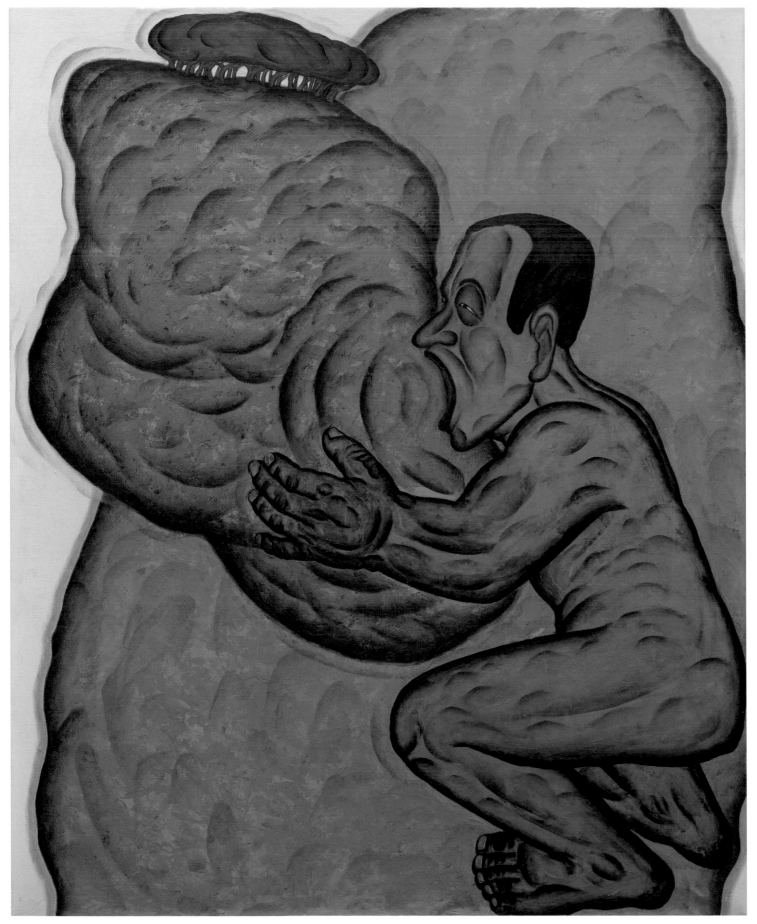

45.
最後的反撲
Final Pounce
1997
油彩畫布
Oil on canvas
162×130cm

人類過度使用大自然，大自然最
後會反撲，給人類帶來威脅。它
已提出警告，如土石流、氣候脫常
……，人類應有反省作為。
人受到極大壓力，財產、生存……
等，待到被壓迫到極點，最後爆發
出的力量極為可觀，不容忽視。
台灣受到國際生存壓力、中國壓
力，壓力到極致，最後是否反撲？
如何反撲？

46.
佑
Blessing
1998
油彩畫布
Oil on canvas
72×60cm

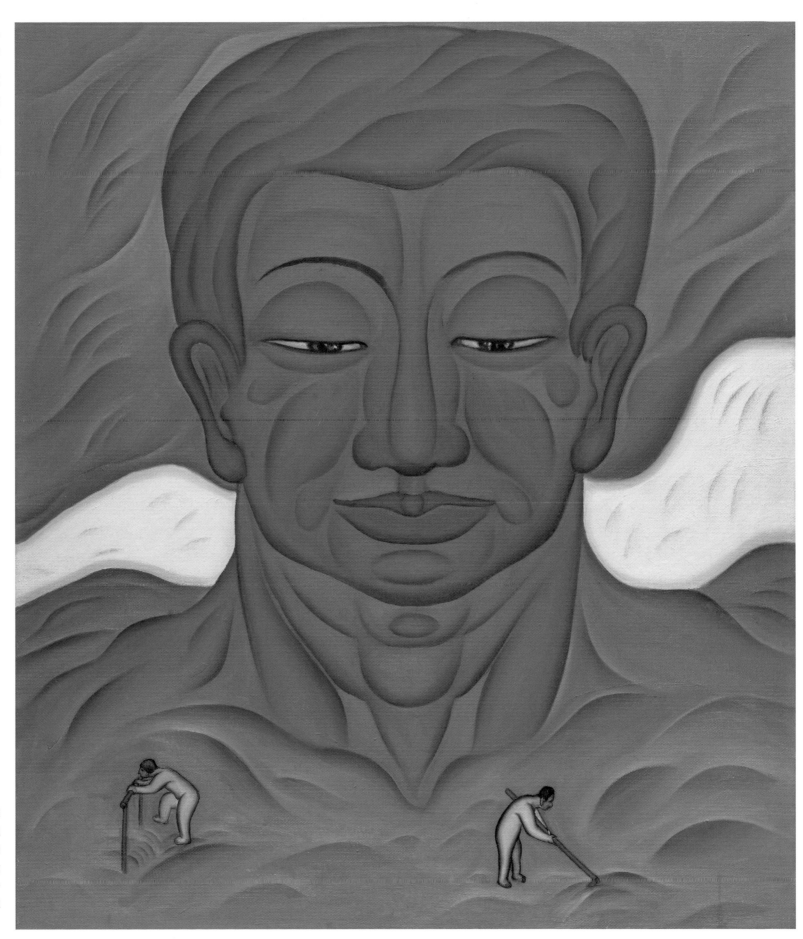

與大地同色的守護神，慈
悲且無限憐憫地關愛這塊
土地上的人民。弧形線條
的土地，象徵無限潛在動
能與力量的凝聚，是辛苦
工作的人民安身立命，傳
遞生命的好地方。

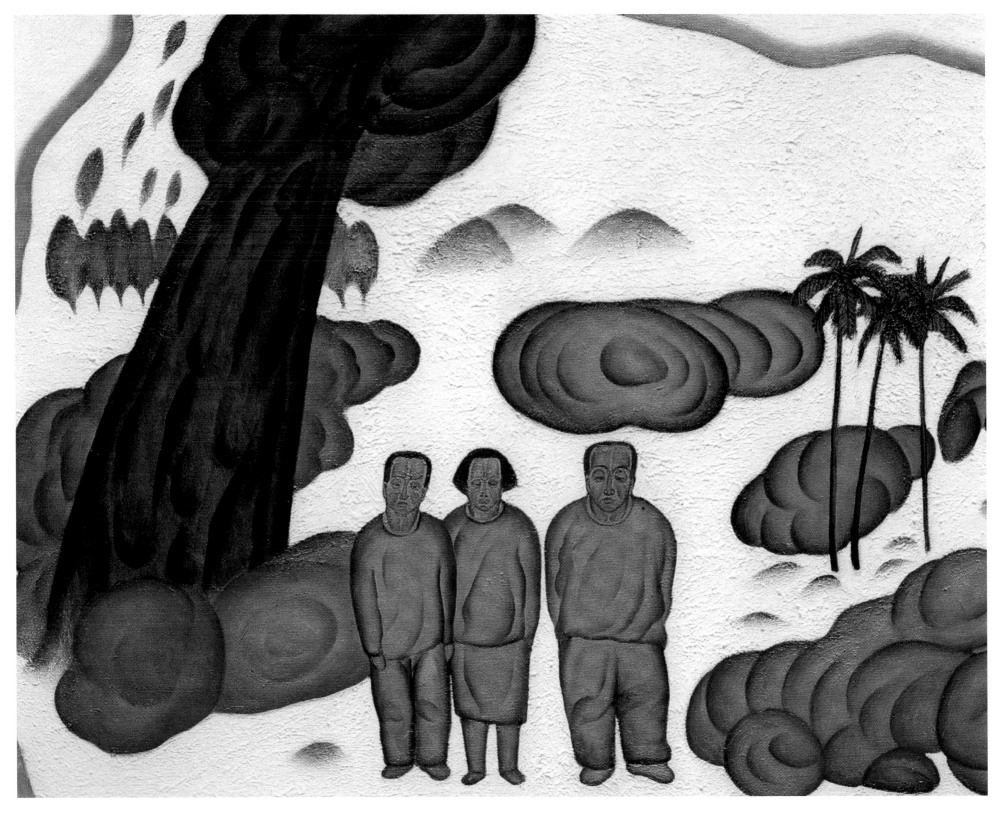

47. 故鄉／Homeland　1998　油彩畫布／Oil on canvas　60×72cm

那個故鄉，流乳流蜜，有豐碩物資；巨樹長青，處處是家園，純潔無巧
詐，人人安身立命。歷經滄桑，身家及子女仍安全無憂，能自在悠遊，
更顯可貴。

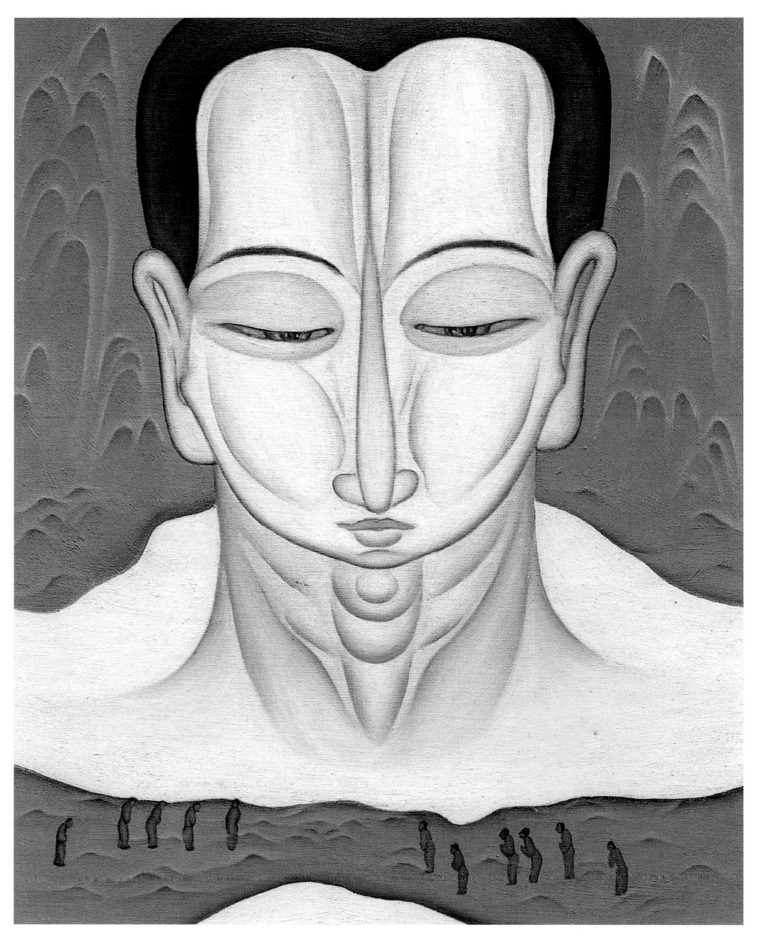

48.
祈
Praying
1998
油彩畫布
Oil on canvas
53×65cm

貫注聆聽著宇宙的聲音：土地是依
存之根，水是生命之源。流失土
地，何以立足？無水可喝，何以生
存？專注、虔敬、求神……，大自
然正在呼吸，正在澎湃。

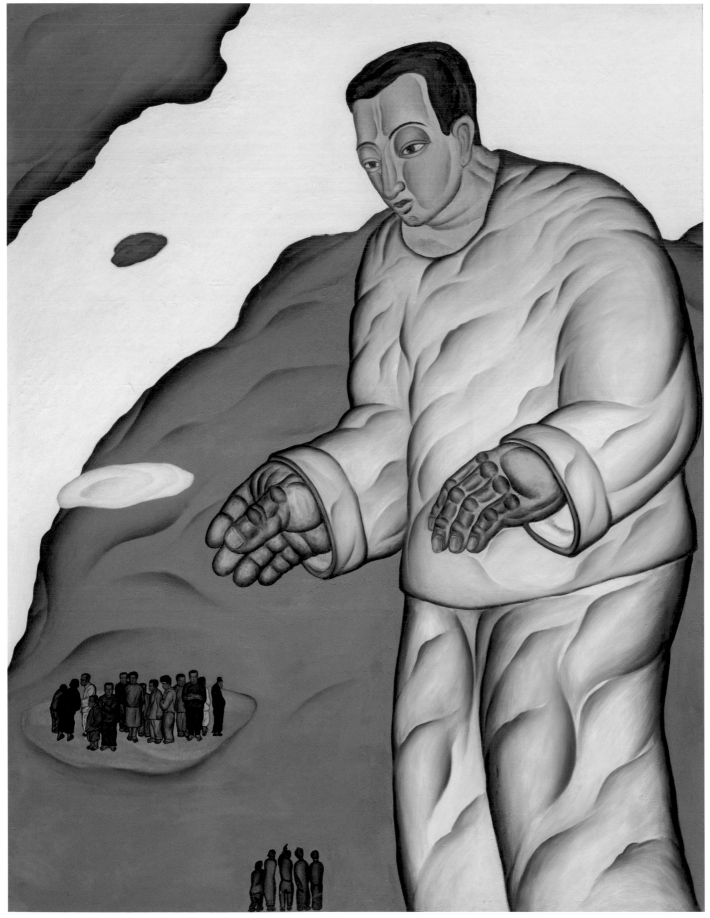

49.
海洋的呼喚
Calling from the Sea
1998
油彩畫布
Oil on canvas
260×194cm

不只是複製天空的顏色，還有柔軟、包容、謙卑……並且慈愛如父。當風吹動我的衣袂，溫厚的聲音，自如雪的浪頭流瀉。

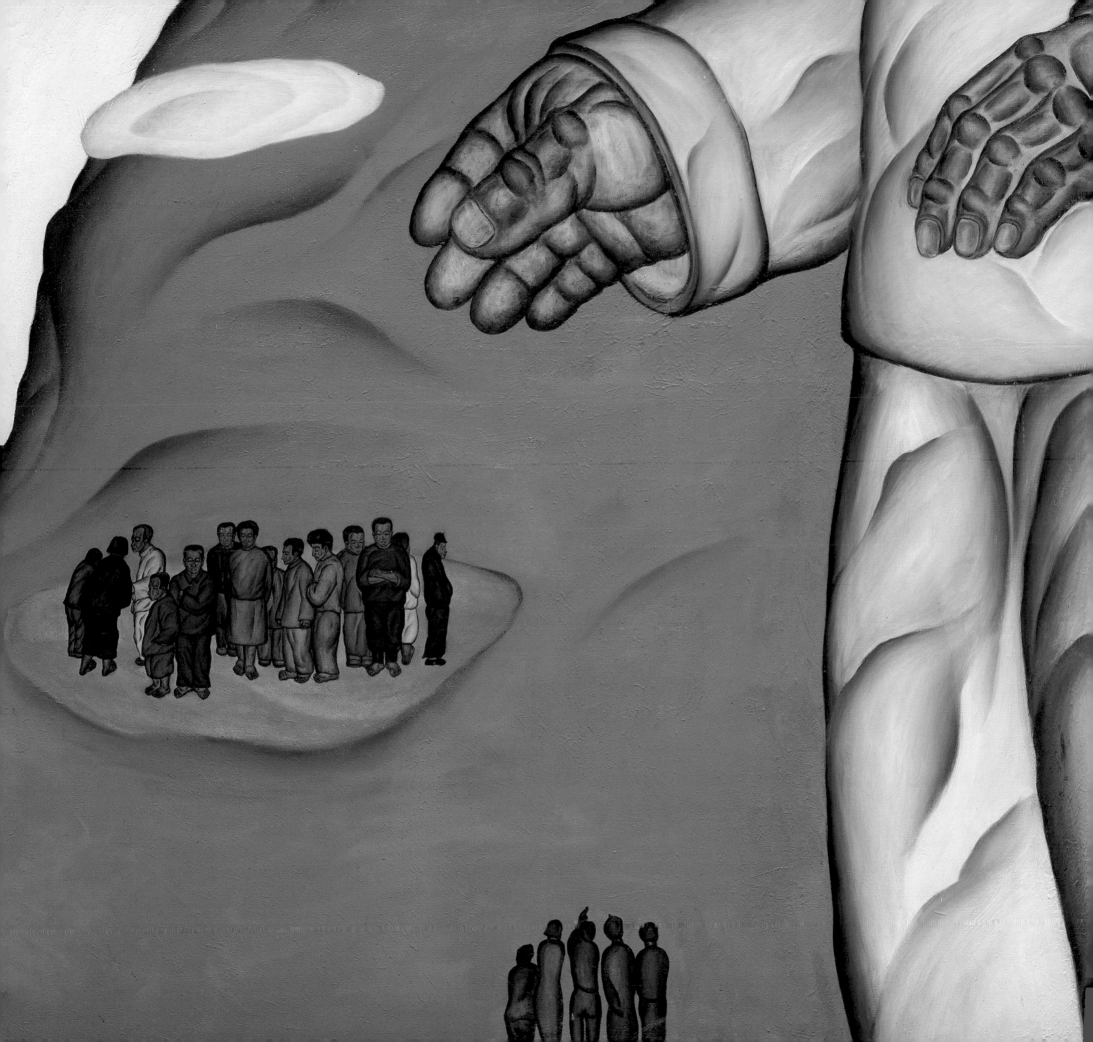

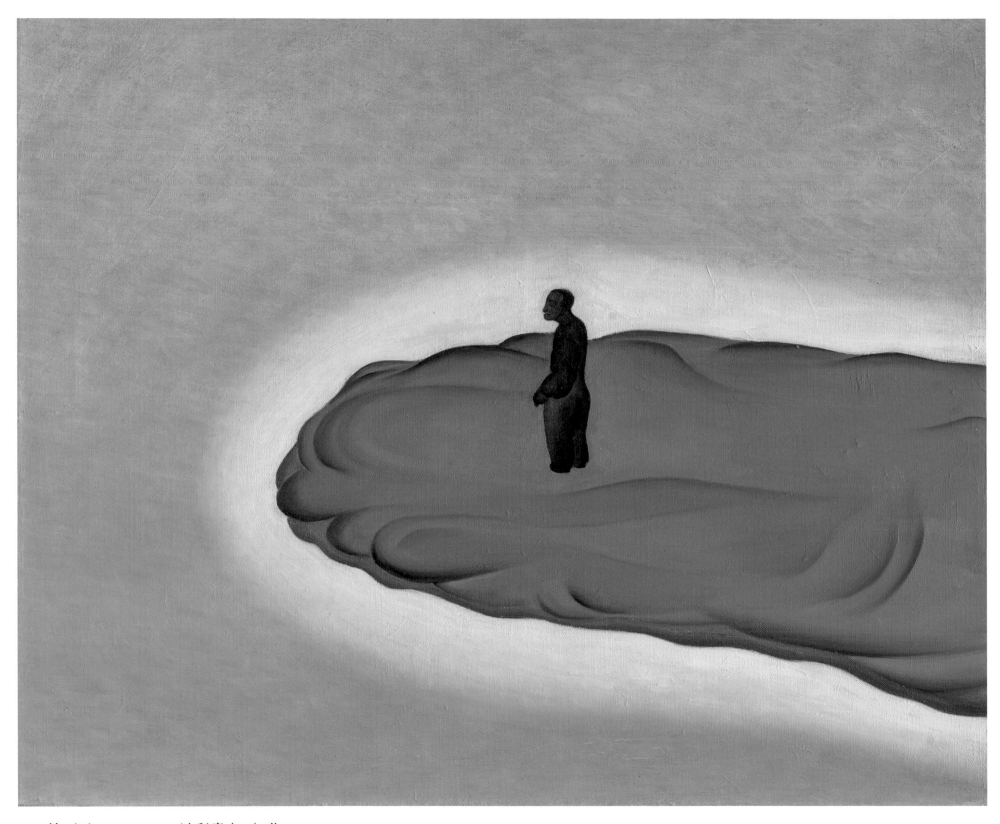

50. 望／View　1998　油彩畫布／Oil on canvas　53×65cm

我調整好舒適的姿勢與角度，望向盡頭，有來自滄溟的回應。

51.
焚風
Foehn
1998
油彩畫布
Oil on canvas
130×97cm

為了帶來雨露的溫柔，我把焦灼留給自己，並
且遠走他鄉。偶而有如火般的葉片飄落，那是
我對你熾熱的祝福。

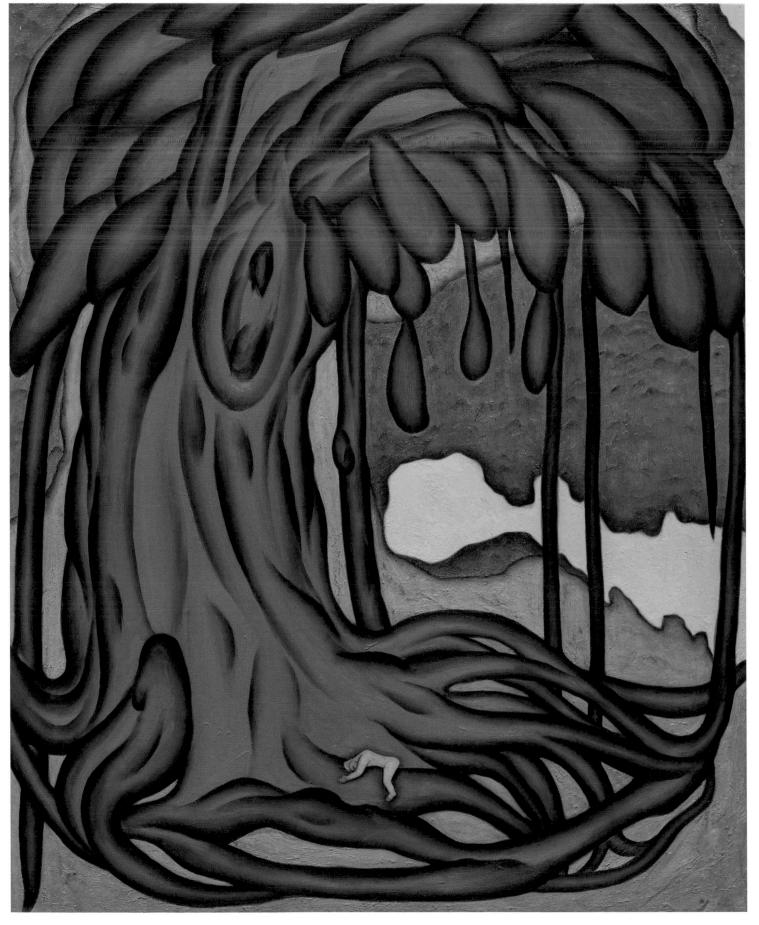

52.
樹母
Mother of the Tree
1998
油彩畫布
Oil on canvas
100×80cm

充滿動感的樹根，向土壤裡流竄
著，扎扎實實地要立根在這片沃土
上。而不斷從樹幹冒出的樹葉卻是
鬚根，可無性繁殖。假以時日他們
將成壯碩的巨樹。

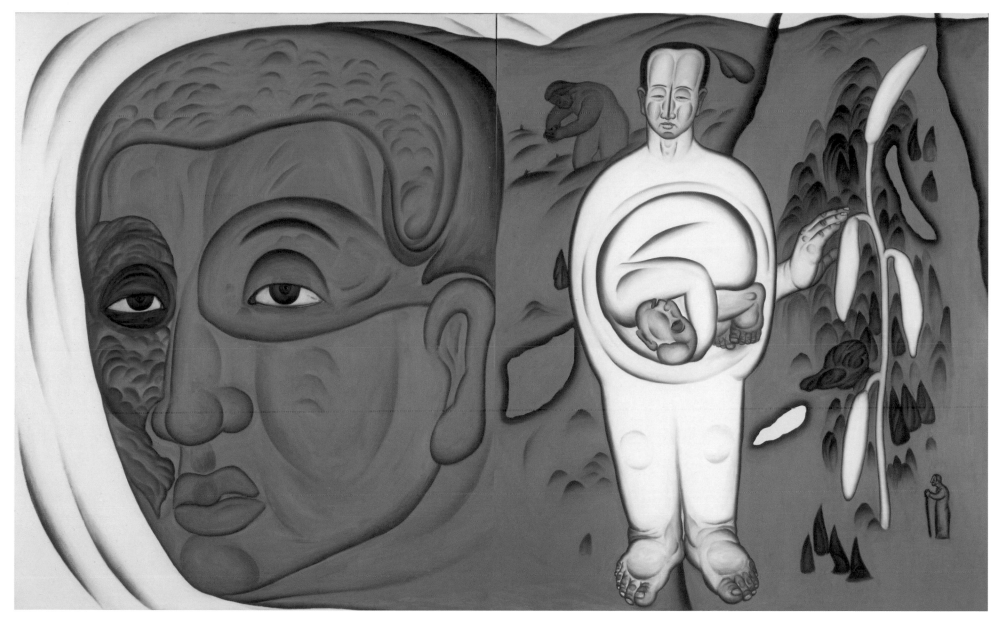

53. 山海精靈變奏曲／Variation of Mountains and the Ocean　1999　油彩畫布／Oil on canvas　162×260cm
高雄市立美術館典藏／Kaohsiung Museum of Fine Arts

「山」指土地，「海」指海洋、水源；土地具生命，以精靈稱之。從土
地的文化經驗轉移到海洋的文化變體，傳承生命。

54.
地圖板塊運動
Plates on the Move
1999
油彩畫布
Oil on canvas
162×260cm

人間地圖隨著政治勢力強弱、縱橫而變化；陸地板塊隨著地殼堆擠壓力而變動。冥冥之中有一股力量運作著，祂正在量取各方最大公約數，穩健平衡。1998、1999年間有感世間政局變幻詭譎，大自然界在騷動著，開始著手此作，最後完成於1999年3月間。1999年台灣有921、1022嘉義大地震，餘震和其他地震仍不間斷；台灣島內政局、國際身分天天有詭魅變化，距離穩定局面還有一段時間。然定久必動、動久必定，定中有動、動中又有定。現在是動的時代，也會有定的時刻。

九〇年代尾聲，世界各地地震頻傳；同時，在政治方面，台灣執政、在野勢力拉拔，雖是執政國民黨佔絕對多數，但普遍已感受到有消長態勢。「世紀末的動」需要「穩定的力量」，畫中人物象徵宇宙冥冥力量，推移即將碰撞之板塊，取勢中庸，是維持生態平衡的必然。板塊推擠碰撞，終會有新情況發生而重新洗牌，而最後也將趨於穩定。2000年，台灣發生政治地圖板塊大變動：3月的台灣總統大選，民進黨執政，長期執政的國民黨下臺。

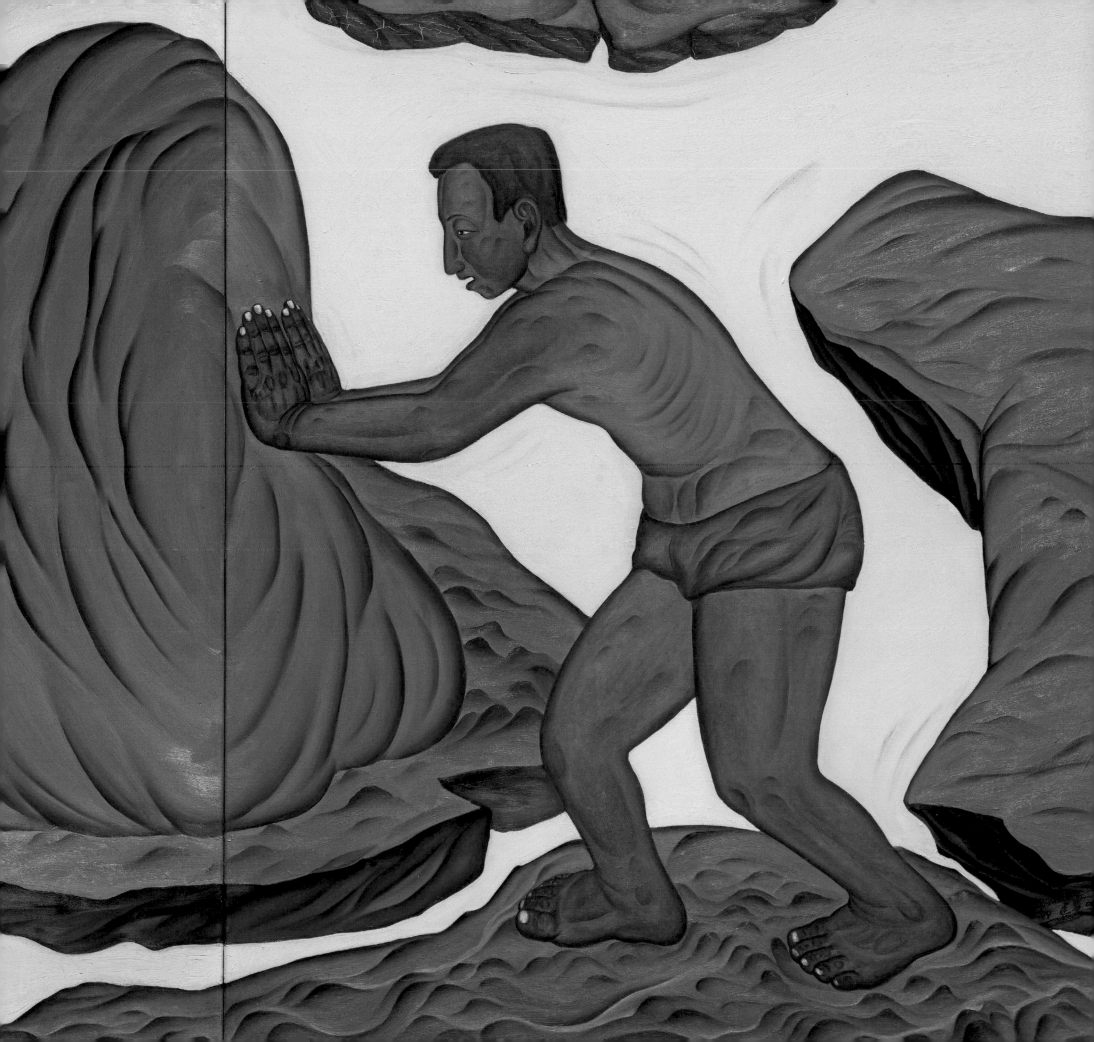

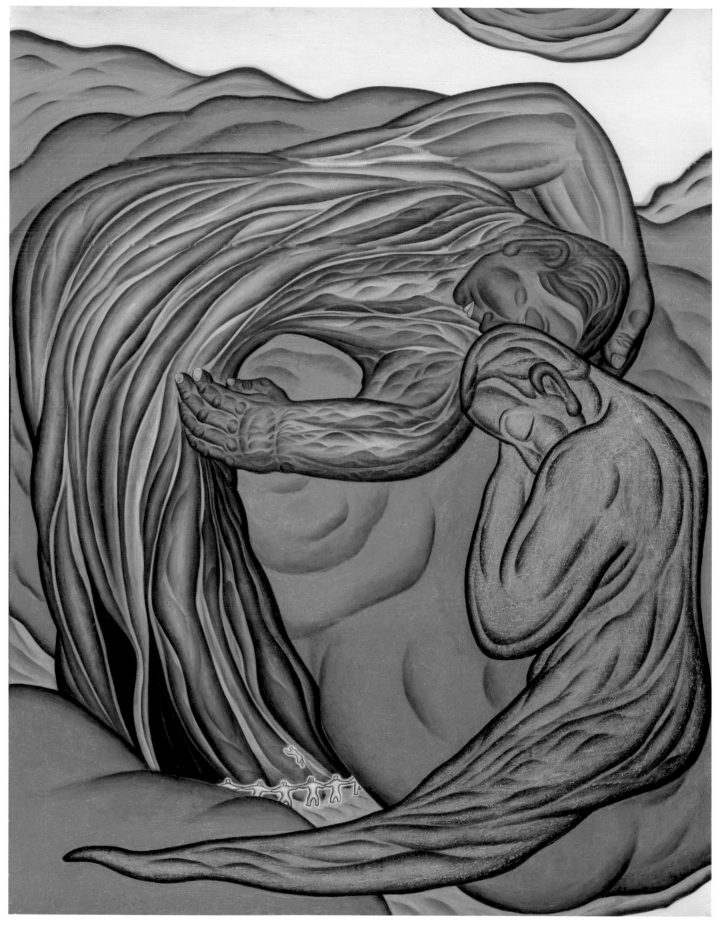

55.
神木情結
Earth God and the Trees
1999
油彩畫布
Oil on canvas
260×194cm

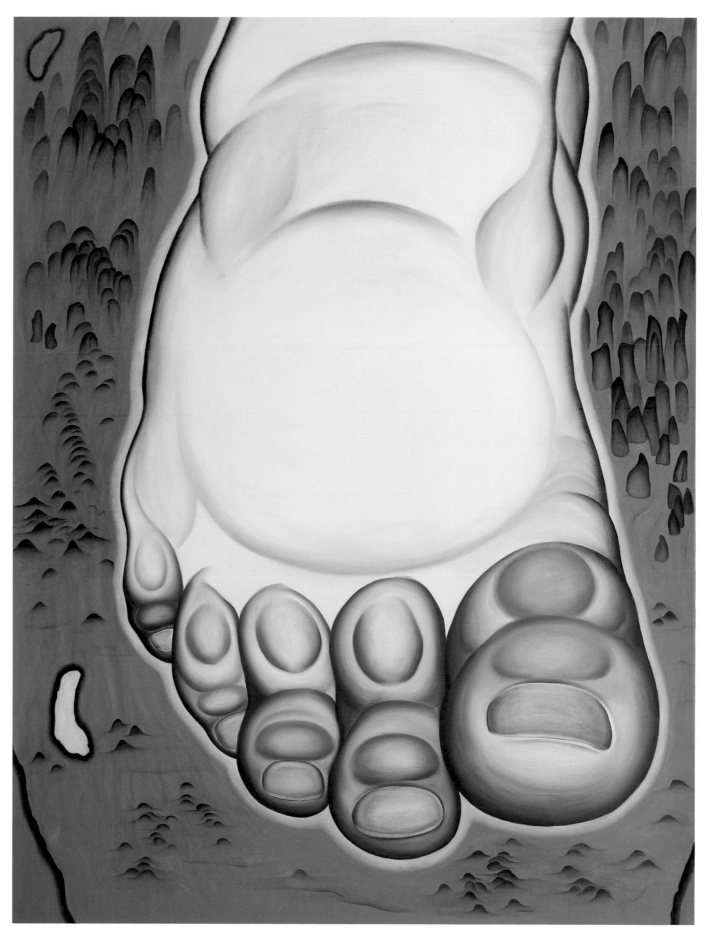

56.
踩在土地上的腳
Stepping on the Land
1999
油彩畫布
Oil on canvas
260×194cm
國立臺灣美術館典藏
National Taiwan Museum
of Fine Arts

先民幾番跋涉，幸運地登上這片沃土，堅定
有力地向前踏出了第一步。

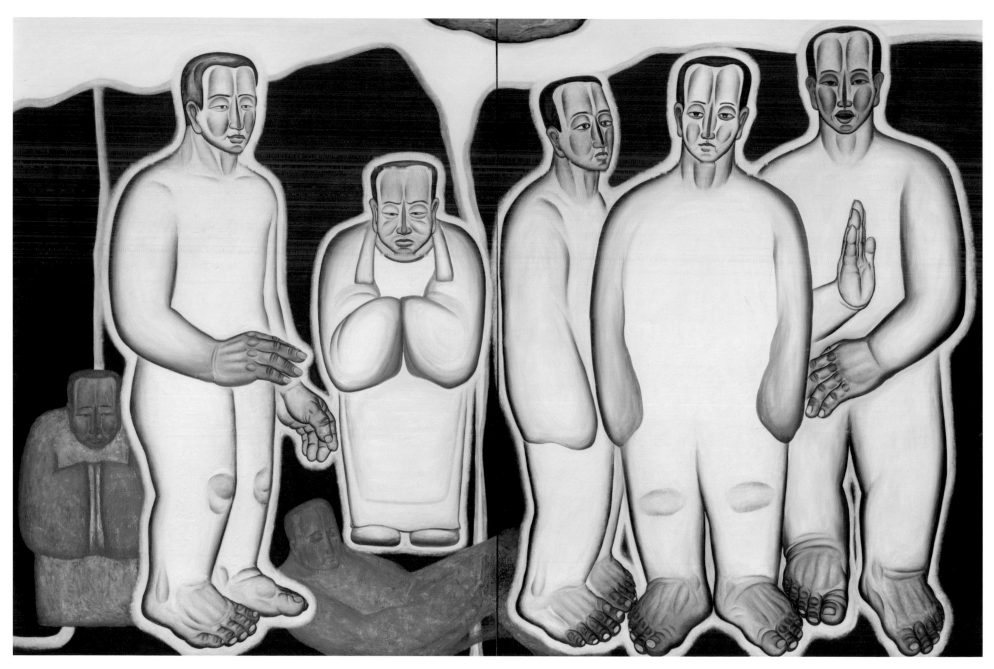

57. 神祇再現／Reappearing of the Spirit　1999　油彩畫布／Oil on canvas　260×388cm

神祇神祇，人的本性想高於人。想當神祇，只因人是神造的。當一個不
是人的神祇，
連自己都覺得陌生。

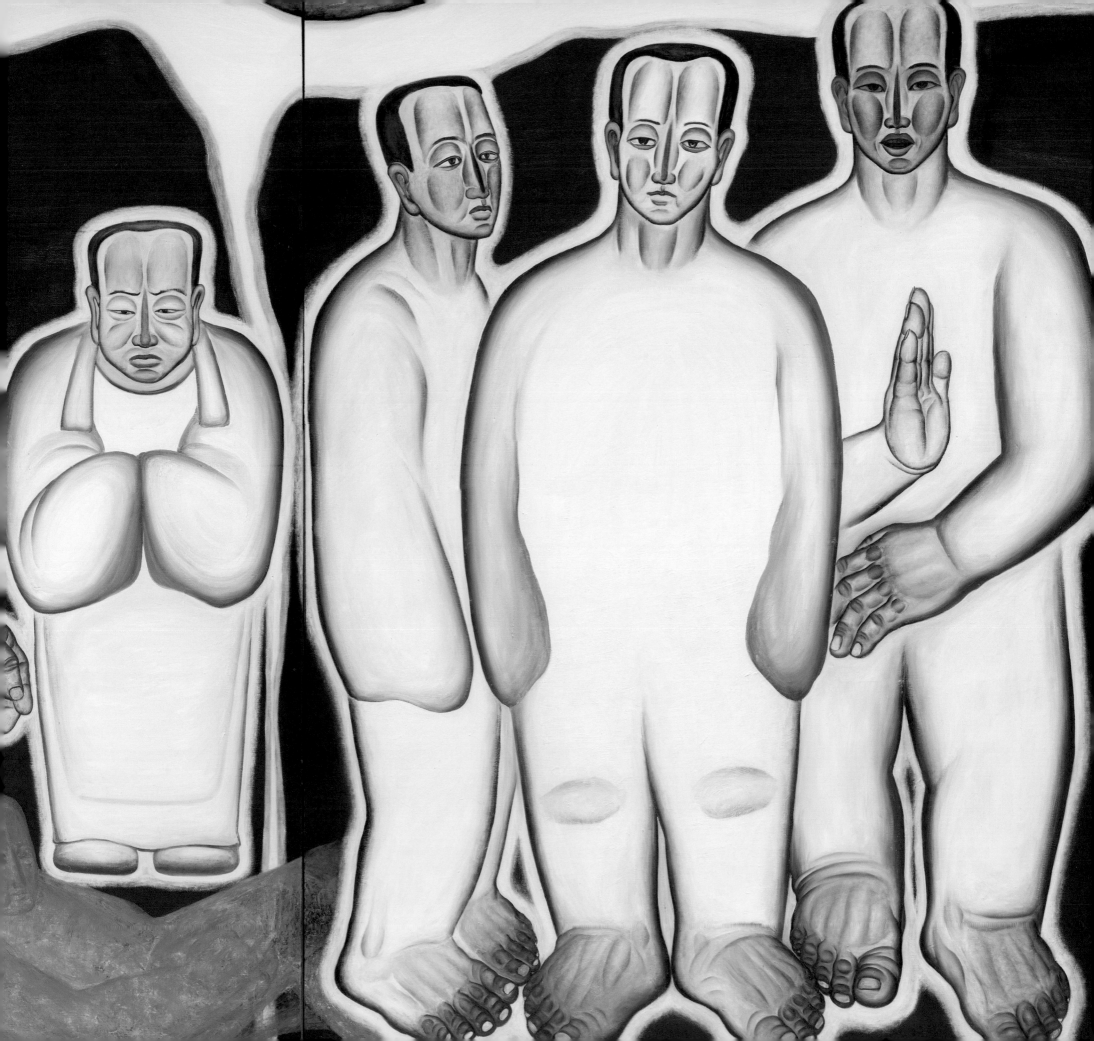

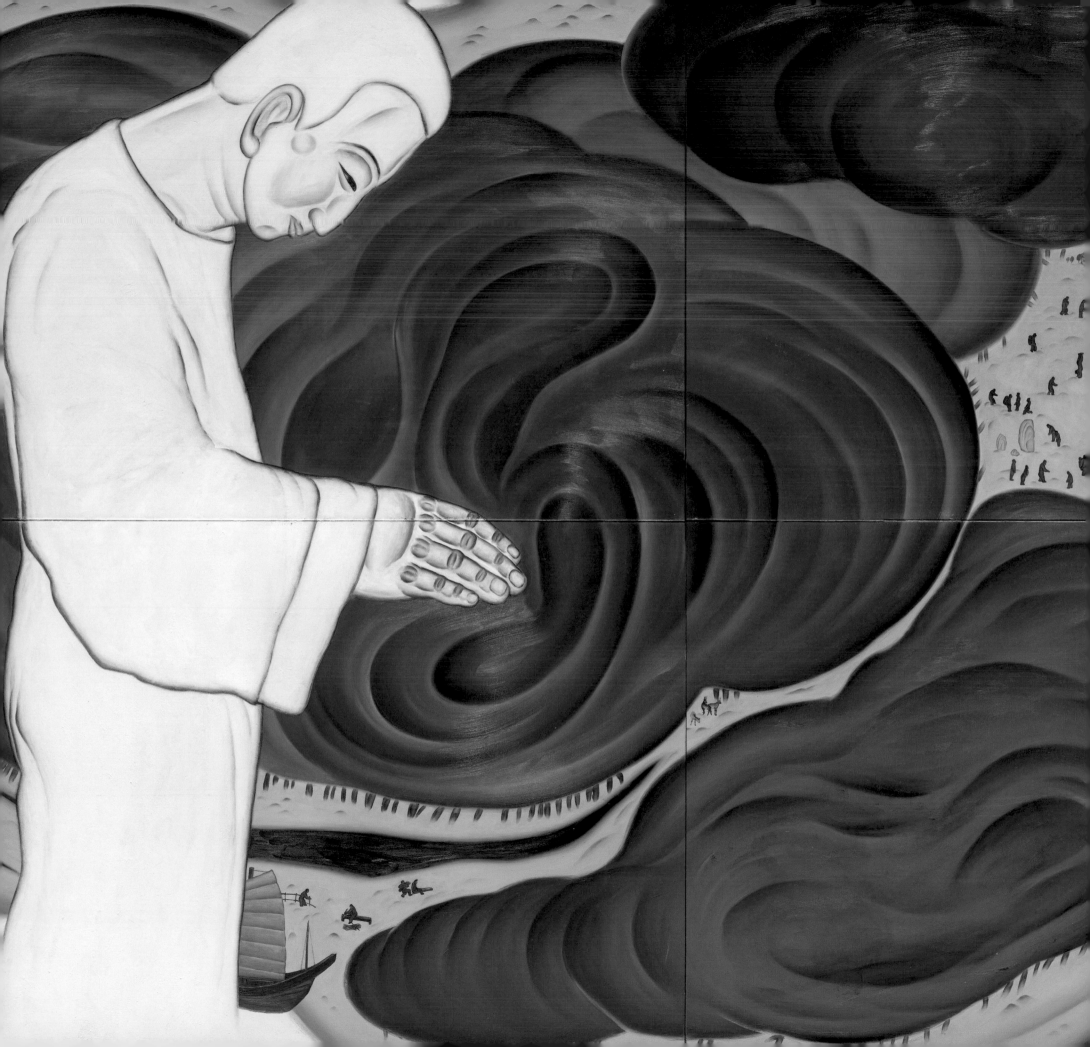

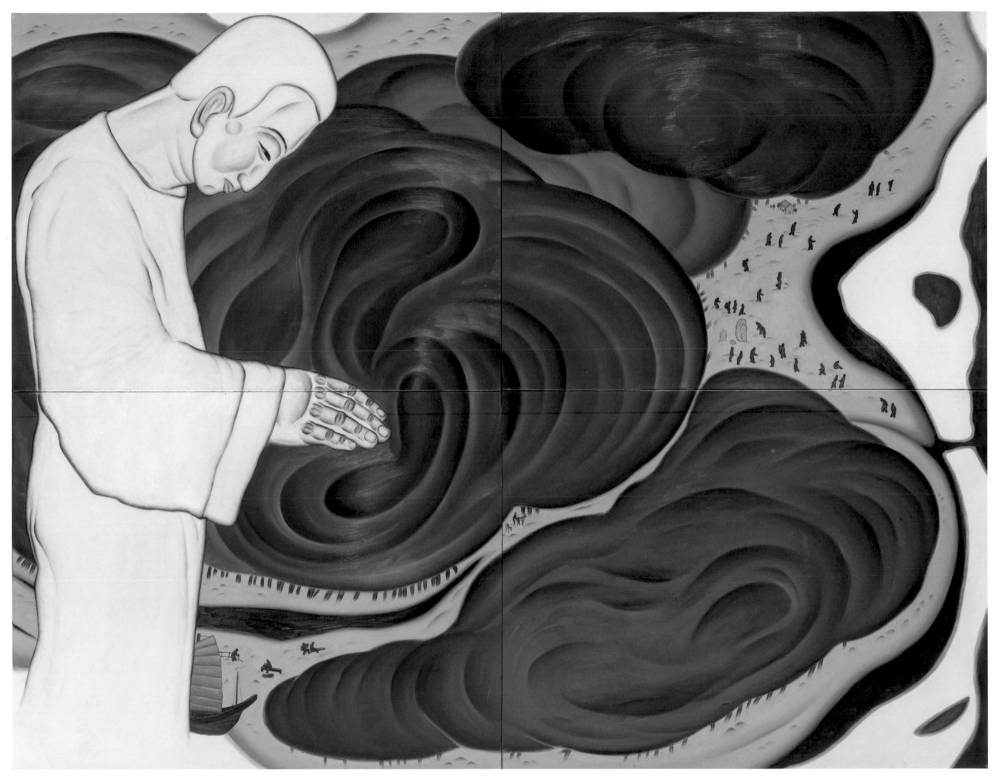

58. 黑森林傳說／The Myth of the Black Forest　1999　油彩畫布／Oil on canvas　260×324cm

在黑密不見陽光的森林中閃爍許多眼睛，是獼猴？黑熊？雲豹？蟒蛇？
梅花鹿？巨石、神木與精靈架構」神祕傳說：兄妹洪水人蛇醞釀始祖故
事，海水湧進新奇詭詐，命運旋起風雲變化。而神話是族群遙遠的夢
想，綿綿細細千古相傳，輕訴著未來。夢是吾人不滅的希望。

59. 鯨紋傳奇／Legend of the Whales　1999　油彩畫布／Oil on canvas　194×520cm

鯨魚是海裡哺乳動物，或許牠們早在陸地生存千萬年，為了適應生存，轉而
遷移海洋。他們是地球上歷經陸地、海洋而尚存活的巨大生物。近年台灣東
海岸發現鯨魚群，興起賞鯨活動。鯨魚表皮隨著年齡增加、體積增大，和海
裡岩石碰撞產生的刮痕增多，宛如巨幅活動的抽象畫。它記錄著它的生活

軌跡，也記錄了地球上陸地和海洋活動的痕跡。作品中鯨魚上有土地、有河流，有巨石、巨人，也有各種活動的遺跡；但再大的生命體，也只不過是鯨魚身上的一小部份，而鯨魚也不過是海洋裡的小生物罷了。
地球不過是浩瀚宇宙內的一小顆粒，人是何等渺小。

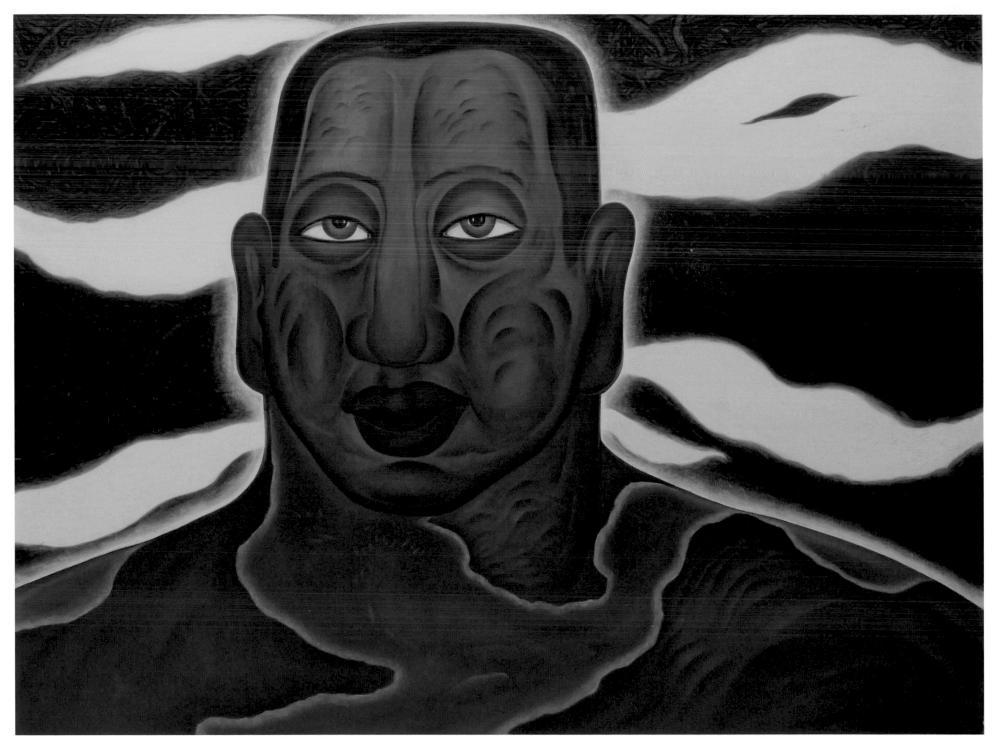

60. 鹹水蕃薯藤／The Ancient　1999　油彩畫布／Oil on canvas　194×260cm　國立臺灣美術館典藏／National Taiwan Museum of Fine Arts

跋山涉水登岸的先民，面對這塊「沃土」認為處處有希望、有生機。畫面中人物壯碩，堅毅的眼神，象徵著旺盛的生命力，猶如蕃薯藤落土根不爛，生命也將生生不息。

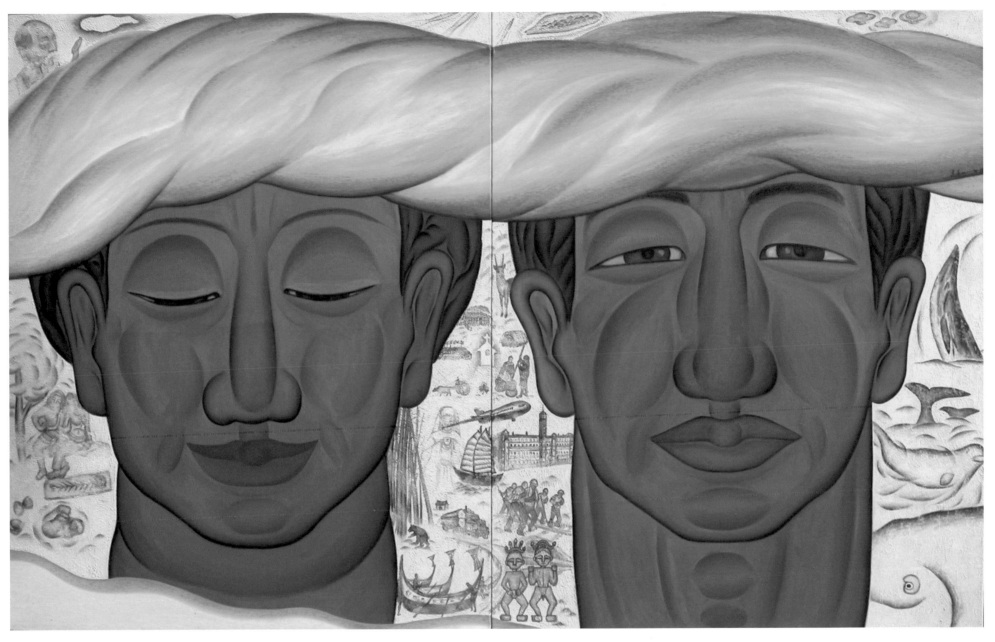

61. 靈魂遺傳符碼／Signature of Spirits　　1999　　油彩畫布／Oil on canvas　　162×260cm

人的細胞中藏有遺傳密碼，承載先人的經驗痕跡，偶有碰觸開啟，便串聯起所有生命鏈。超越時空限制，悠遊自在。

三、台灣游蜉

（2000-2014）

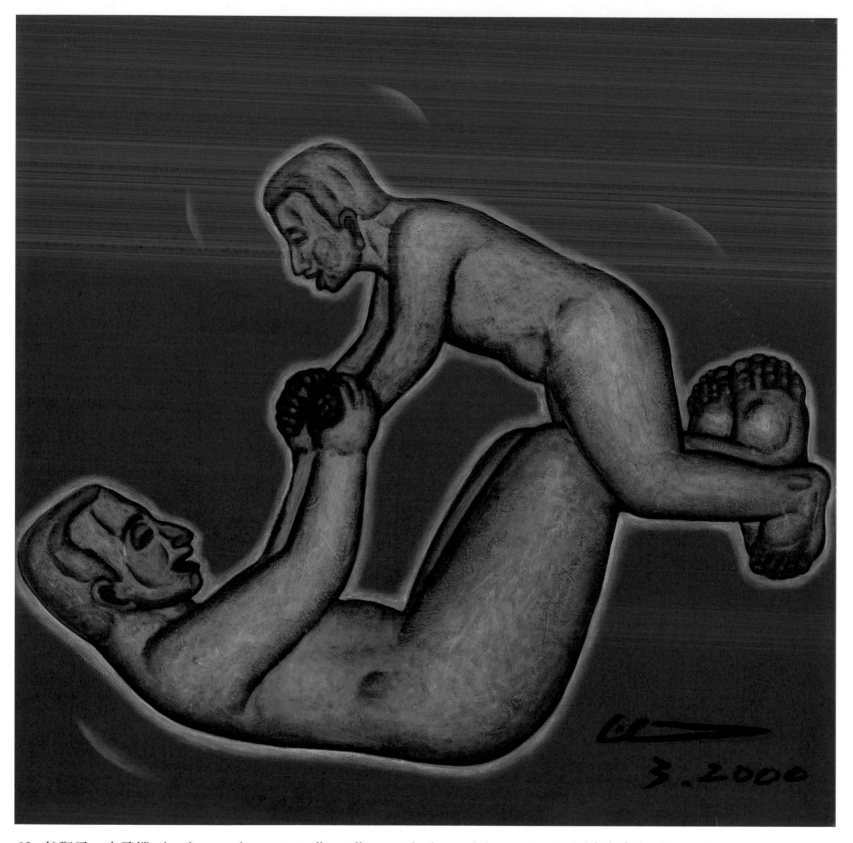

62. 父與子─坐飛機／Father and Son：Feeling Like on Airplane Flying　2000　壓克力畫布／Acrylic on canvas
100×100cm

自有小孩後，常與兒子遊戲玩樂，或坐飛機、或拉手轉圈、或騎馬玩樂，親情愉悅。

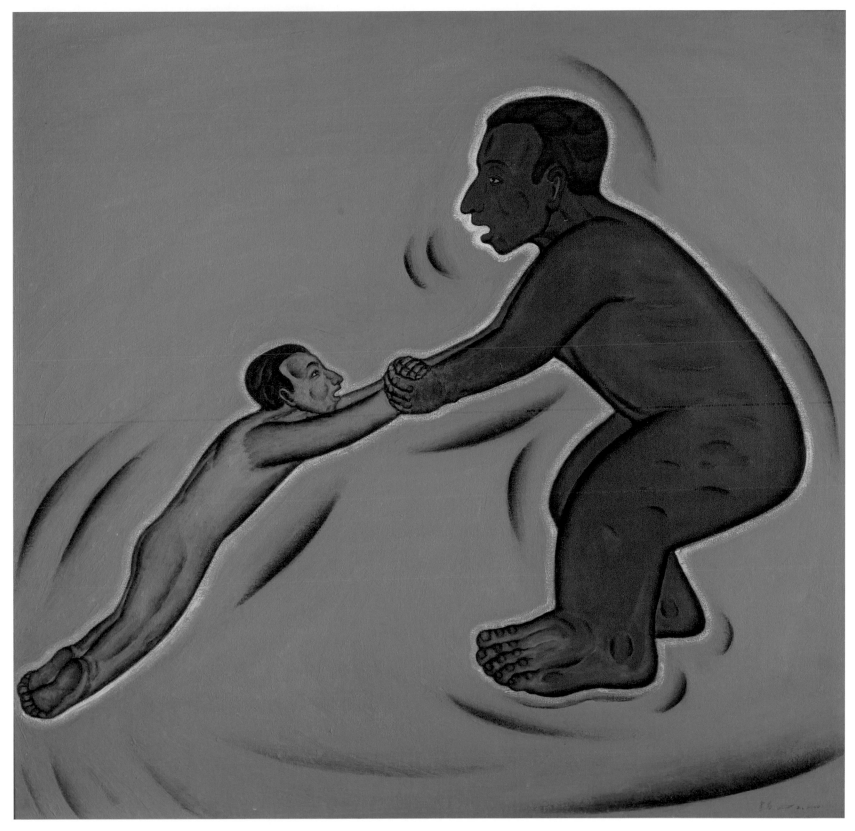

63. 父與子─繞圈圈飛起來／Father and Son：Around in Circles　2000　壓克力畫布／Acrylic on canvas　100×100cm

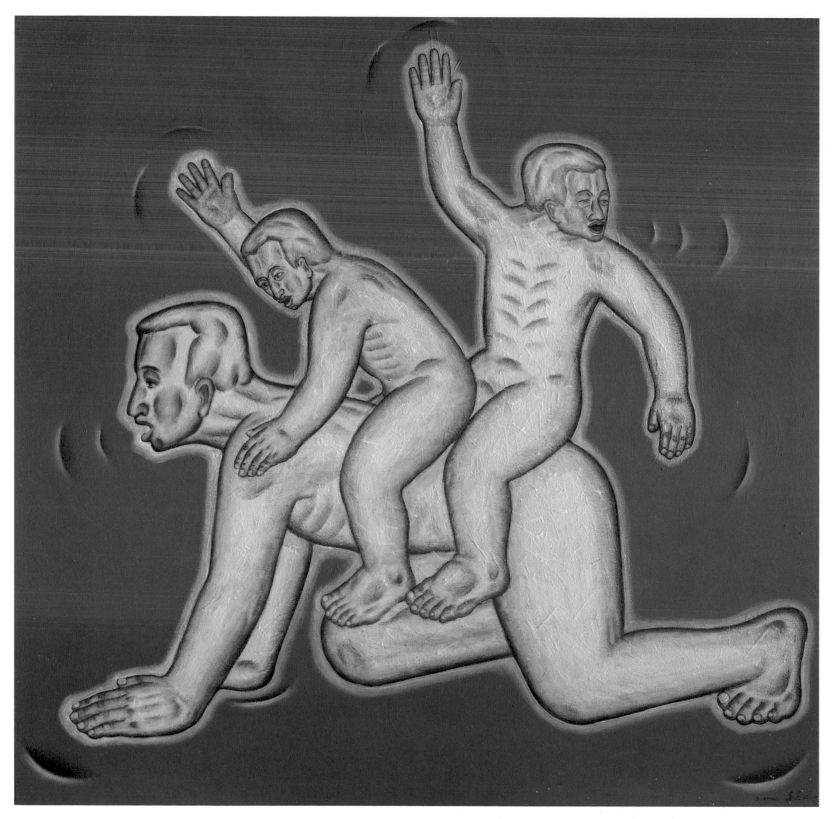

64. 父與子—騎馬／Father and Son：Riding Horse　2000　壓克力畫布／Acrylic on canvas　100×100cm

兒暱父，父疼兒，父子玩在一塊，親情是人性靈魂的最根源，偶聞親情逆紜，
頗為不值。現代人須寧靜致遠，誠心長睿智，在劇變中保持清明與智慧。

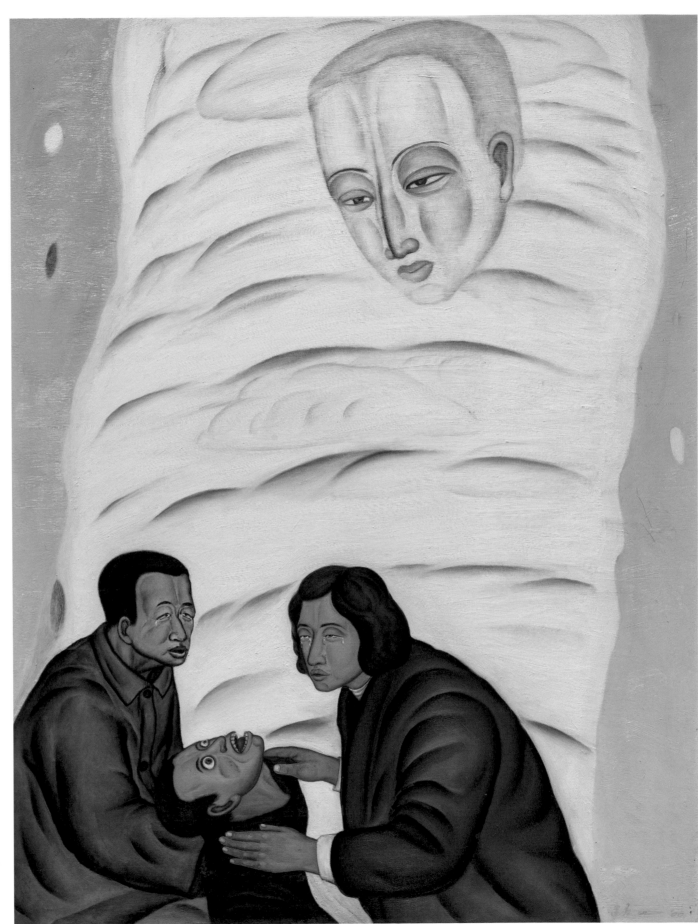

65.
咱轉來去
Returning Home
2000
油彩畫布
Oil on canvas
130×97cm

草圖作於1995年3月，2000年1月完成作品。
描述當年228罹難家屬在尋找冤死家人的屍
體時，強忍憤懣悲痛，猶以悲憫天性，帶領
亡魂安歇，輕喚：「回家吧，冥冥主宰看著
呢。」
死者往矣，未亡人承擔戒嚴、白色恐怖的陰
霾活著，等待雪冤，因為相信天在看。五十
年後，蒙冤屈者獲得平反。
欲尋獲失蹤的他，已然無息。人民掀開白
布，聲聲呼喚：回家吧！咱轉來去！

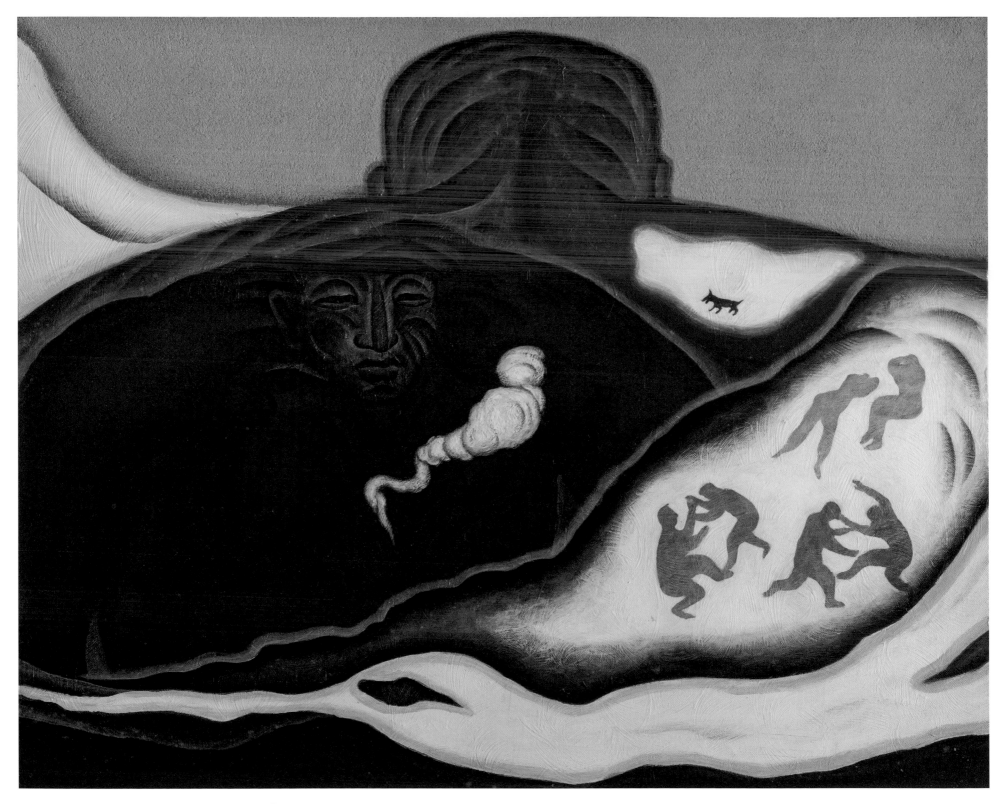

66. 在其中／Inside　2002　壓克力畫布／Acrylic on canvas　60×72cm

白色恐怖的記憶與戒嚴歷史的重擔；胸中湧出的雲，是對自由的嚮往。

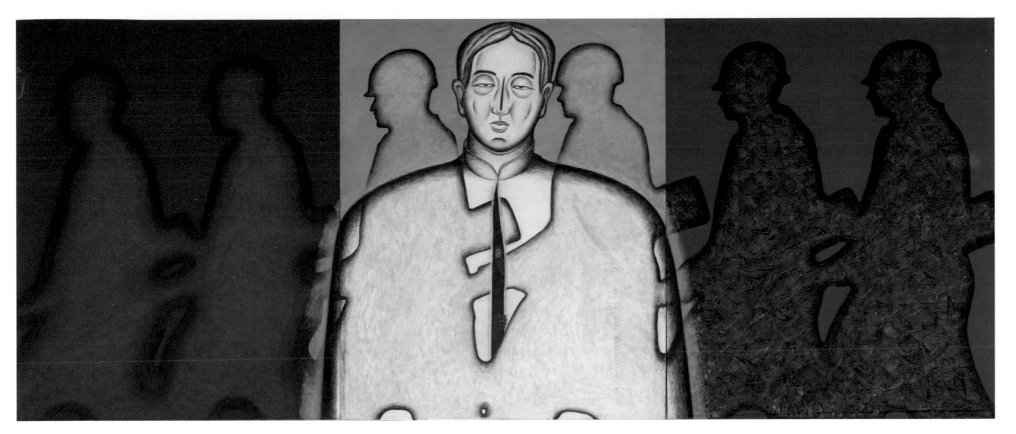

67. 陰影╱Shadow　2002　壓克力畫布╱Acrylic on canvas　162×390cm

小時候，市街有宵禁，收音機須領牌照，晚上屋內燈光不得外露，門縫
都圍著黑布。巷弄皆有憲兵巡邏，父母常以「大人來了！」哄騙吵鬧不
睡的小孩。心裡恐懼陰影存留至今。而今已成人有家小，在台灣平順的
生活中，仍不時有著恐嚇的陰影籠罩。

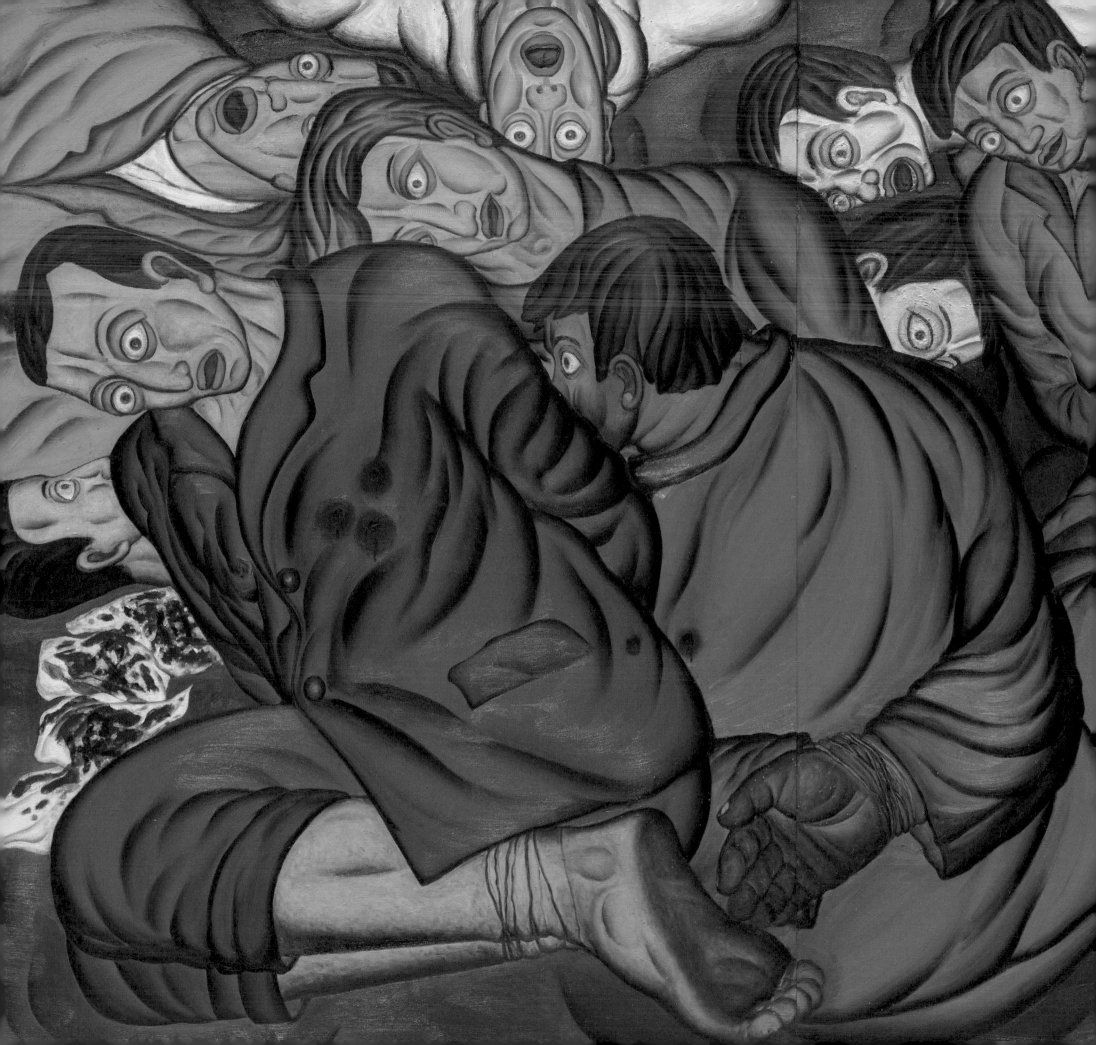

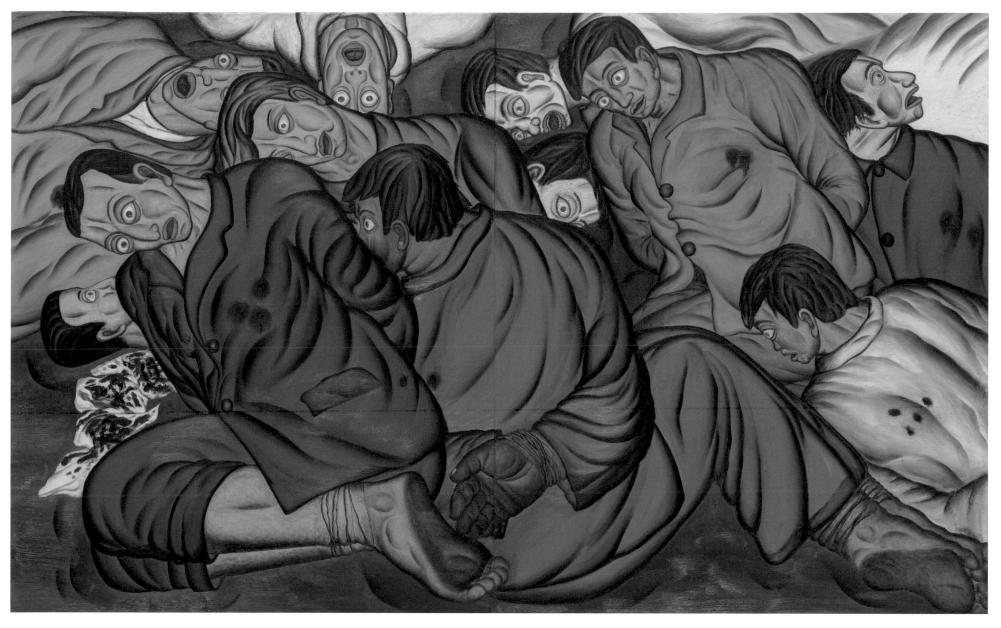

68. 和平使者／Messengers from Peace　　2002　　油彩畫布／Oil on canvas　　162×260cm

幼年親身經歷的白色恐怖經驗及感受，身處威權統治下的不安恐懼。解嚴後，
228事件之真相一一揭露。1995年訂定「228和平紀念日」。

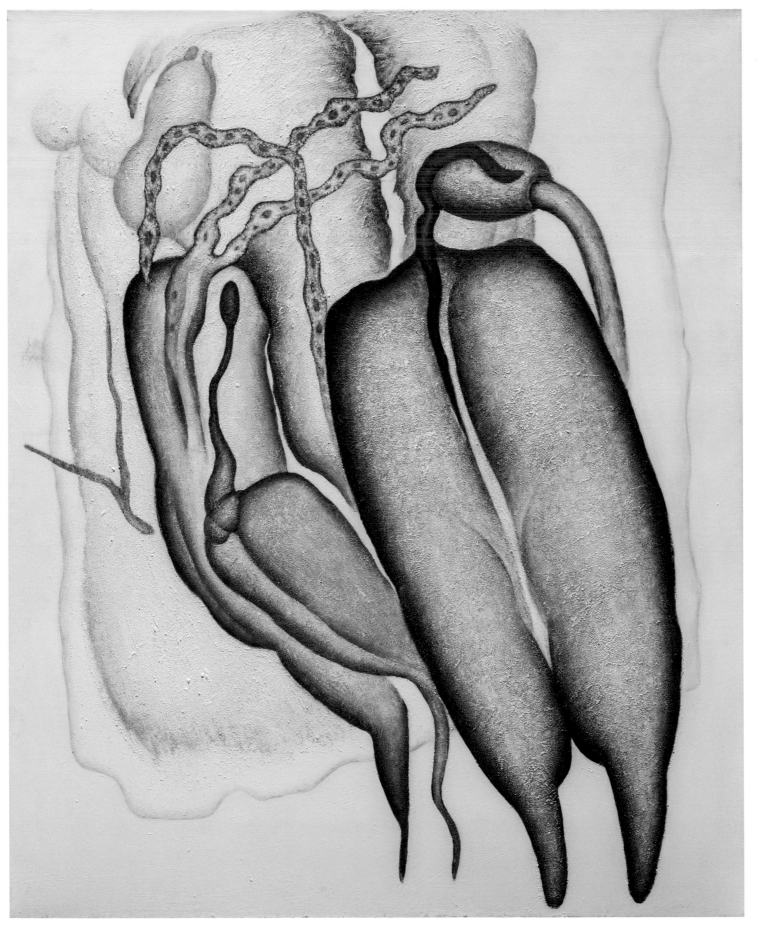

69.
子宮花
Womb Flowers
2004
壓克力畫布
Acrylic on canvas
162×130cm

子宮花，自在轉換形骸，遺世獨
立。養分，傾聽我心底的聲音，欲
言又止。變形蟲人，蜉生浮生。

70.
出頭—生生不息
Multiplication
2003
油彩畫布
Oil on canvas
260×194cm

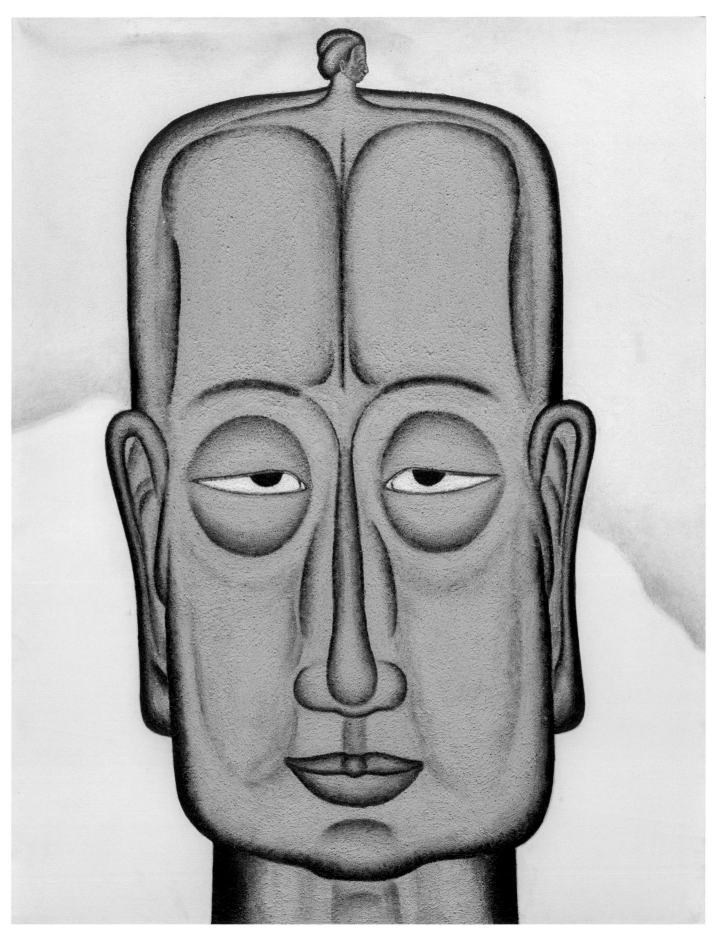

無意識裡的古老精神，在不同時代，以不同
方式、不同型態，繁衍著。

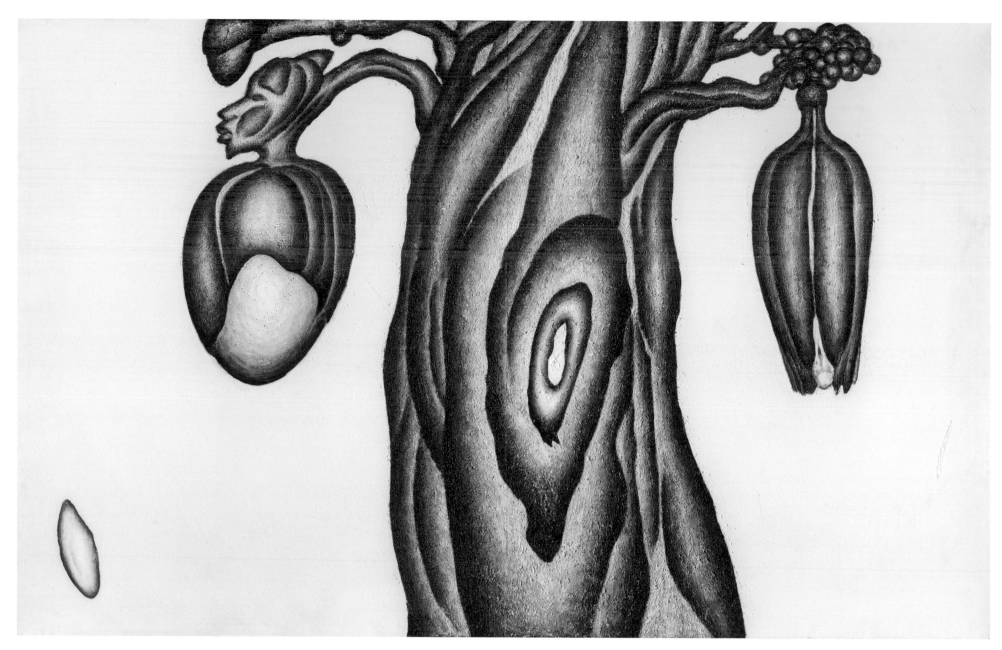

71. 生命樹／Vital Tree　2004　壓克力畫布／Acrylic on canvas　162×260cm

胎生？卵生？有性生殖？無性生殖？生命的繁衍，還有更多。

光陰過客
Traveler
2004
壓克力畫布
Acrylic on canvas
162×130cm

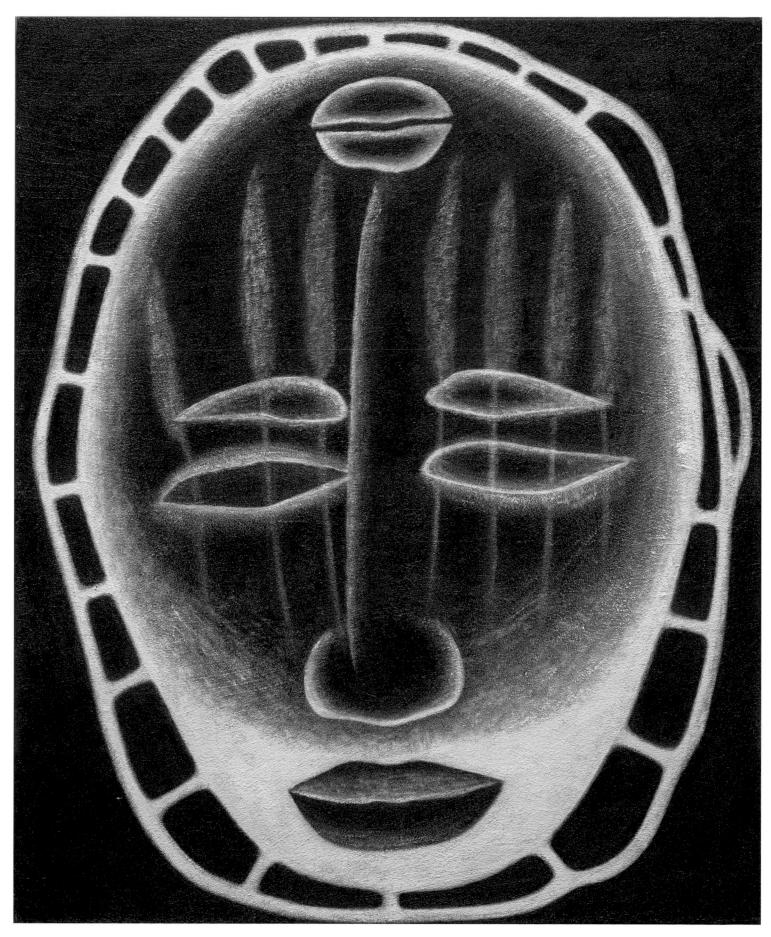

夫天地者，萬物之逆旅。光陰
者，百代之過客。——李白〈春
夜宴桃李園序〉

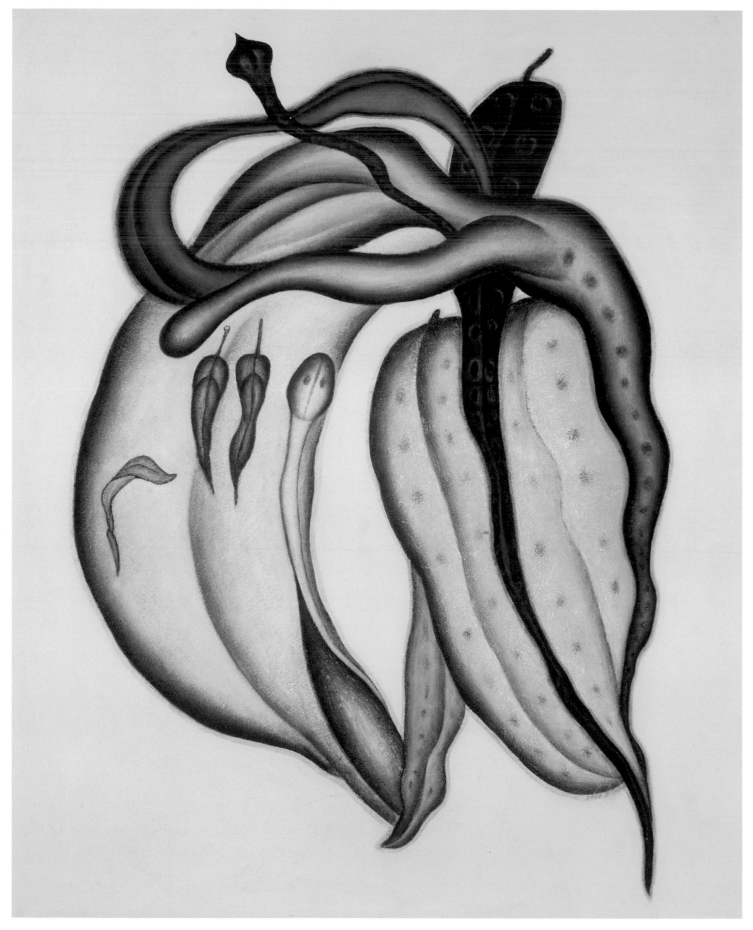

73.
伸游
Life Like Touring
2004
壓克力畫布
Acrylic on canvas
162×130cm
高雄市立美術館典藏
Kaohsiung Museum
of Fine Arts

伸游，鑽游，逆流而上。附生，綿
連不絕。

74.
孤島上的生命
Life of Isolated Island
2004
壓克力畫布
Acrylic on canvas
162×112cm

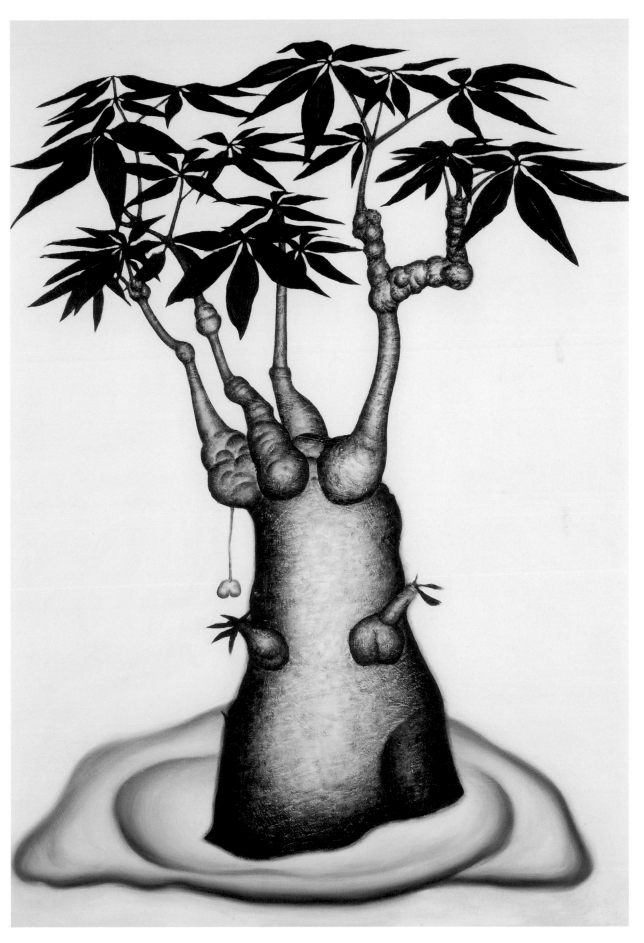

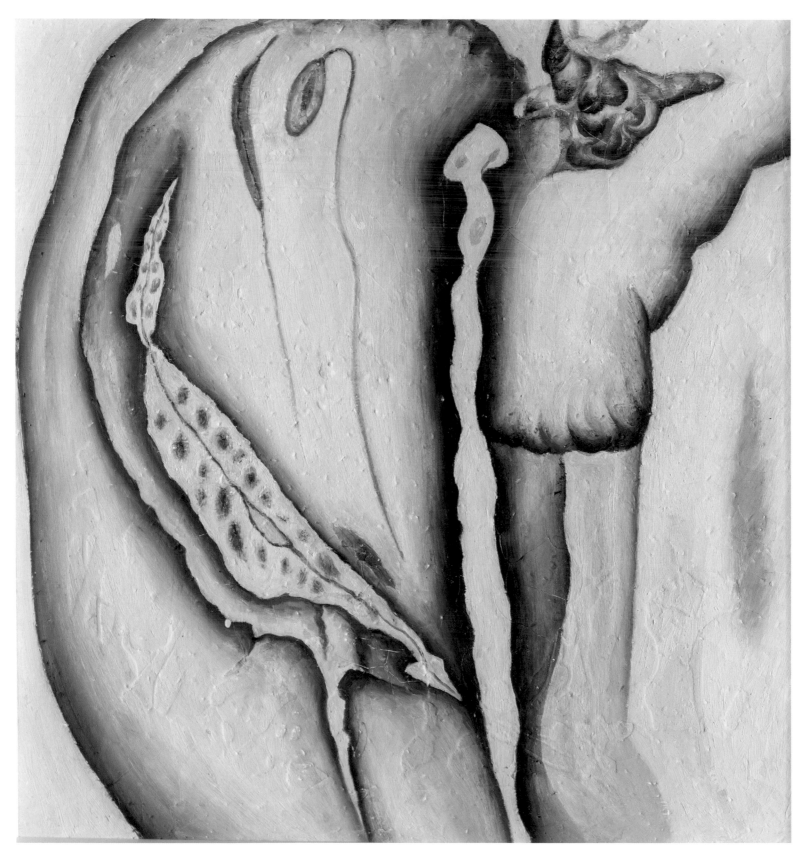

75. 游蜉幽浮／Plankton　2004　複合媒材／Mixed media　60×60cm

游蜉／幽浮，飄游蜉蝣。不明生物體，如常存在。

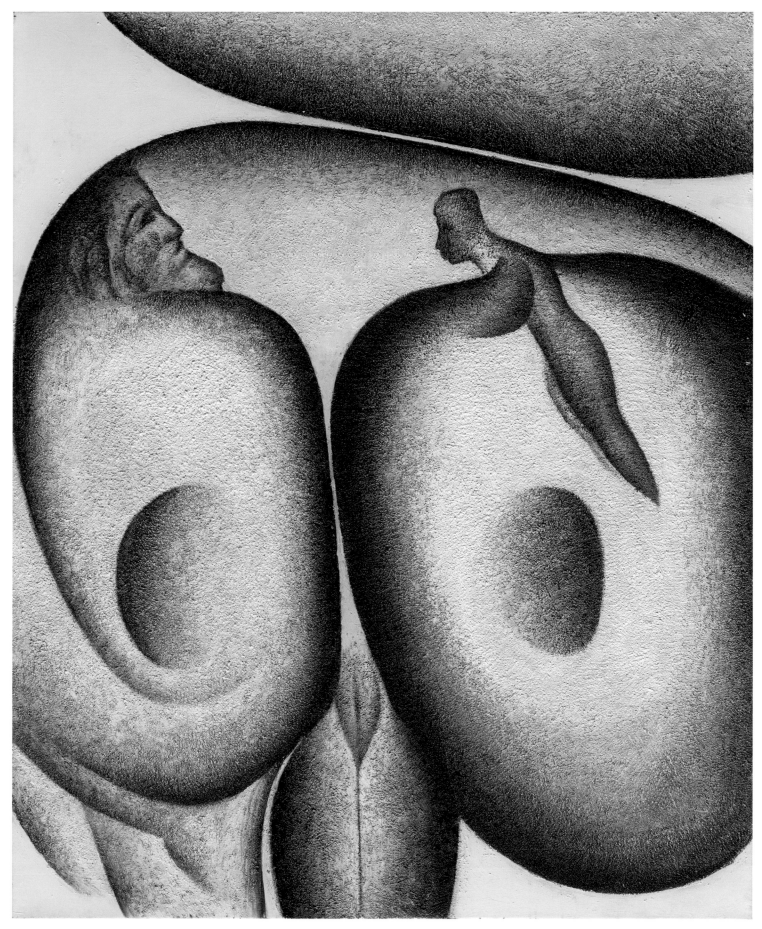

76.
探秘
Exploration
2004
壓克力畫布
Acrylic on canvas
162×130cm

探秘，樹伯與小童。窺探凝望，尋
尋覓覓⋯⋯。心靈原始的，呼喚。

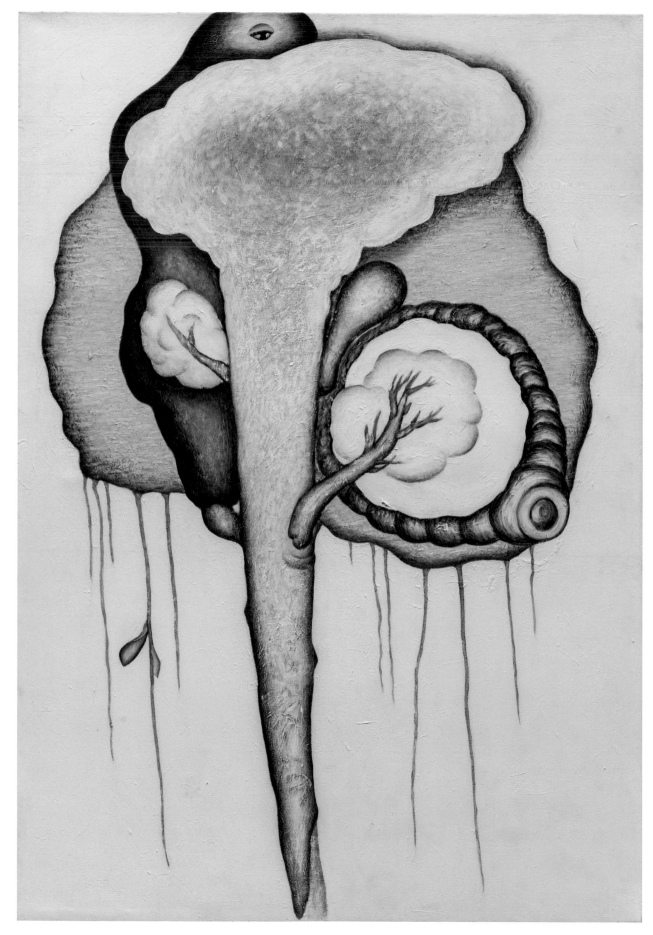

77.
腦叢
Undergrowth
2004
壓克力畫布
Acrylic on canvas
162×112cm

樹叢枝生樹上生人，人生樹樹生人。自在著生。

戲首神遊
Mental Journey
2004
壓克力畫布
Acrylic on canvas
162×130cm

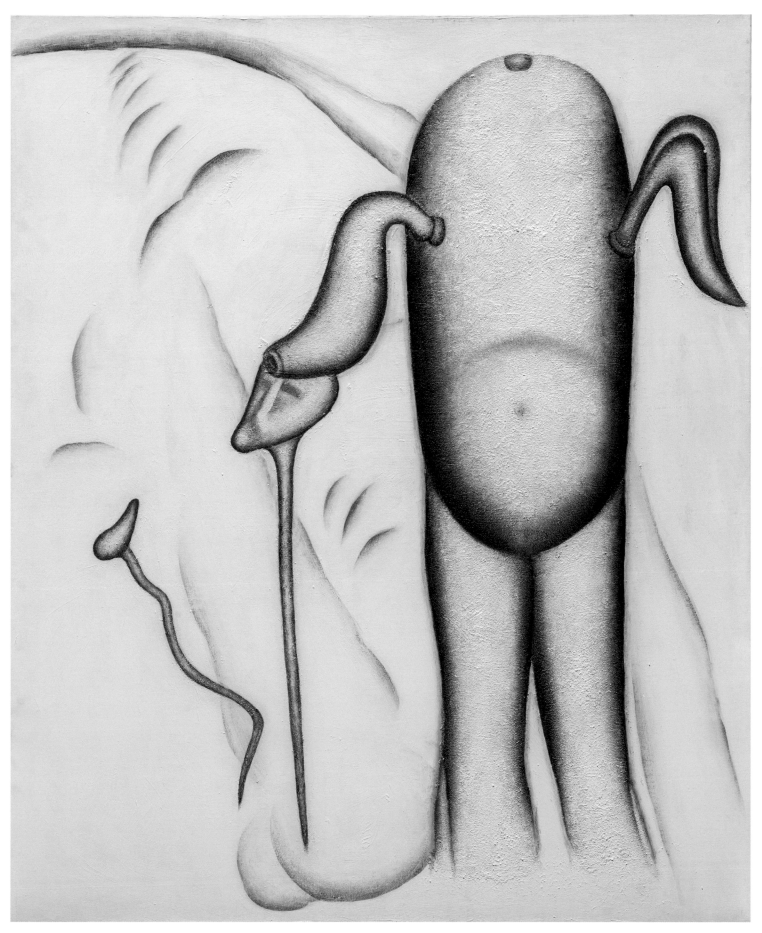

戲首神遊，征服軀體，身體的勝
仗。

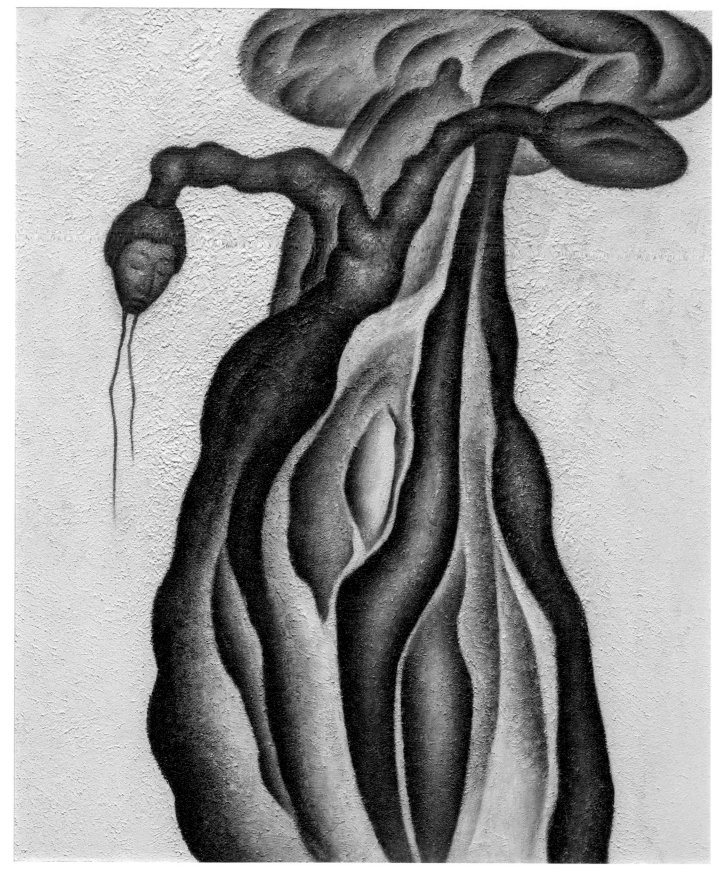

79.
新神木
The Symbolic Tree
2005
壓克力畫布
Acrylic on canvas
162×130cm

吾人內在沉鬱之感情，經歷了掩蓋的228、軍情統治，種種民主陣痛與社會價值混淆之亂象，心中仍保有一絲理想、良知及寄望。今天，吾人仍在這塊土地上，而歷史持續在行走；吾人閱讀往日歷史，牽動起流在血液中的集體無意識，即宛如置身於當年生活，處於事件進行的背影中。隨翻閱歷史映像，感到傷口撕痛。

由歷史記憶認識土地上發生之事，可以瞭解人民和土地已結成共生的循環命運。若無超越尋常軌跡的激變，前世代人民經歷過的遭遇，會反覆投射到生活在這塊土地上的下一世代人身上。所以，「台灣人的悲哀」一直上演。為破除循環的魔咒，吾人必須臉朝光明面，超越尋常軌跡的激變，從古老精神積極尋找意義，豎立新的精神寄託，建立一個理想、安穩可靠、且眾民願意投入的「意義新鄉」，建構新認同，以解構宿命之宰制。〈新神木〉，台灣母體印痕的樹幹，發出堅實強盛的生命力，在異常環境下，竄出異於邏輯的繁衍方式，生長出原始頭像，以變貌適應生存。樹可樹，非常樹；人可人，非常人；生命，自有其出口。於外在環境逼迫下的台灣，國際空間幾無，欲生存就必須變貌，於是「變貌」成為台灣的特質。

神木曾是台灣的圖騰，提供吾人無窮遐思，也給台灣人許多嚮往與寄望。假象的政治神木掩飾數十年後終告並回歸自然，而今新文化的新神木尚待建立。吾人要唱出屬於台灣的曲調，發出自己的聲音，面對自己的文化宗教和歷史所引發的種種問題的挑戰，以「探研臺灣文化圖像」、「為台灣塑造出一個美麗新世界」二個面向創作屬於我們自己的藝術與文化。

樹幹糾纏的肌理，是神木，是河流，是台灣的意象，也是生命流動偉大的力量。

80.
當我經過站起來的土地，
看見舞動的神木
Seeing the Dancing Trees
when I passing by the
Standing Lands
2006
壓克力畫布
Acrylic on canvas
162×130cm

神木是台灣的象徵，從威權的神權
意象，回歸自然常態的過程。
人民必須站起來，追求自由民主和
平公義；土地必須站起來，訴說大
自然的反撲。人民、自然、生活、
生態，神木在舞動，我們在歷史之
中。

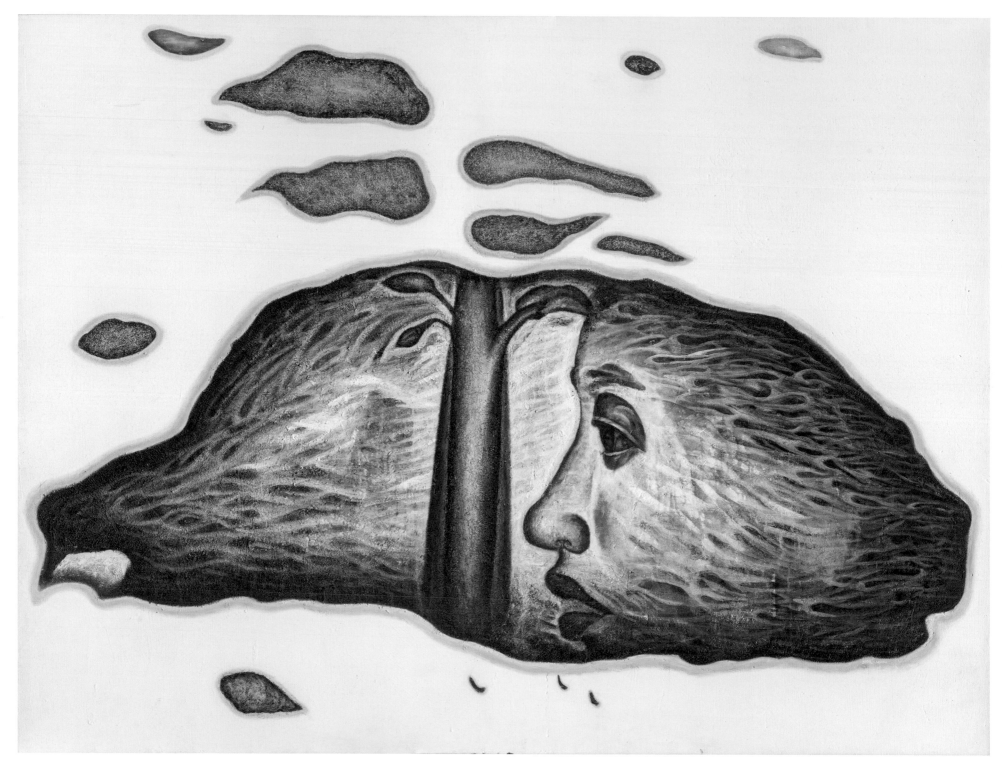

81. 島嶼印記／Signet of the Island　2006　壓克力畫布／Acrylic on canvas　194×260cm

島嶼復甦諸神復活從島嶼岩石草木形象顯現神靈復活。
諸神在島嶼，諸神在岩石，諸神在樹林，諸神在人形。
諸神在白水，諸神在高山，諸神在細沙，諸神在微菌。
諸神在不在，諸神看不見，諸神心得見，神人一線間。
「台灣橫著看」，是過去台灣生命的記載。是島嶼、是魚、是游動的生命，亦是歷史的印記。

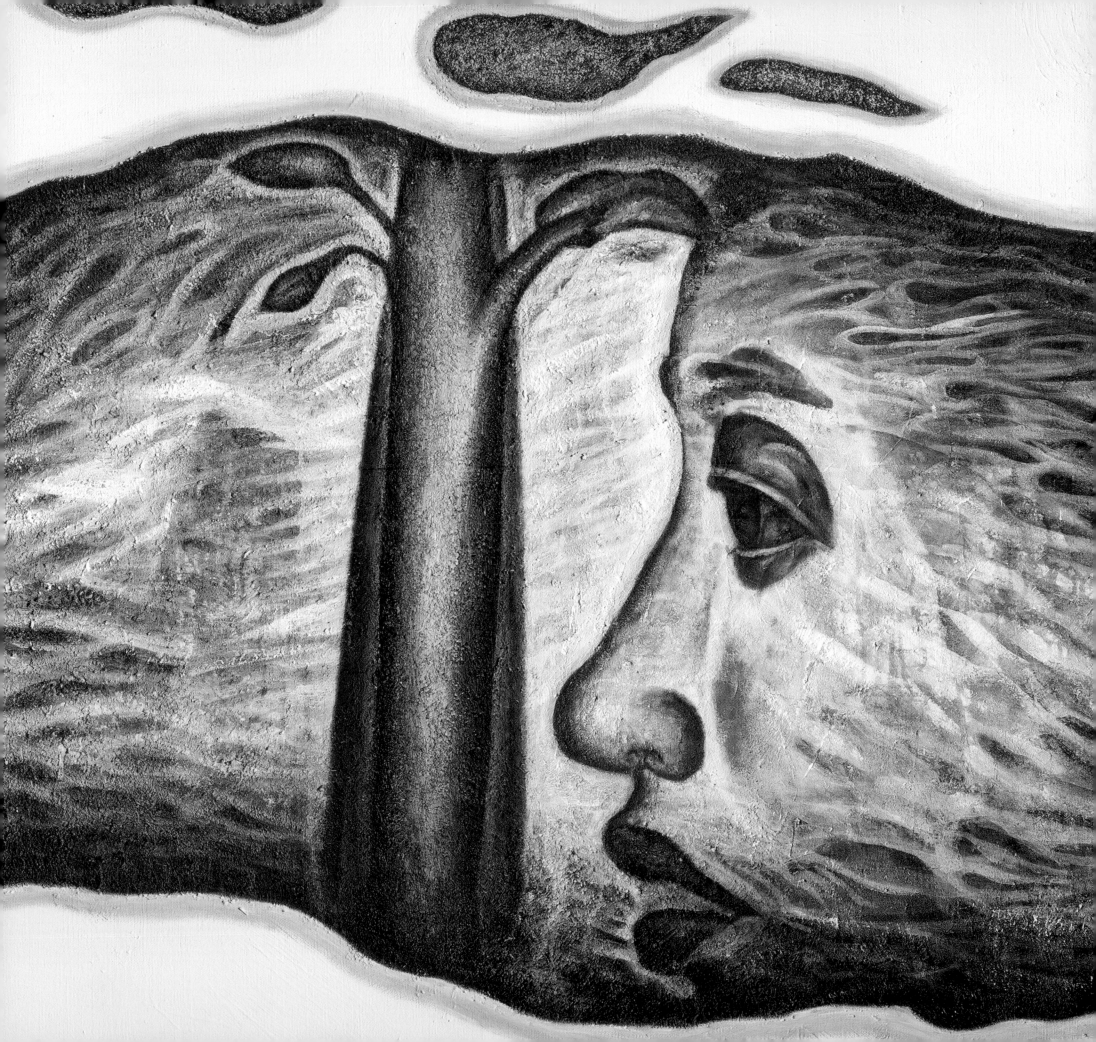

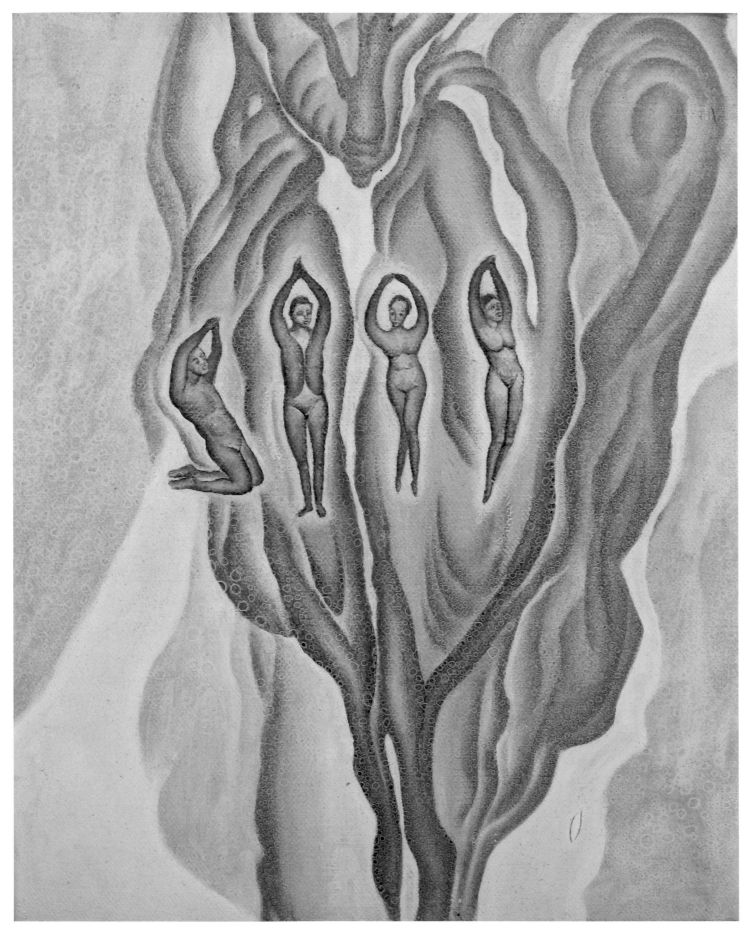

82.
呀乎
Joyful Things
2010
油彩畫布
Oil on canvas
41×31cm

生命的舞蹈在大地上演著，如此的和
諧與美好，享受著與自然融為一體的
境界——呀乎！招式如流，氣運丹
田，一聲長喝，頓覺習習清風生。

83.
容顏
Physiognomy
2010
油彩畫布
Oil on canvas
162×130cm

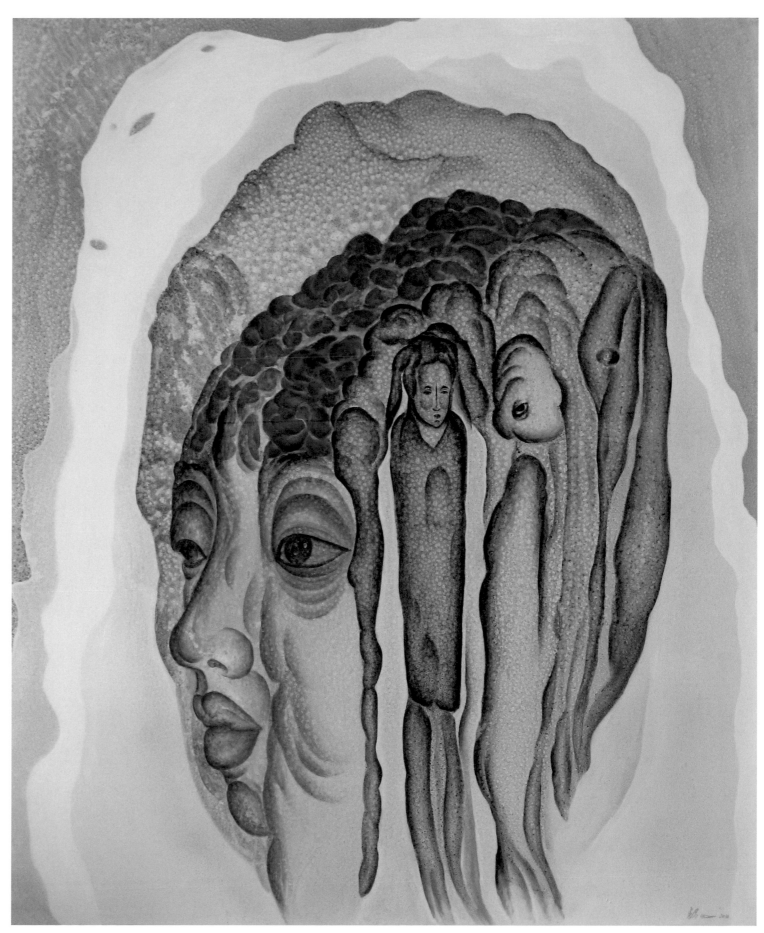

「山」擬人化成「人頭」，歷史的痕跡烙印在石頭上，如同記憶印記在石頭、在歷史、甚至在未來中。
是識別的依據，是歲月的紀錄。
然而，在時間的長河裡，它終將化為虛無。

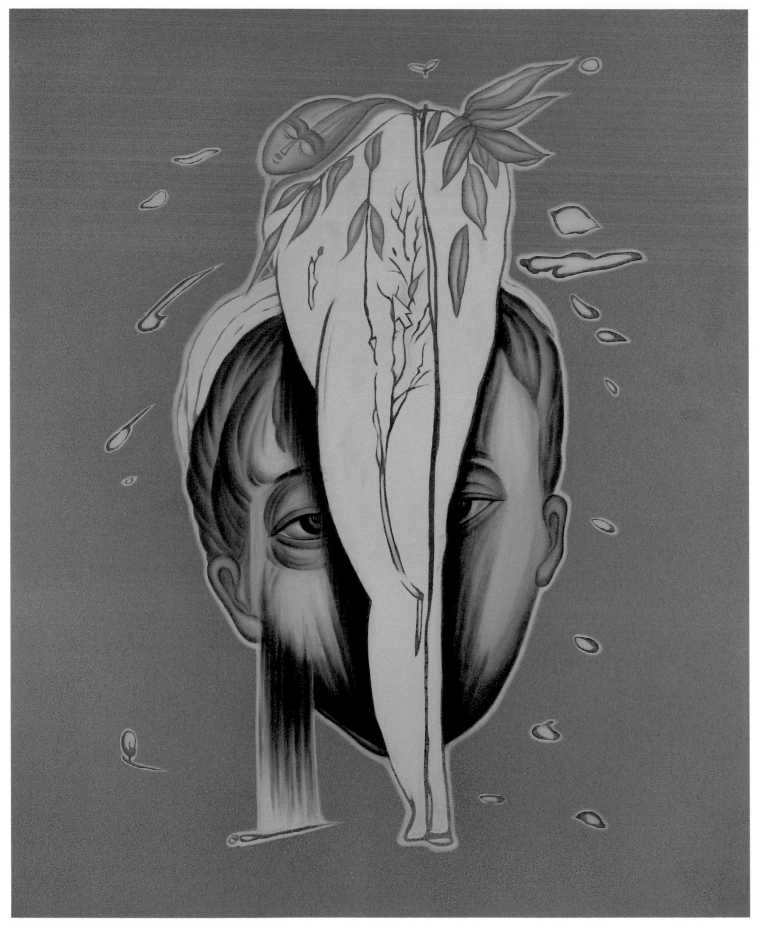

84.
游標
Cursors
2011
油彩畫布
Oil on canvas
162×130cm
嘉義市立美術館籌備處收藏
Chiayi Municipal Museum
of Fine Arts Preparatory
Office

85.
雲端追追追
Chasing Clouds
2014
油彩畫布
Oil on canvas
72×60cm

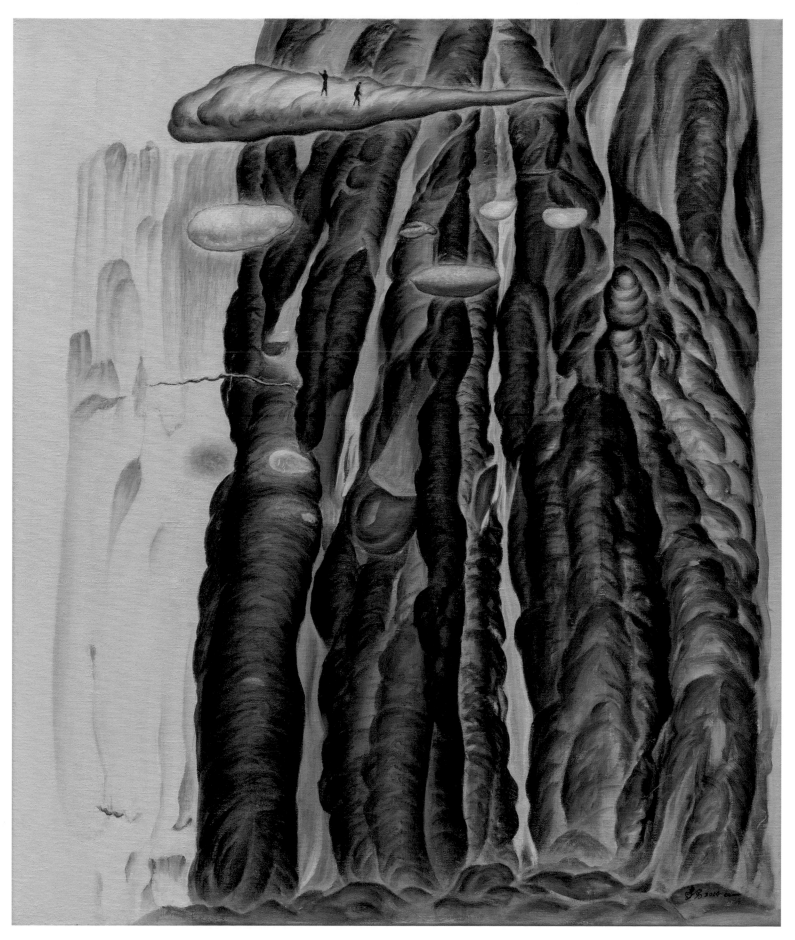

不是學五指山與筋斗雲的遊戲，只是抗拒不了騰雲駕霧那樣的刺激。這次遊戲的地點，就選在最高的那朵雲上吧！

四、大塊系列
（2006-2014）

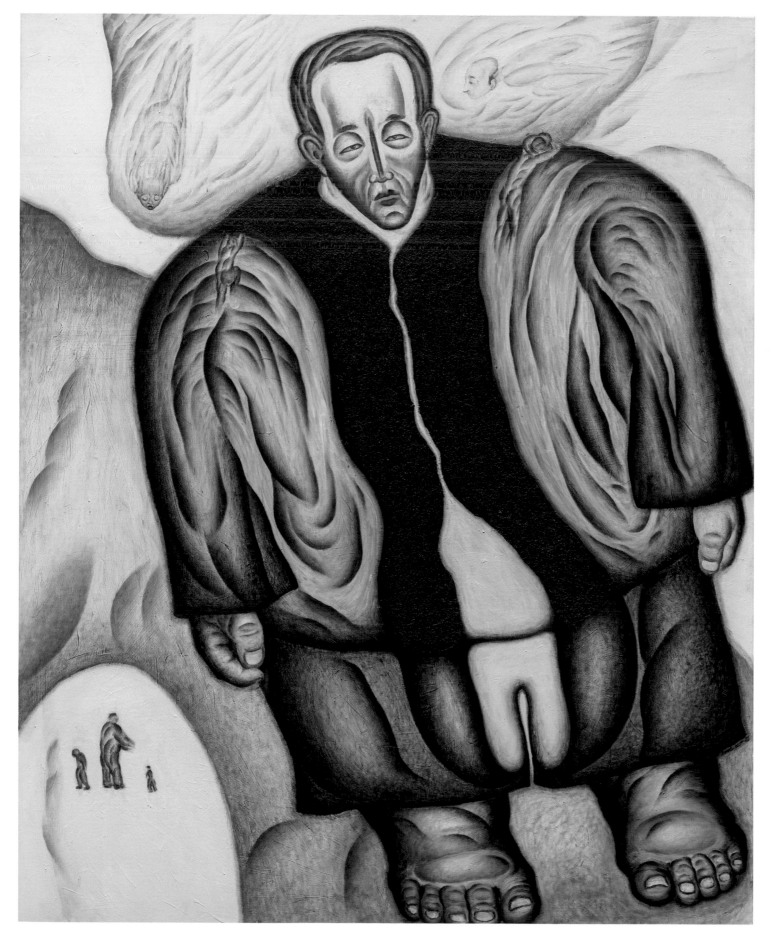

86.
黑山白水之際
Divide
2006
壓克力畫布
Acrylic on canvas
162×130cm

與大塊老師對話
Talking to the Land
2007
壓克力畫布
Acrylic on canvas
162×130cm

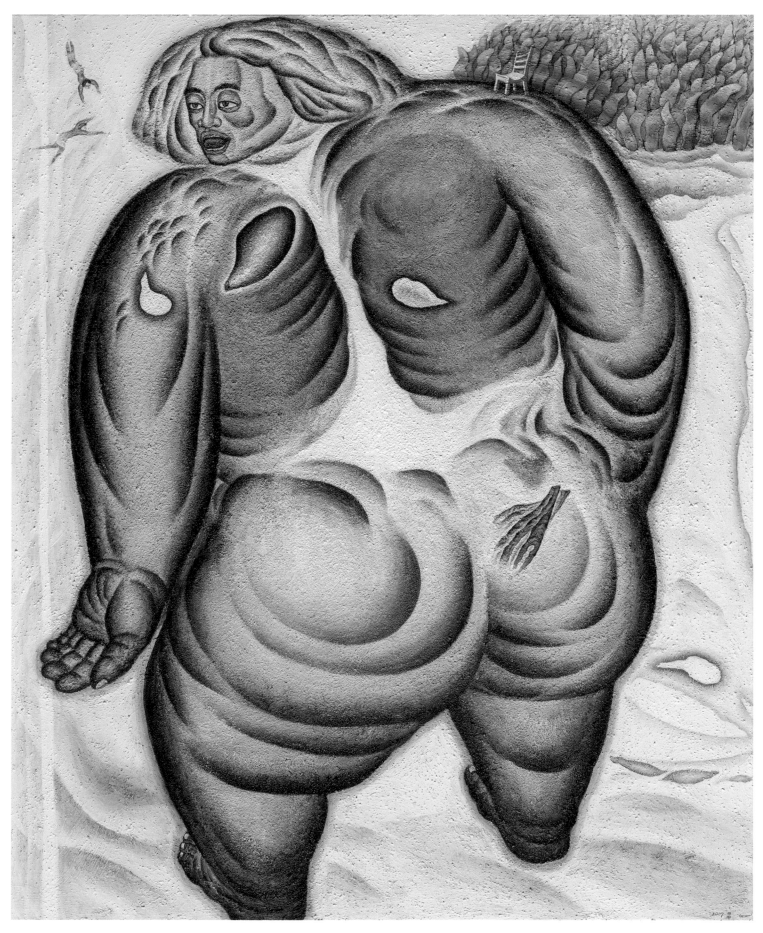

「大塊」背身而立，回首和渺小
的人類說話，隱喻天地造化的不
離不棄。

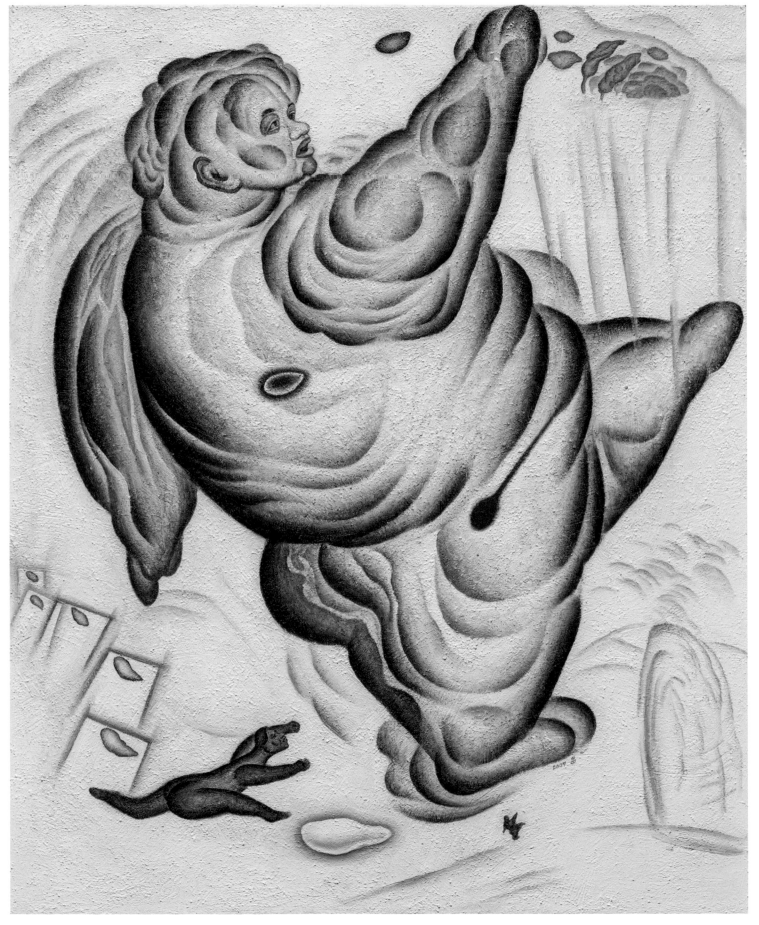

88.
與大塊老師對話—亦步亦趨
Talking to the Land：
Walking
2007
壓克力畫布
Acrylic on canvas
162×130cm

「大塊」危顫顫地走在前面，帶領後頭渺小的人：人類從自然生態危機中學習。
台灣人崇天敬地的純樸天性，支配崇尚和平公理正義的心理嚮往，外在環境即便再惡劣，依然默默依循自然天理法則前行。而累積了和平公理正義的信心，更應大膽追隨大塊老師，不畏橫阻，大步豪邁向前行。

89.
人外人・天外天
Beyond the World
2008
壓克力畫布
Acrylic on canvas
162×130cm

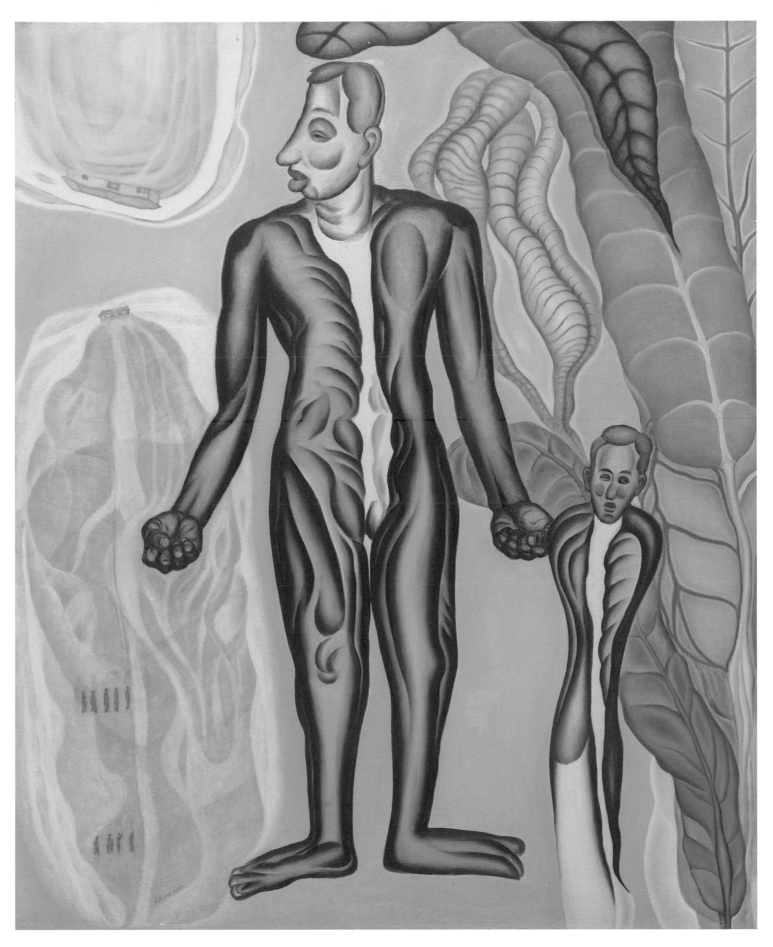

天空雖然廣闊無盡，但在你看到的天空外，還有另一個更為寬廣、無可預知的宇宙天地。所以有些事情並不是只有眼前看到的、接觸的而已，還有一些不為人知的世界。

131

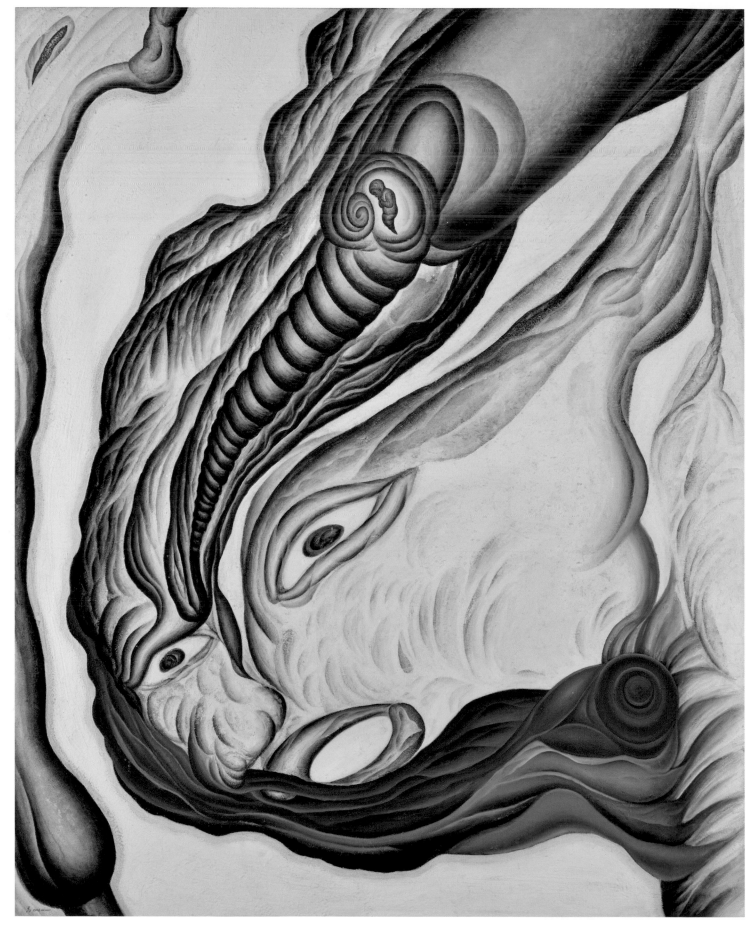

90.
大塊之吸引力
Attractiveness of Land
2008
壓克力畫布
Acrylic on canvas
162×130cm

「大塊」眉目間有一道螺旋狀的氣
流，它將卑微的人捲入其中。

91.
大塊・印記・吸引力
Land · Signification ·
Attractiveness
2008
油彩畫布
Oil on canvas
162×130cm

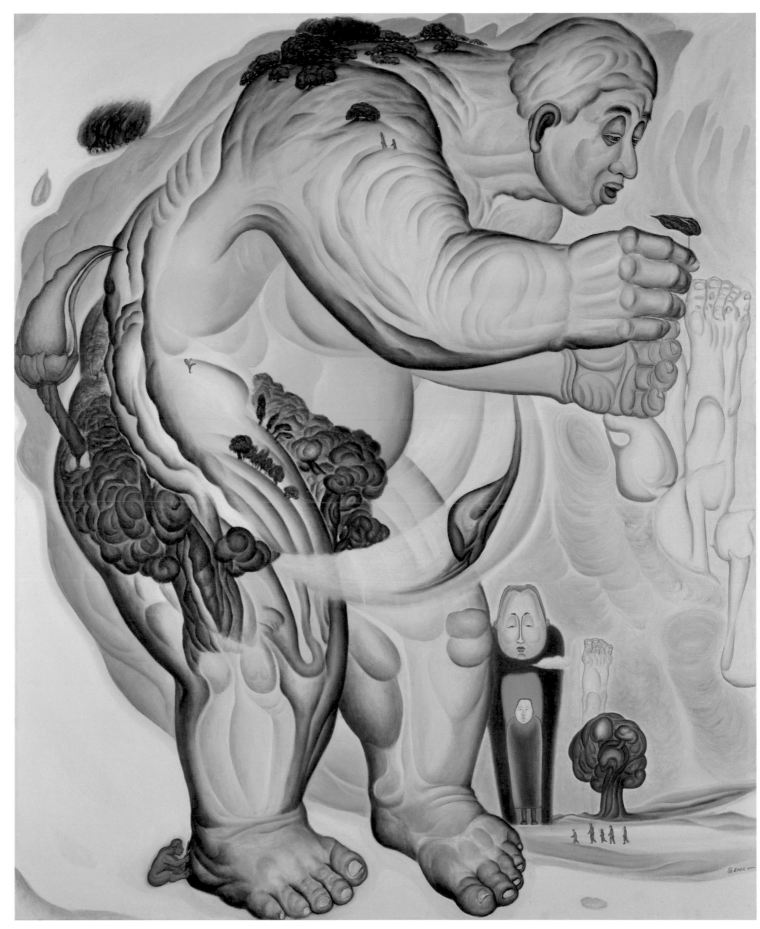

把「大塊」擬人化，成為宏偉的人體。大塊身上的肌肉、筋骨、血脈、毛髮、化成大地、溪谷、山澗與森林；大塊呼出的氣息，成為雲彩與氣流，而人類只是它身上渺小的存在。

從原初土地與先民的舊文化當中，醞釀母文化發光發熱之後進而發揚光大，使其成為新文化的新火種。

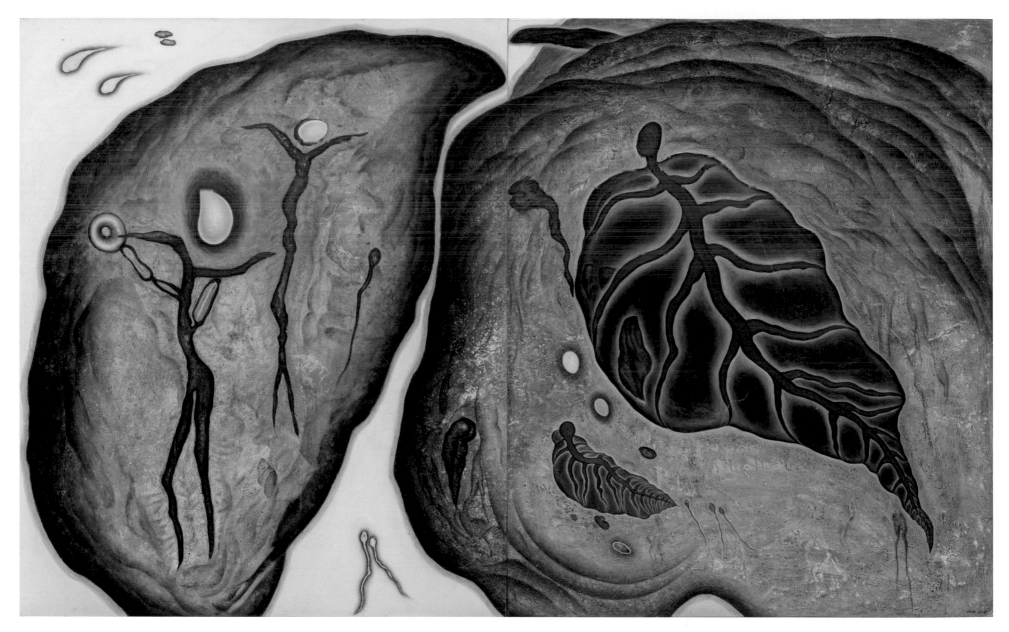

92. 跳耀的生命——番薯落土根不爛／Energetic Life：The root of Yam Never Rot 2008 油彩畫布／Oil on canvas 162×260cm

台灣島的外形狀像似一顆番薯，台灣人常以番薯做為自身的象徵。台語俗諺「番薯不怕落土爛，只求枝葉代代傳」，番薯生命力很強，只要你種下它，它就可以生生不息。用此比喻台灣人吃苦耐勞，不被惡劣環境打敗的精神。

93.
大拇哥的世界
Thumb's World
2009
油彩畫布
Oil on canvas
91×72cm

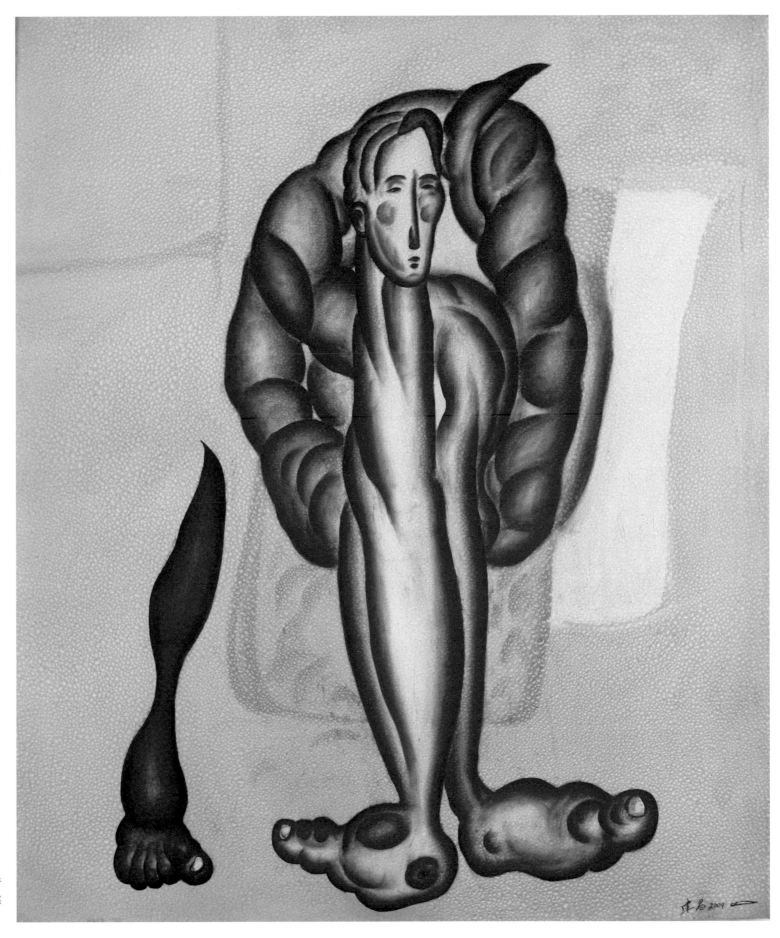

伸出大拇指，人人想當一哥；手
指、腳趾、頭指，動一動，自然
最好。

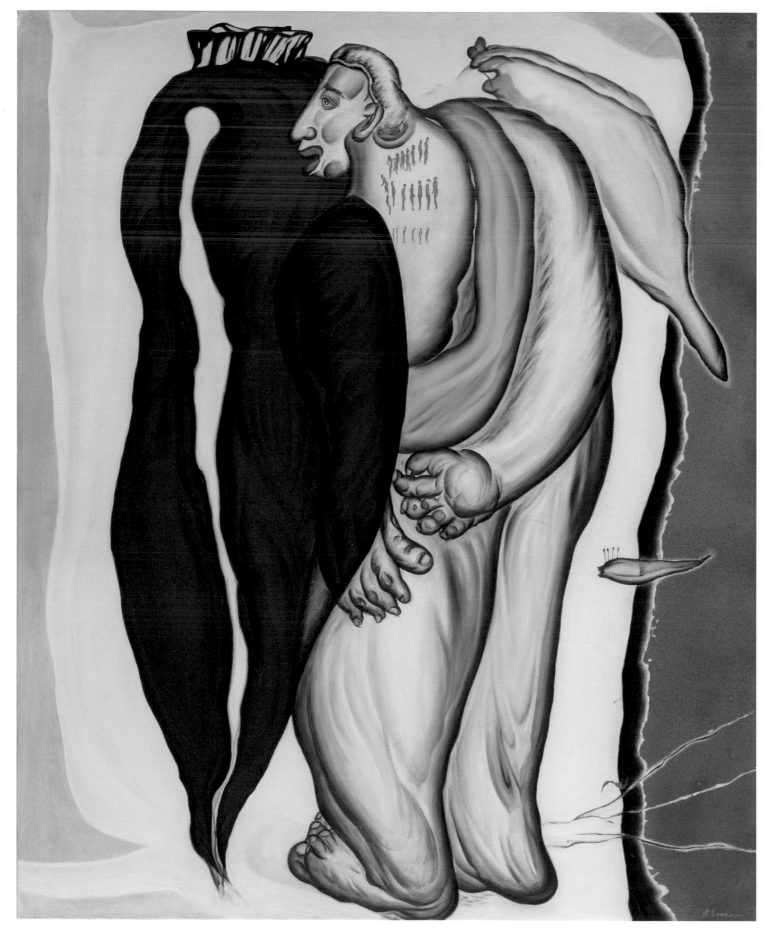

94.
王牌
King
2009
油彩畫布
Oil on canvas
162×130cm

王者，面對紅蘿蔔，瀟灑行自在。

95.
王牌2
King2
2009
油彩畫布
Oil on canvas
162×130cm

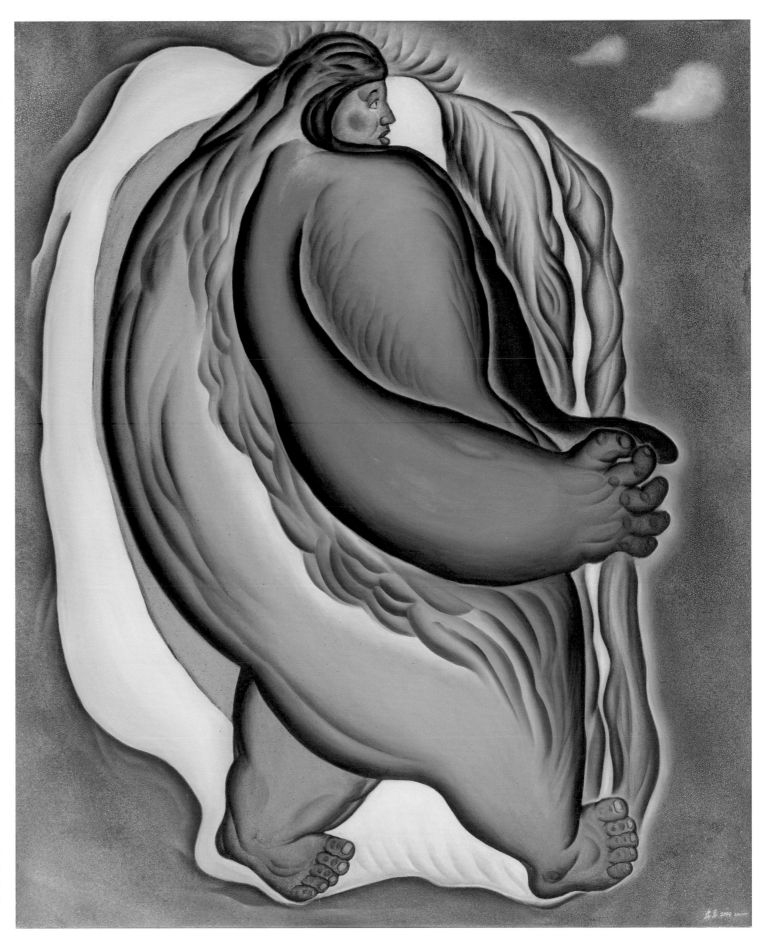

行深行自在，揚舞自然。人生的道路與方向都操之在己，做好自我的修煉，充滿能量，不受環境之影響，思考的是如何發揮自己的王牌，舞出精彩的人生。

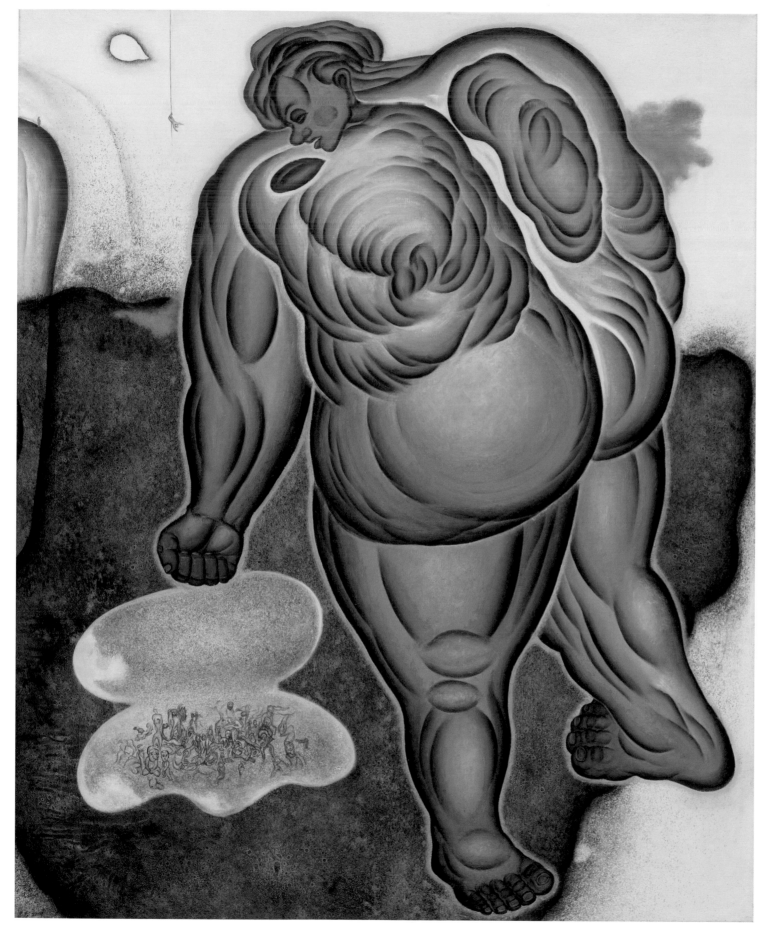

96.
神祇・印記・吸引力
God・Signification・
Attractiveness
2009
油彩畫布
Oil on canvas
162×130cm

「大塊」是創世主，擁有超乎人
類想像的力量。「大塊」重擊象
徵混沌的雲團，雲團裡擠滿了渺
小的人類，是對於人類起源神話
的想像。

神秘一探,何所來?何所去?——
新視界。

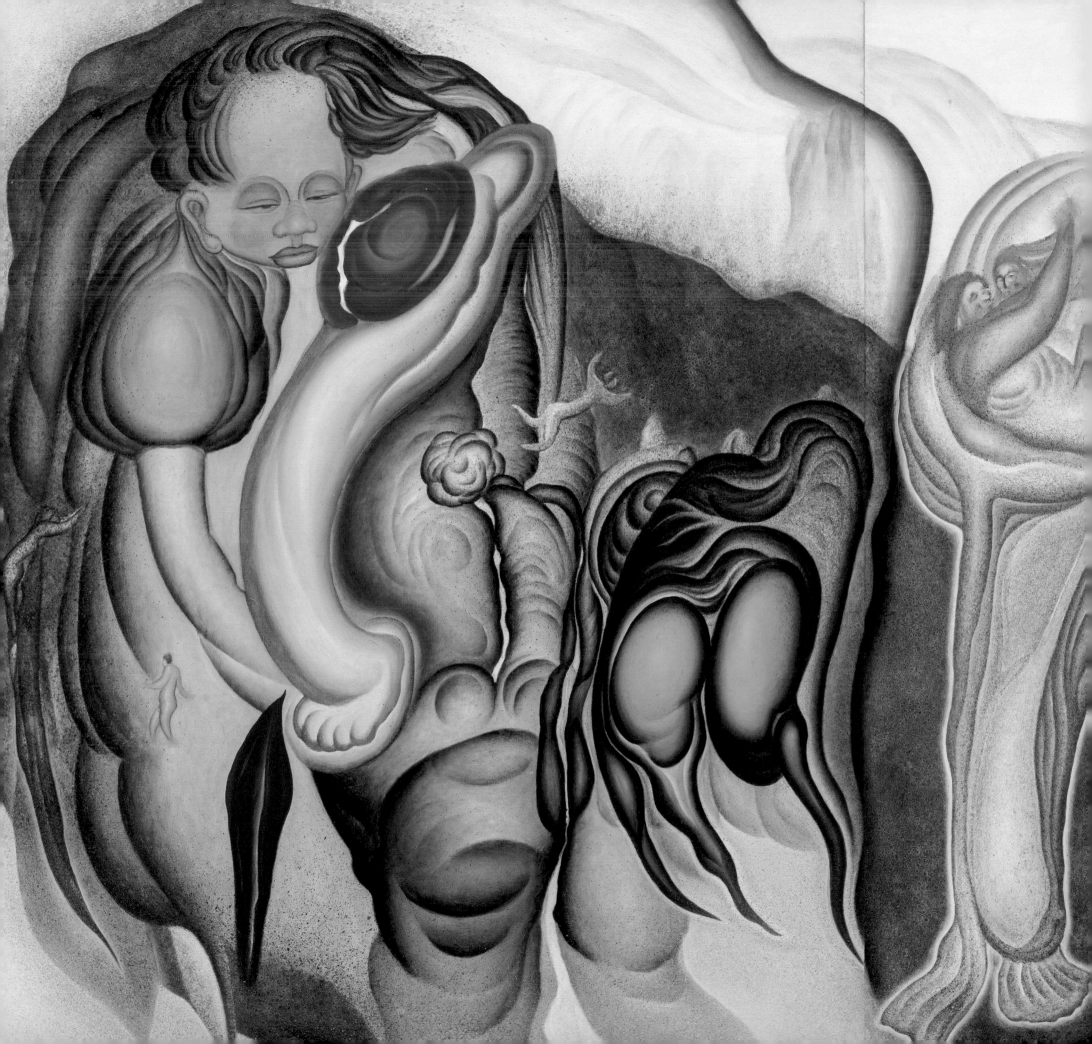

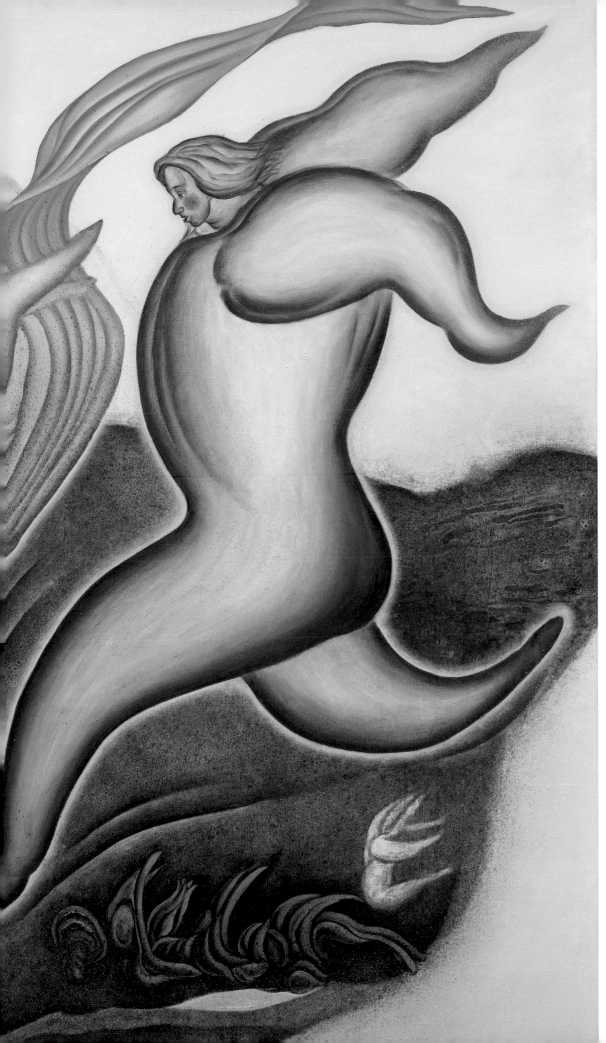

98.
種源
Origin
2009
油彩畫布
Oil on canvas
162×260cm

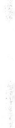

一粒種子落地，孕育無限生機；礦物、植物、生物——靈命交流。
大自然的秩序所依循的包羅萬象，生物世界的條理分明，荀子說：
「萬物各得其和以生，各得其養以成」，萬物順應天理，在協調的
發展下，生命誕生。

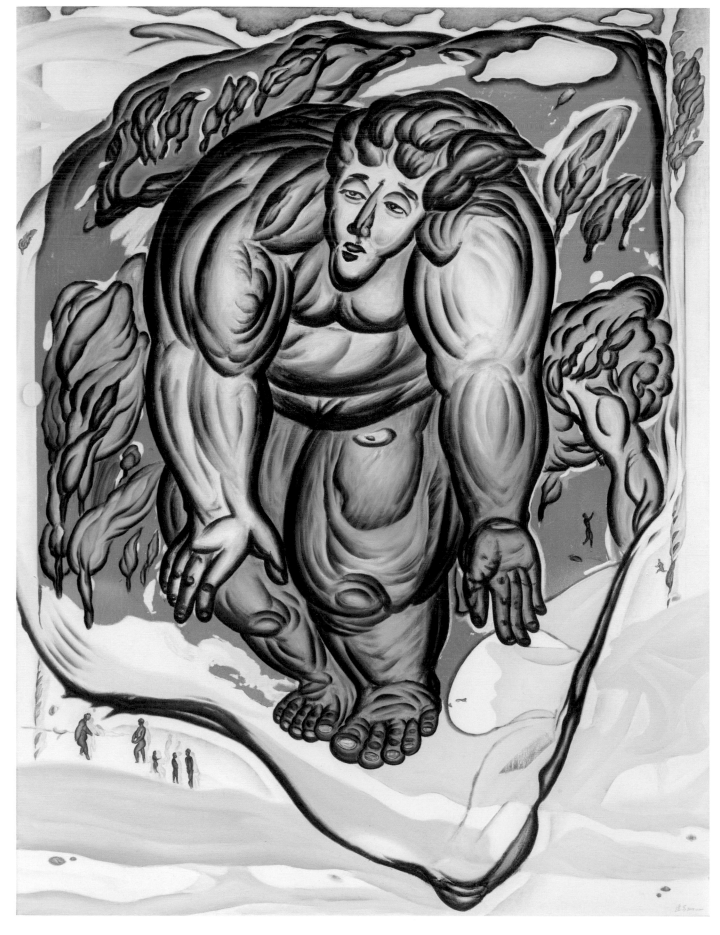

99.
被壓縮的巨人—奮起
Squeezed Giant：Rising
2009
油彩畫布
Oil on canvas
260×194cm

台灣像是被壓縮的巨人，壓制極致，終
將奮起。
「大塊」從被壓縮的區塊作勢起身直
立，隱喻自然界無可抗拒的力量。

100.
三位一體
The Trinity
2010
油彩畫布
Oil on canvas
72×60cm

你？我？他？其實，不必分
彼此。

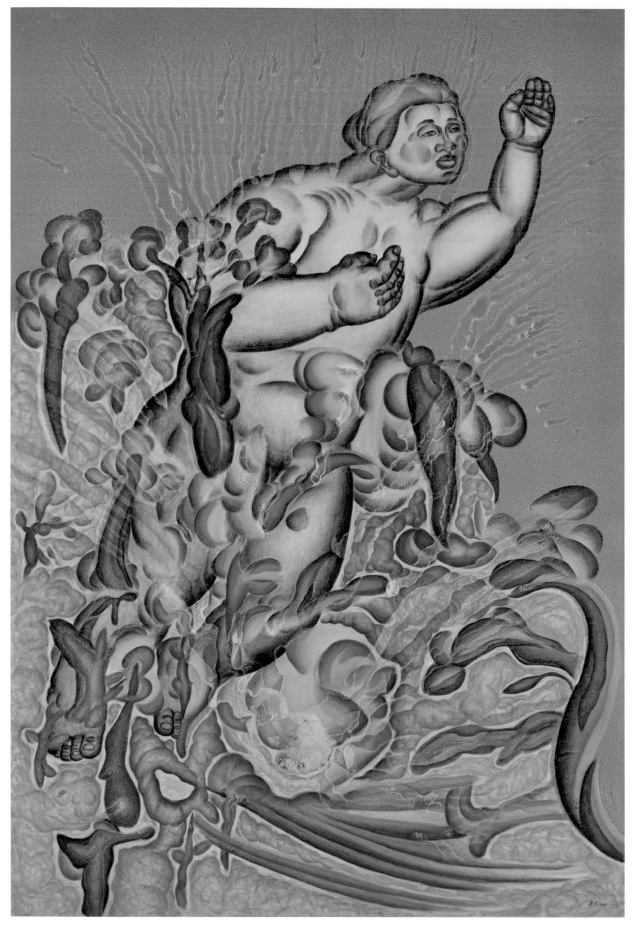

101.
幻化新生
Newborn
2010
油彩畫布
Oil on canvas
194×130cm

驚濤駭浪裏我如被，最溫柔的也最剛強。於是，我學會堅
定卓絕。

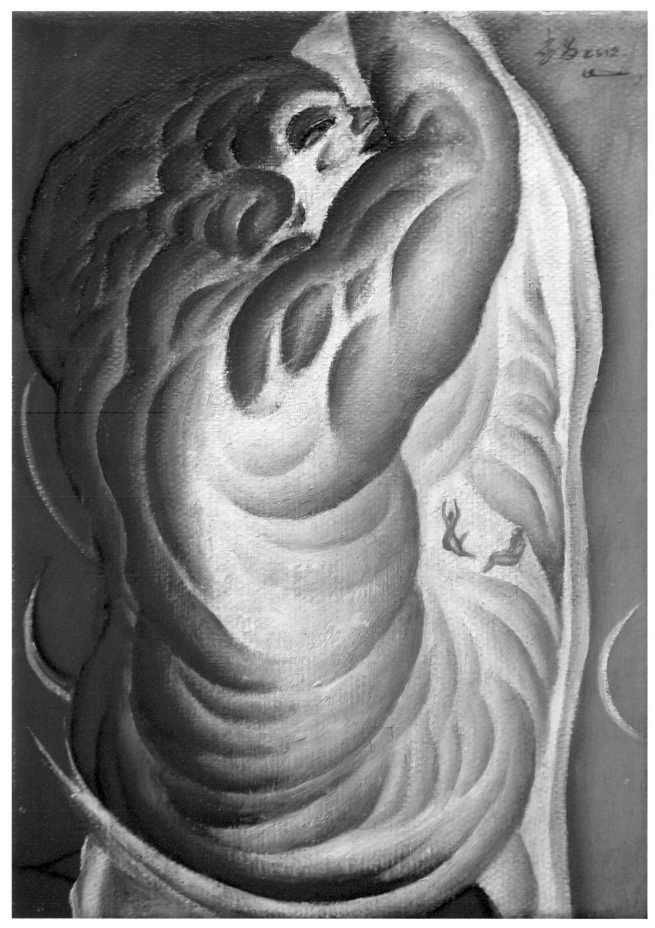

102.
再起
Reconstruction
2010
油彩畫布
Oil on canvas
45×38cm

只是換個姿勢，將希望注入肌理，在下一個哨音響起
前——I am ready.

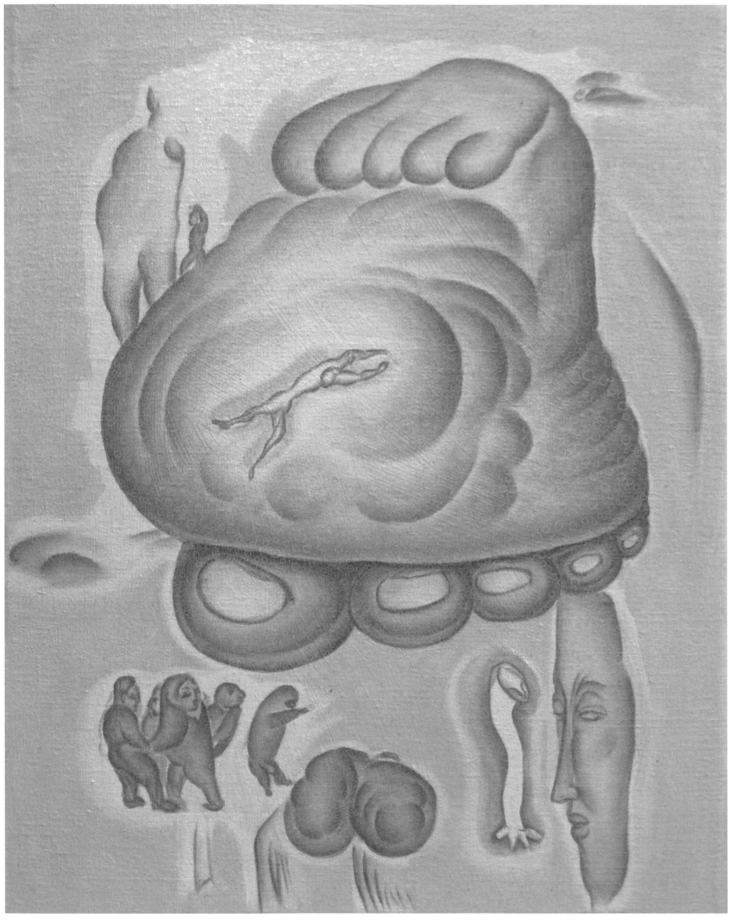

103.
阿姆哥的世界
The World of Thumbs
2010
油彩畫布
Oil on canvas
48×38cm

台灣的文化氛圍樣樣都要爭第一名，
卻遺忘其意義，其實只要認真盡心盡
力做好當下的每件事，即走入阿姆哥
的境界。

沒有出生序，別抱怨，我就註定是老
大。

104.
前進與背後的對話（紅）
Conversation Between Past
and Future(Red)
2010
壓克力畫布
Acrylic on canvas
41×31cm

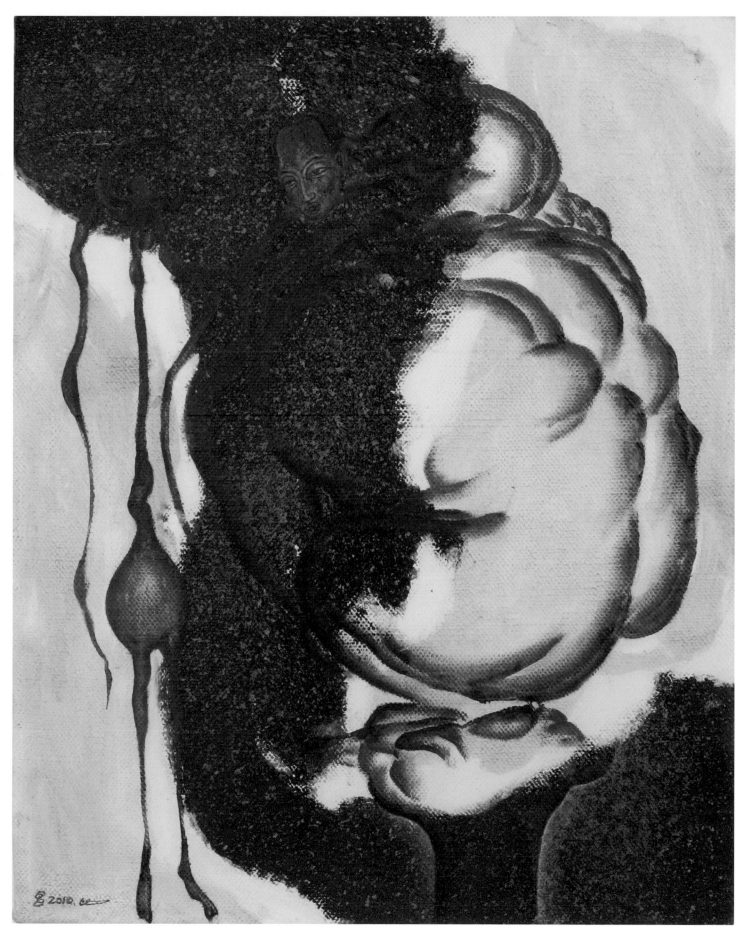

瀝血的歷史，流動著未來。

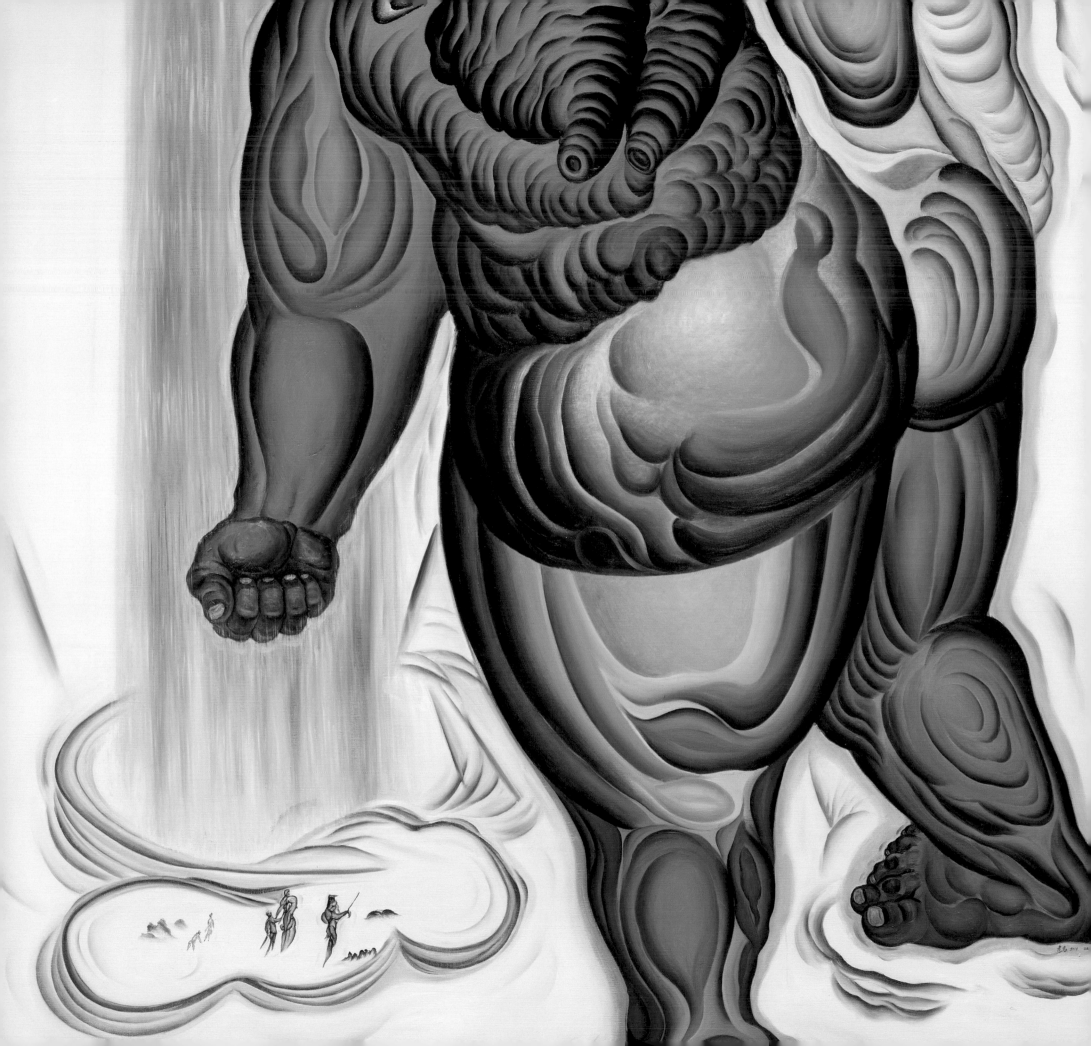

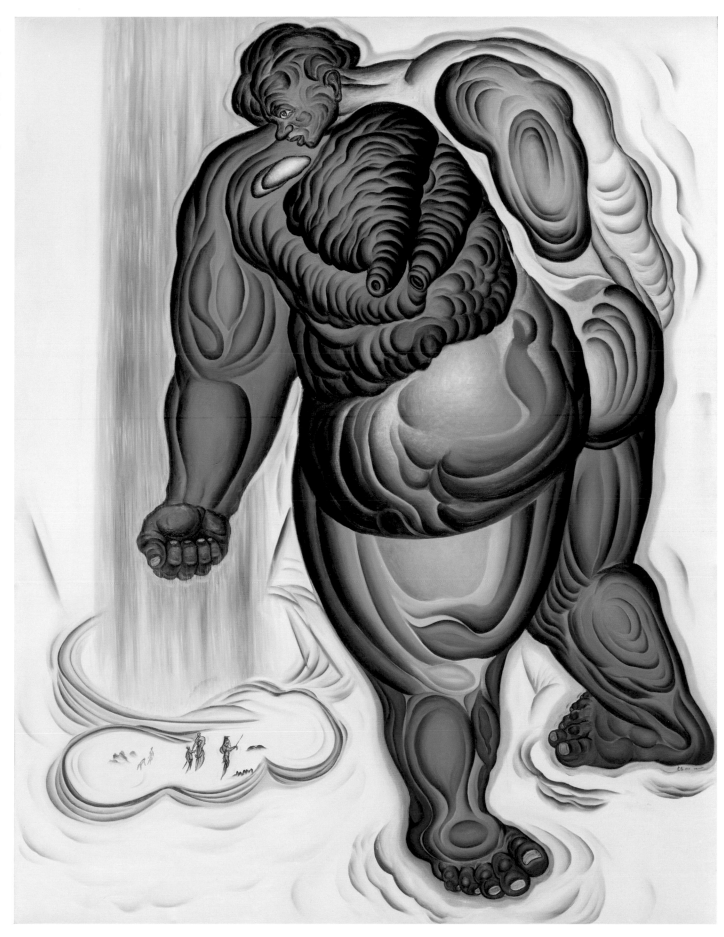

105.
創世一記
Genesis
2010
油彩畫布
Oil on canvas
260×194cm

「大塊」重擊象徵混沌的雲團，光就從雲團破洞中急速往上竄衝，在鄭建昌的想像中，「大塊」同時是創世主，擁有超乎人類想像的力量。在人類的發展史上，各個民族都有人類起源的神話。那是人類面對大自然的律動，宇宙神秘而不可抗拒的力量，恐懼、臣服，邁向文明的衍生物。
光就從雲團破洞中急速向上竄衝。暴力與罪惡交織，懺悔與贖罪聯手，生命在渾沌中醞釀。

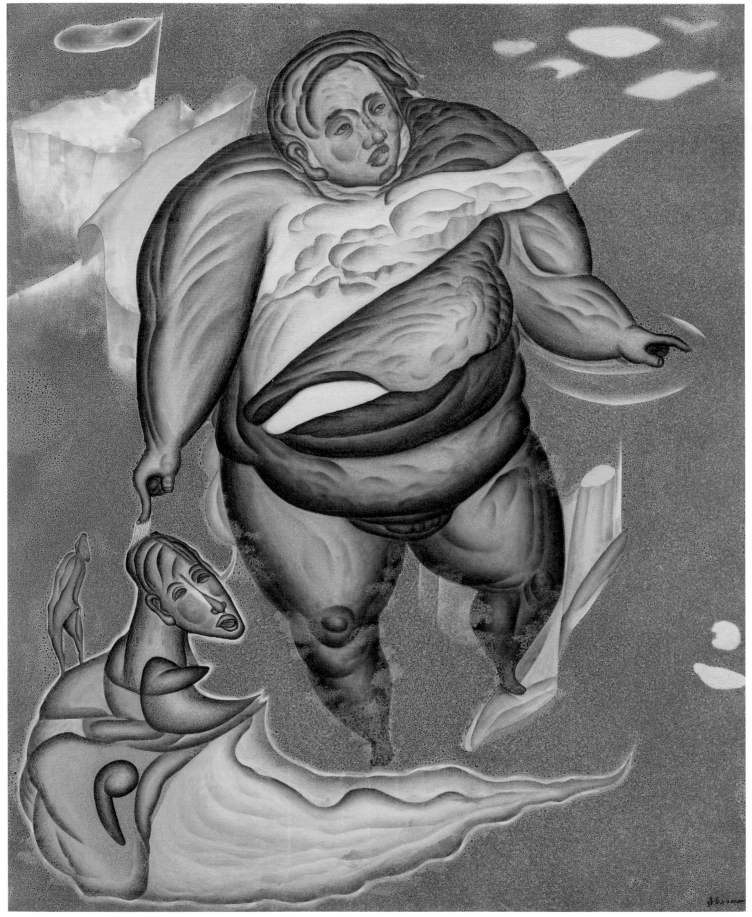

106.
循環的傳說
Cyclic Legends
2010
油彩畫布
Oil on canvas
162×130cm

人、土地與自然存在著生息與共，
循環不已的自然法則。
如一個圓總會回到起點，而滾動時
所留下的，必會重覆。

107.
開心合和
Happiness
2010
油彩畫布
Oil on canvas
162×130cm

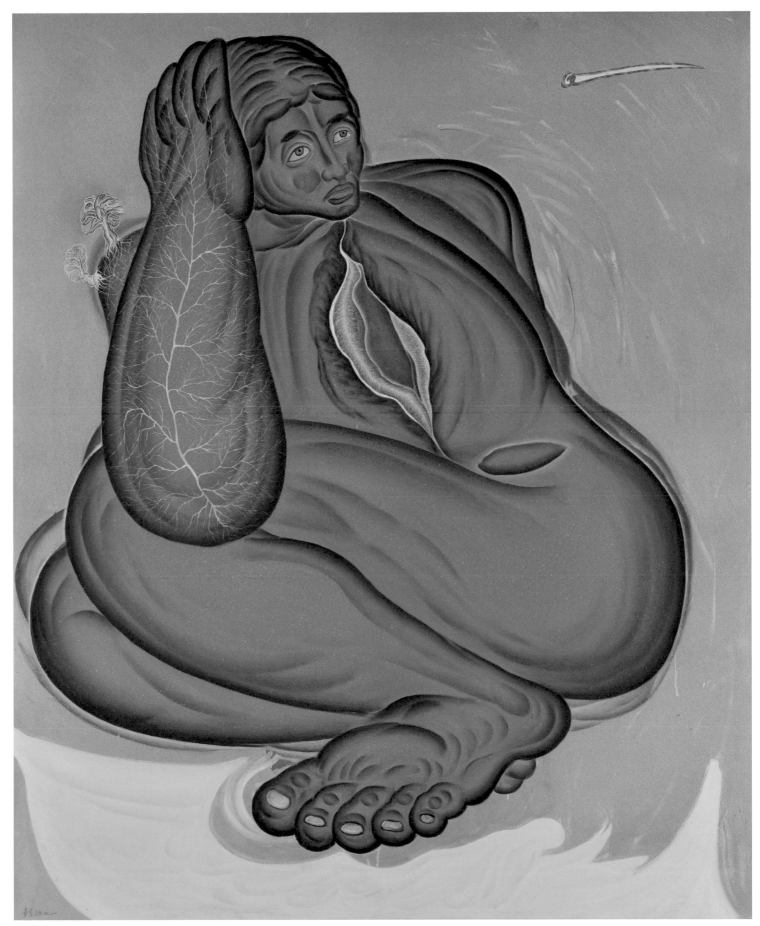

開心合和，是取其音，人類追求最
高之生命境界不外乎就是事事隨心
所欲，自由自在但開心。將山川、
河流、大地幻化成人，以有形的
人、土地、河流、樹…等等為元
素，借喻無形的精神層面，追求超
越軀體束縛的心靈自由。將心臟以
台灣的形體呈現，是一種以台灣為
主體意識的表現。
循著血脈的路徑植根，在幽微處，
有花葉顫動，而且，有中心思想。

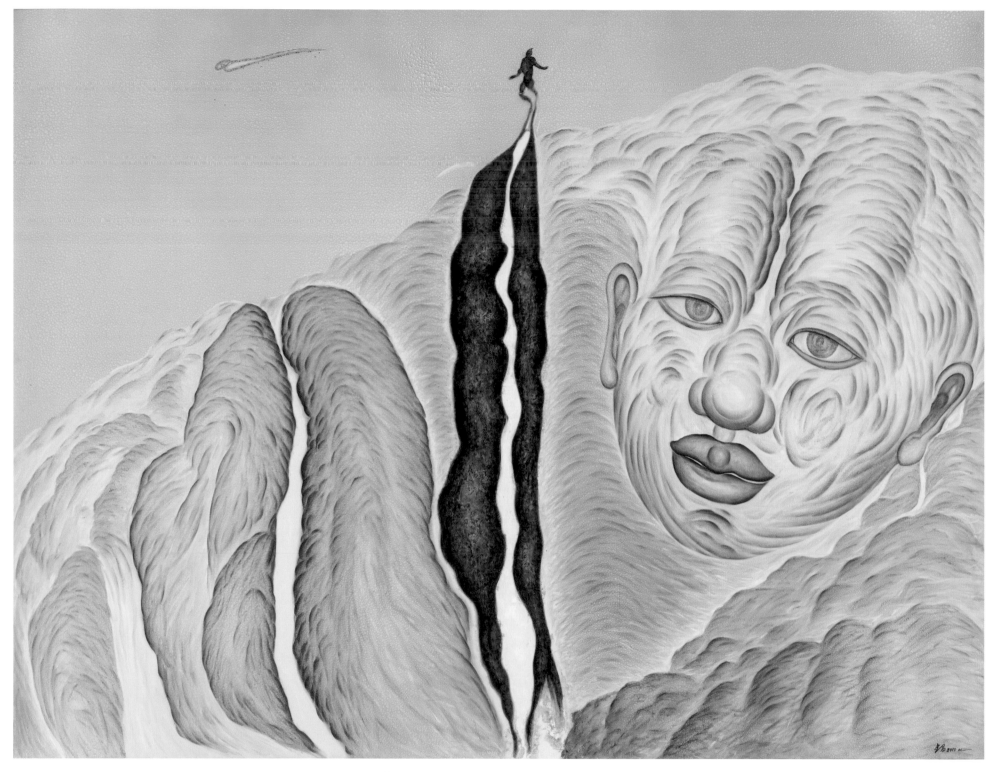

108. 新生的再生／Starting a New Life　2010　油彩畫布／Oil on canvas　194×260cm

再深厚的頑固，也有一扇窗口，從深邃的地層核心，竄出生命的岩漿
——土地在說話。
是歸零還是昇華，這次由我自己決定。雖然不復啼聲初試，但我仍要以
嶄新的姿態面對這世界。

109.
下凡虎甘入紅塵
Into the society
2011
複合媒材
Mixed Media
240×120cm

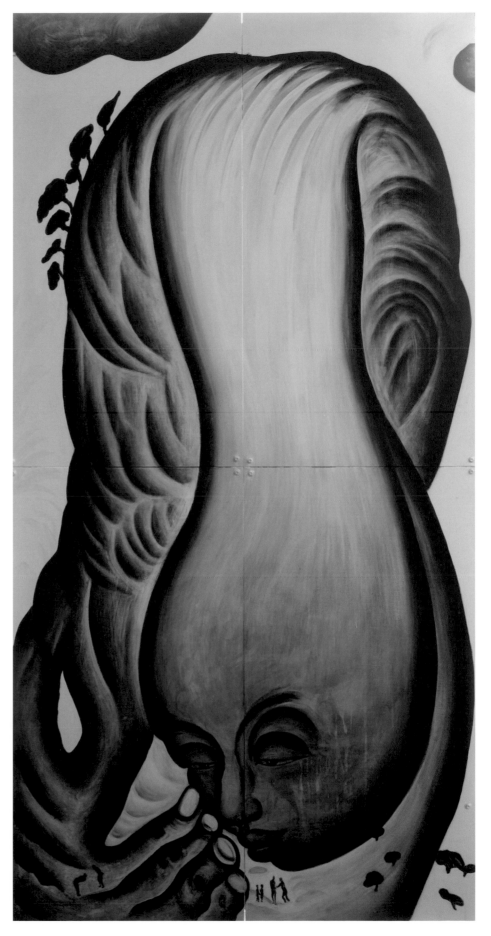

讓我彎下倨傲的身軀，從審視自己的雙足
開始，甚至學習被污染。

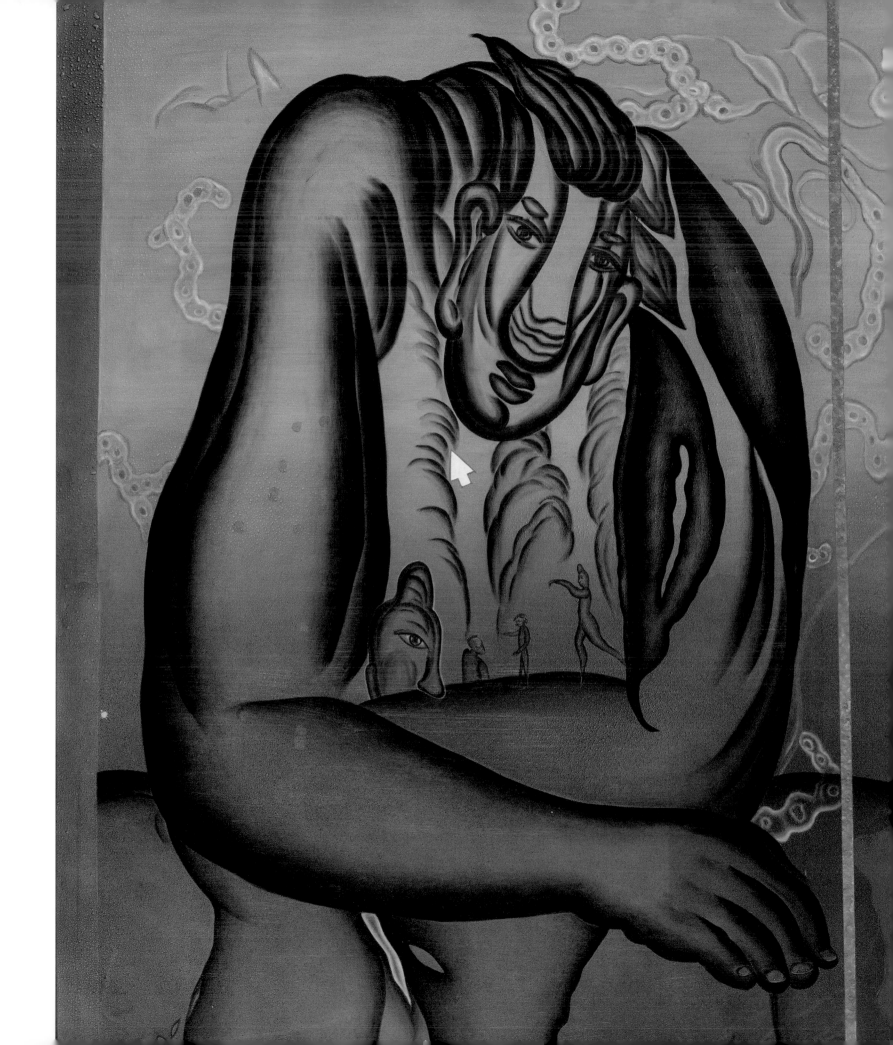

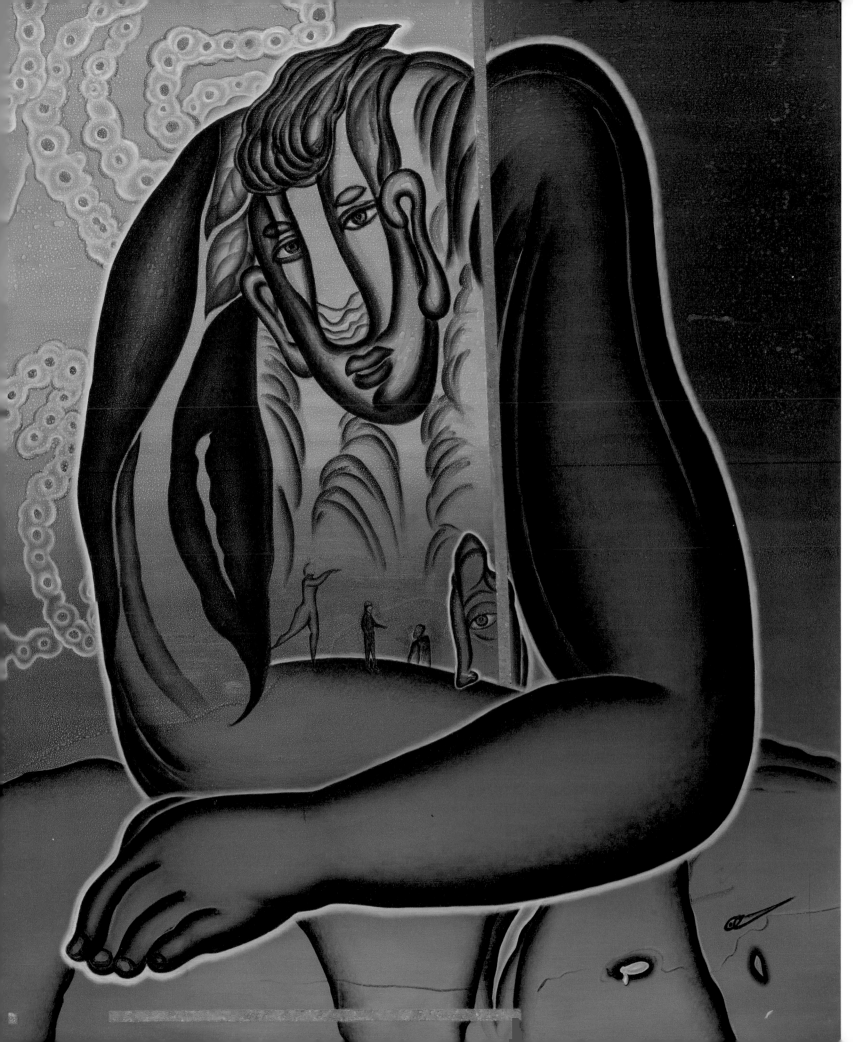

110.
皇天后土
God and Humans
2011
油彩畫布
Oil on canvas
250×388cm

一陰一陽之謂道；道在生命中
蠢動；而生命之歌——天何言
哉。皇天后土，先民至上！

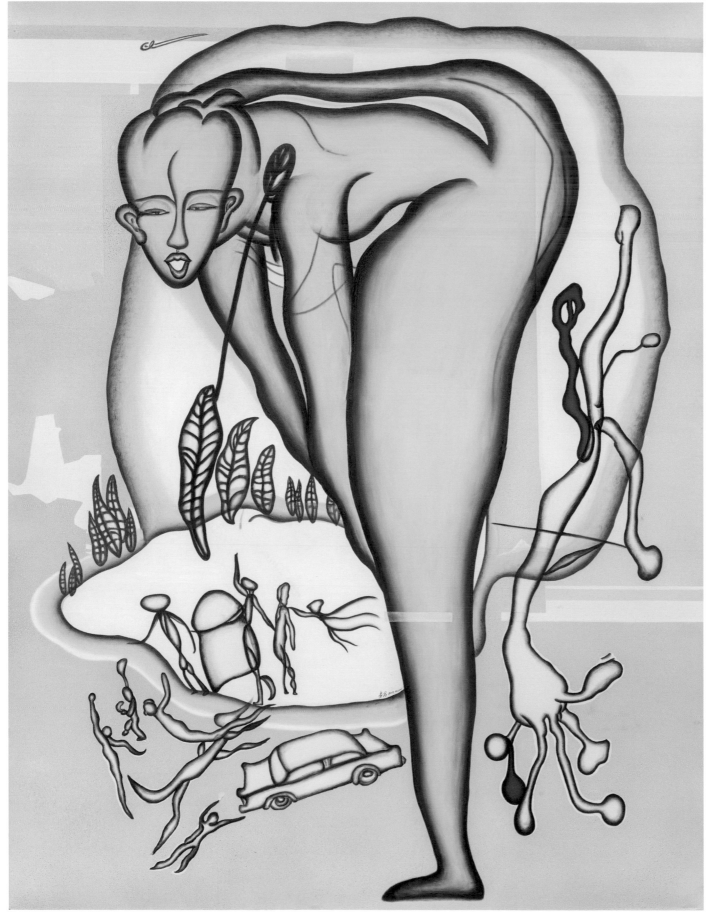

111.
台灣笑笑
Smiling Taiwan
2011
油彩畫布
Oil on canvas
260×194cm

滄海笑，蒼天亦笑，笑聲盡頭。望著生，
笑——非——笑。

112. 護土護民・虎視眈眈／Guard of the Homeland　2011　複合媒材／Mixed Media　30×30cm

蓄勢待發，我集結所有的能量，準備向前一撲，為了保護你。而你，是我的。

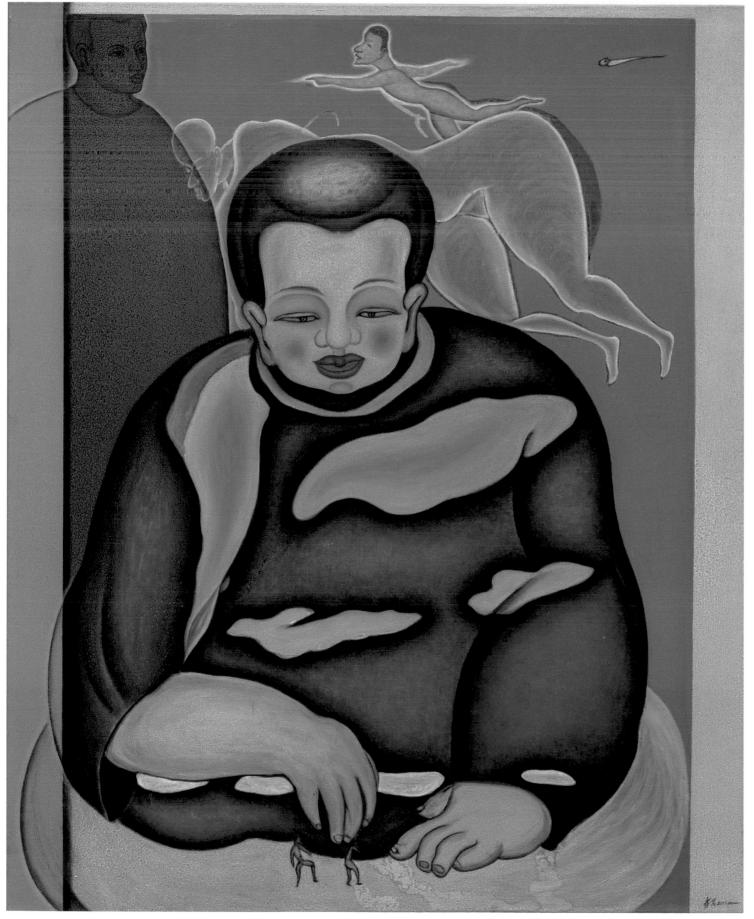

113.
如去如來
Pass
2012
油彩畫布
Oil on canva
162c×130m

藝術家心中終歸充滿慈悲為懷，充
滿著寬容與諒解，，更多的心思還
是他對斯土斯民的凝視，或者，藉
由創作聊以慰祭天恩。
自去自來，無去無來，十方去十方
來。去來之間，存乎一心。

114.
首足
Relation
2012
油彩畫布
Oil on canvas
91×72cm

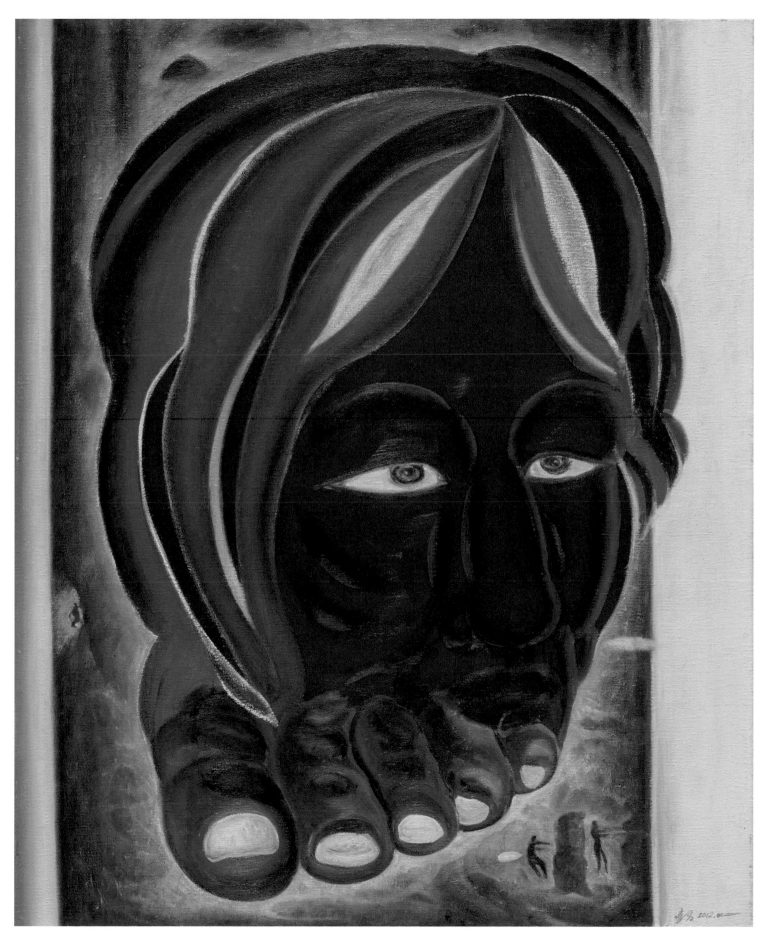

莫說鞭長莫及，莫說天高皇帝遠，
我們休戚與共，你決定好方向，我
便千山萬水，帶你走遍。

159

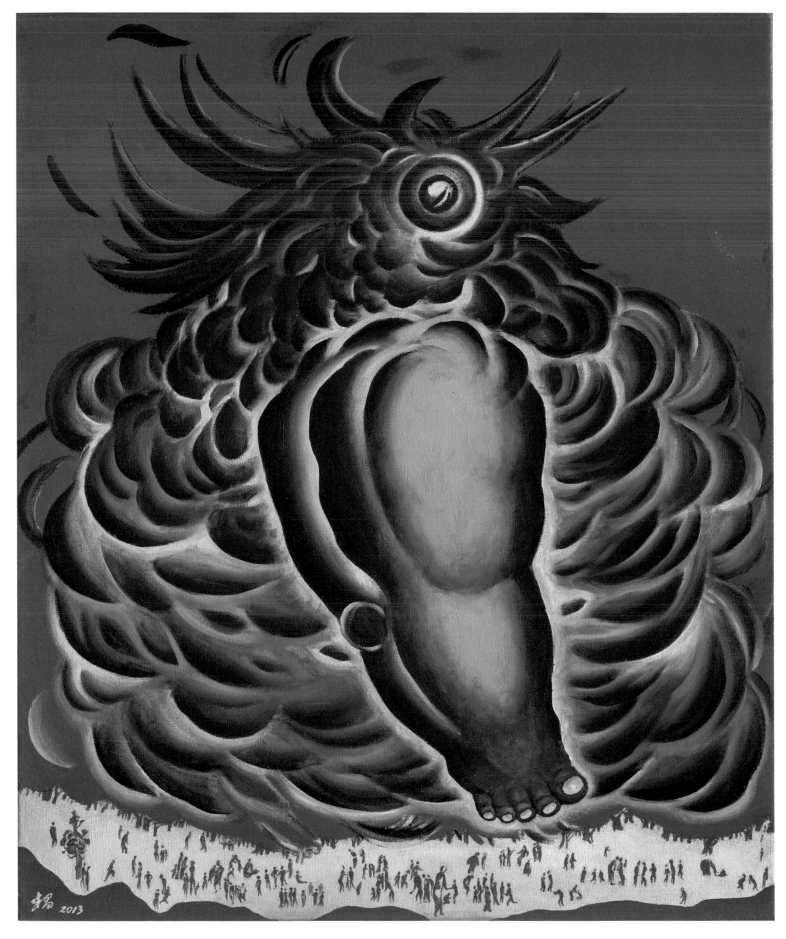

115.
守護
Protection
2013
油彩畫布
Oil in canvas
72×60cm

無論能否浴火重生，我都義無
反顧。因為，芸芸眾生是我存
在的意義。

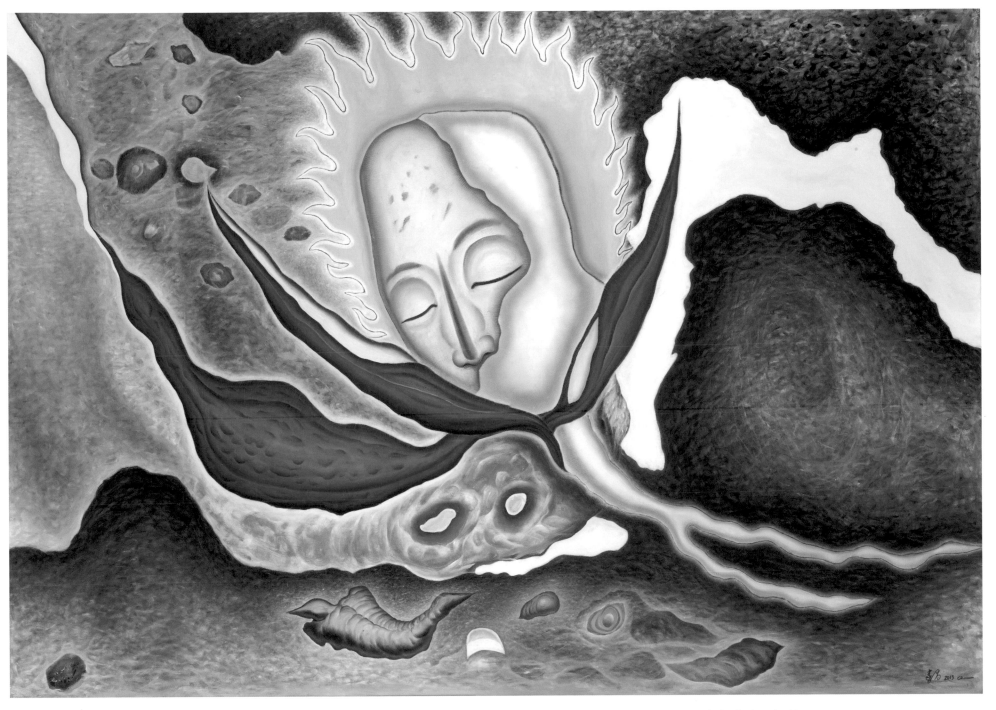

116. 萌／The Light 2013 油彩畫布／Oil on canvas 130×194cm

種于蟄伏，新生初酣，嫩枝嫩葉，綻放純然花朵；生命祈盼，在大地、在大河──奔放。
蓄積了五百年的能量吧！我等候這樣的天光召喚，準備破繭，並且扎根。

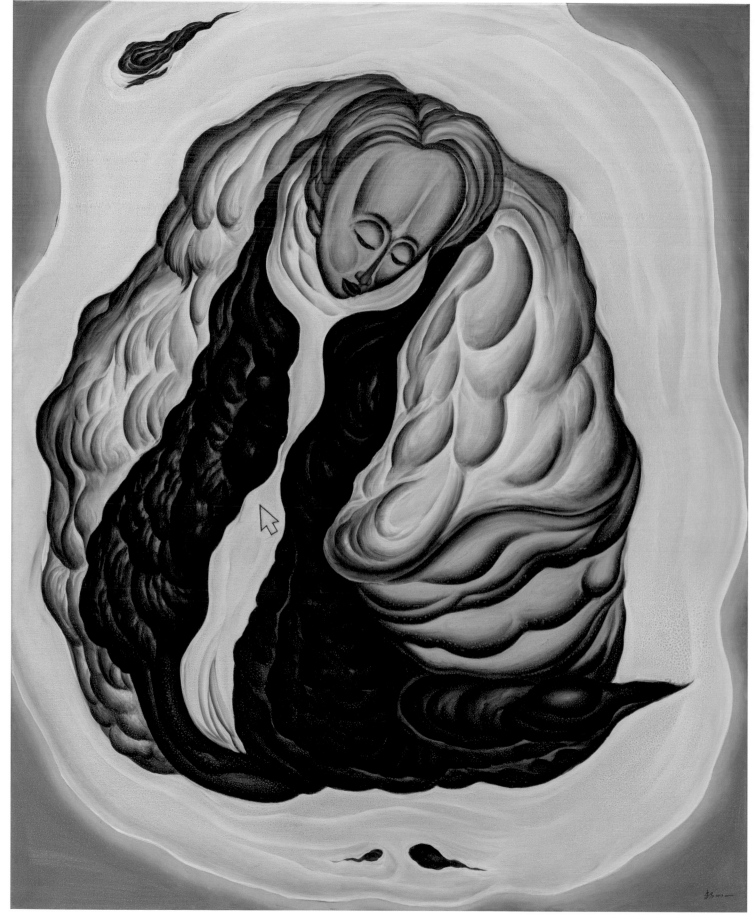

117.
新生・印記
Newborn・Signature
2013
油彩畫布
Oil on canvas
162×130cm

樸拙、簡單的安穩，歸零（蟄伏），一個新的誕生。
生之歌的起頭，從空白開始。
慢慢填上色彩、線條。然後，等待各種定義。

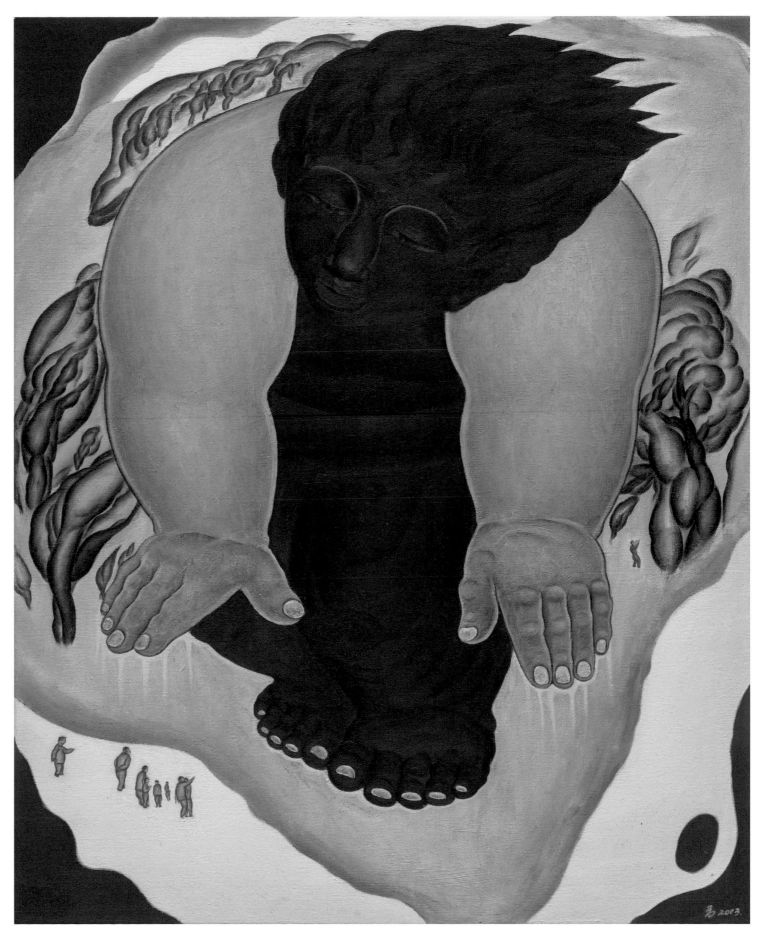

118.
奮起
Rising
2013
油彩畫布
Oil on canvas
91×72cm

在一片黃土泥淖中，熱血的我挣
奮而起；抖一抖塵土，甩一甩漿
水，我又昂然闊首。

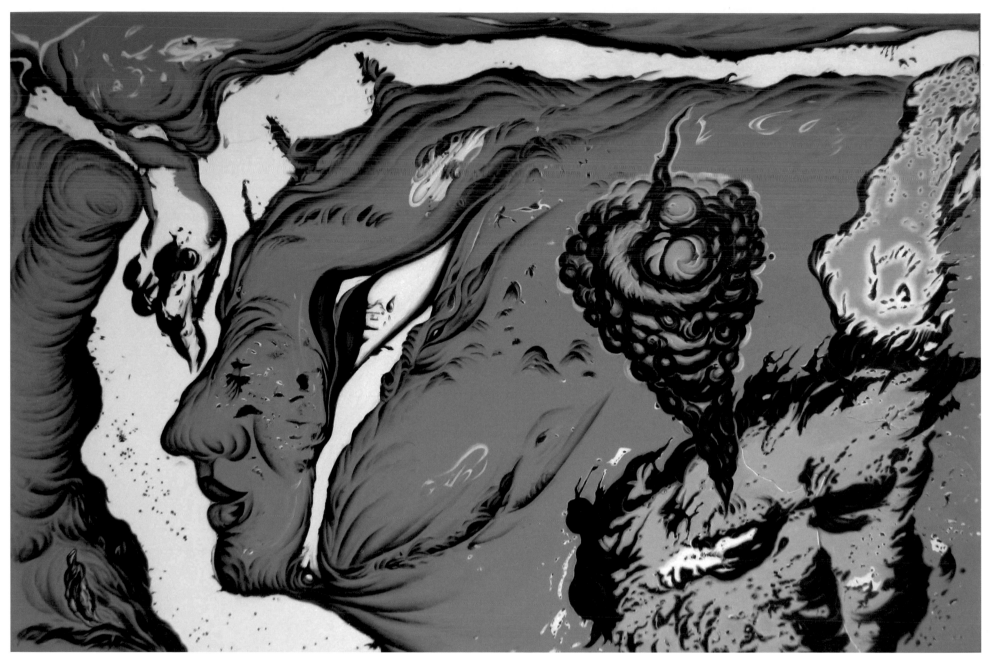

119. 大地印記／Signature of the Land　2014　油彩畫布／Oil on canvas　130×194cm

開天闢地，貼近的臉龐，呼吸的氣流，吹熱我的心房。

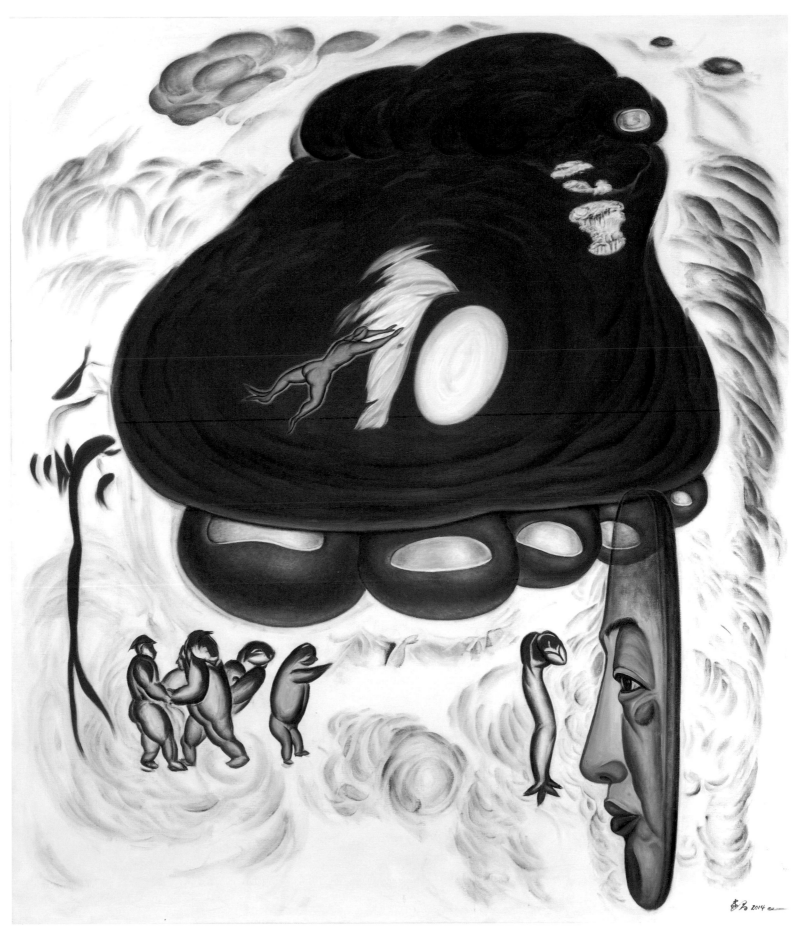

120.
大塊之足
The Foot of the Land
2014
油彩畫布
Oil on canvas
162×130cm

足遍眾生大地，眾多且繁複
的擁擠，呈現一種靜的特
質，安心，適足。感受來自
地底的脈動，怦然！那玫瑰
般的色彩，非關豔麗。

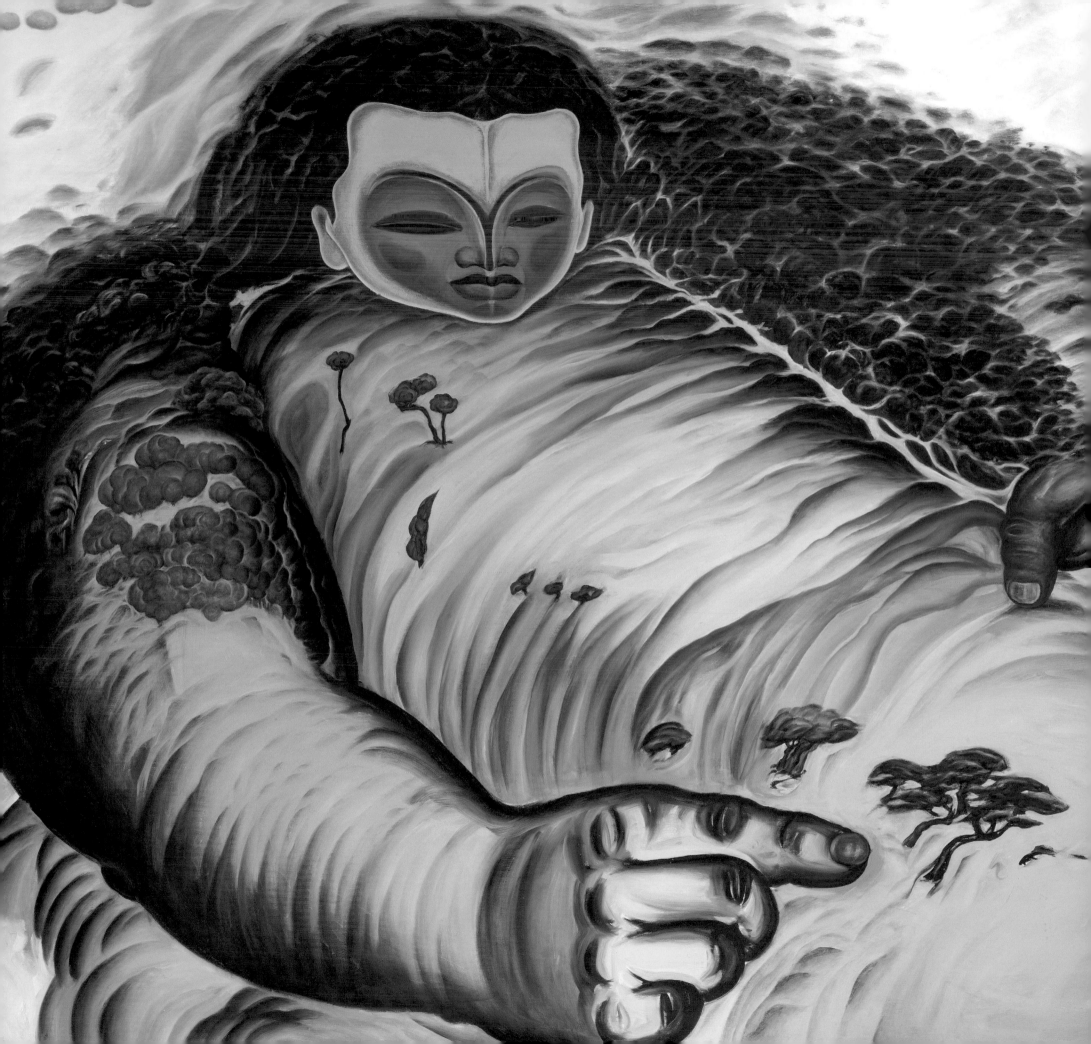

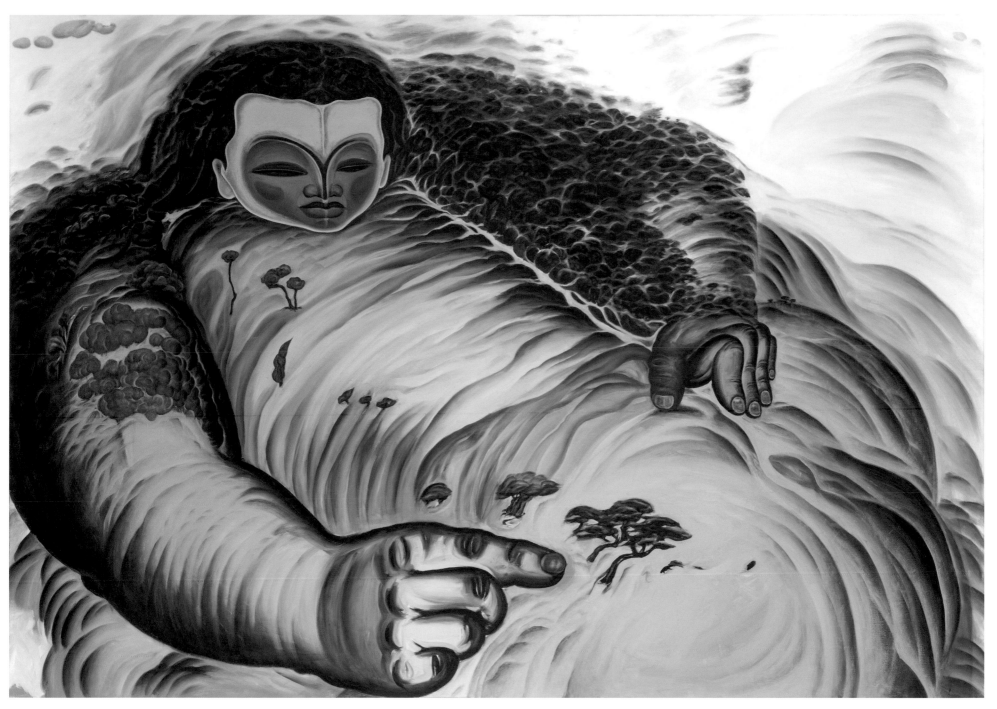

121. 大塊之指／The Thumb of the Land　2014　油彩畫布／Oil on canvas　130×194cm

生命，真理，道路。從葉末氣孔的開闊中尋求

鄭建昌年表

1949
- 父母結婚（1.1）。

1956
- 鄭建昌出生，排行第四，二姊一兄一妹。
- 舉家自新營遷回嘉義。

1962
- 就讀榮光幼稚園（嘉義市束門基督長老教會附設幼稚園）。
- 七歲時父親肝癌病逝（5月1日），家庭頓失依怙。
- 就讀嘉義市立民族國小一年級。

1963
- 轉入嘉義縣立月眉國小，美術表現受肯定。

1966
- 五年級時，母親響應衛生署助產士下鄉醫療政策，受派至嘉義縣太保鄉麻魚寮村設助產站，鼓吹家庭計畫。
- 轉入嘉義縣立南新國小。
- 代表學校參加全縣美術寫生比賽。

1968
- 南新國小畢業。
- 越區就讀嘉義縣立新港國中（國中第一屆）。

1971
- 嘉義縣新港國中畢業。
- 就讀省立嘉義高級中學。

1972
- 於台灣基督長老教會嘉義過溝教會受洗（4.2）。
- 進入嘉義回歸線畫室，師從戴壁吟。（嘉義高中美術教師陳哲老師介紹）

1973
- 高三時住進回歸線畫室（嘉義市文化路蜜豆冰旁，國華街大光明戲院旁巷內）協助畫室事務。

1974
- 搬離嘉義回歸線畫室，準備重考。

1975
- 考進文化大學美術系。
- 戴壁吟赴西班牙深造。
- 住台北回歸線畫室一年。

1976
- 文化大學美術系學生不滿新系主任作風，發生美術系辦公室門被漆黑事件。
- 搬上山仔后，一面調養身體，一面著手創作。

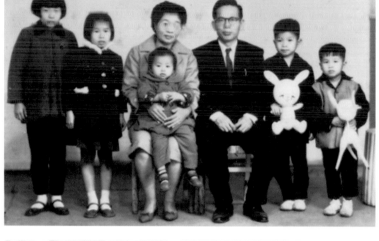

全家福，左起大姊鄭慈媛 、二姊鄭瑩慎、母親周貴捉抱妹妹鄭芳育、父親鄭博義、兄長鄭建欣與鄭建昌，攝於1962年。

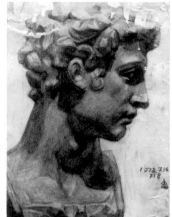

石膏像　1973　炭筆素描
52×37.5cm

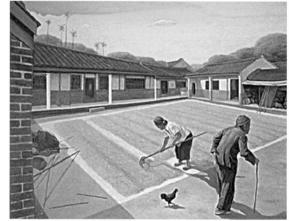

溪北外婆家　1992　油彩畫布　72×91cm

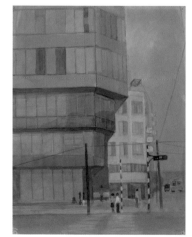

國泰美術館　1977　水彩紙本
52×37.5cm

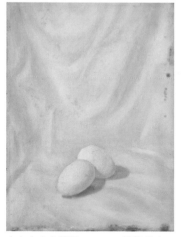

白布上之白雞蛋　1977　油彩畫布
33×24cm

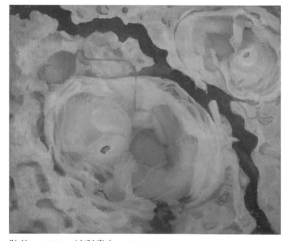

胎位　1977　油彩畫布　45×53cm

藝 術 家 憶 述	歷 史 背 景

藝 術 家 憶 述

1949
· 祖先自漳州來台。
· 祖父鄭港早逝，祖母鄭黃清哎，教籍嘉義市東門基督長老教會。
· 外祖父周強，務農，教籍嘉義縣太保市過溝基督長老教會。
· 父親鄭博義，為嘉義高工電機科畢業。受聘為新營紙廠重要籌設工程技師，上軌道後即被冷待，被迫離開，乃自行開設新昌電機行，專修馬達器械，曾思考開汽車修護廠。
· 母親周貴捉，出身嘉義縣新港鄉溪北村農村望族，受高等教育，領有助產士執照，平日相夫教子。

1963
· 父親病逝後，母親帶著五個孤兒時常遭受欺凌，自小便體會孤兒寡母被人瞧不起的感受。
· 舉家遷移至外公家（嘉義縣新港鄉溪北村）的鄰村（月眉村），就近接受外公家接濟，母專職助產士，兼職代客編織毛衣。

1968
· 美術方面受到國中美術老師肯定及鼓勵。
· 國中時對傳統文化極有興趣，涉獵先賢經典及文學，對天地正氣、浩然之氣，情有獨鍾。

1972
· 高中接觸西洋文學、寓言故事，喜愛哲學、精神分析、存在主義。其中最崇尚「莊子」之逍遙心態。

1973
· 住進畫室期間，因投入畫室事務深，無正常作息；又經濟不住，三餐隨意而營養不良，導致身心困乏，無心力讀書。1974年大學聯考落榜。

1974
· 重考這年，一面養病，一面象徵式的補習，一天二十四小時，因服藥而導致整天幾乎睡意昏沉。勉強清醒的時間，在帶著寒意的灰色市區行走，拖著膨脹空胸，甚無感知覺。打著哆嗦的身軀，宛如行尸走肉一般，直想握畫筆用力往胸口插，希望讓粗糠般的胸腹感到紮實。昏暗無光的周圍，只有一個念頭：改變生活環境就會好轉，就會逐漸清楚這一生。

1975
· 台北回歸線畫室由剛自德國回來的林榮德接手，改為兒童音樂班，開始推動奧福音樂教育。從音樂班上課中，觀摩奧福兒童音樂教育的特色，思考美術教育的發展性。
· 大學研讀禪學及心靈精神方面書籍，對照人生實況、實質對象，尋求生命意義解答。

1976
· 大二搬住山仔后，開始尋找不同創作風格，同學相勉追求獨特風格，蔚為風氣。
· 著眼於平面、分割、簡化之實做探討。
· 此時為文化大學美術系新舊師資共振期，因師長見解看法壁壘分明，學生夾在中間，難以圓融處理，遂等距保持距離。

1977
· 開始創作硬邊都會系列作品：
　　硬邊都會系列作品主要是以鷹架、高架橋等都會象徵構成。台北市大型高樓建築方興未艾，道路蓬勃興建，如台北北門週邊興建中的陸橋與鷹架，站在高聳量體下，對其氣勢感到震懾，相對於渺茫的小人物，感觸頗深。藉平時累積的都市建築攝影，再依粗細鋼架氣勢，予以組織簡化並強化造型重力；色彩則以對比方式鋪設表現。鷹架複雜猶如都市叢林，與當時初到都市的複雜心理互相對映。此時在畫面上的處理與內心思緒整理同時進行，將創作當作自己修養一部分，加以實證探討。
　　將鷹架縱深拉成平面，使用留白及對比手法，使鷹架呈現龐大壓迫感，與畫面渺小人物做對照。藉以表現：
1. 人的價值，已為自己所興建之物質所壓迫，人和都市環境大建築的對比，顯得弱小無力。
2. 在嚴峻高聳建築下的人們，彼此擦肩而過，始終冷漠無言。人潮既那麼擁擠親近，彼此卻又那麼遙遠疏離，頗有感觸。因硬邊創作內容、技法客觀理性，易流於單調枯燥乏味而苦悶；遂同時以頭髮、樹枝、線……等現成材料，做遊戲式的即興複媒創作，藉以平衡理性與感情。
· 大三時受歸國畫家帶回新視野的影響。
受馬奈德教授影響（美國聖若望大學美術系主任，為交換教授。以美國式教學，依學生特質積極指導，尊重個人創作風貌。）他認為，住在台灣的台灣人應找出具有自己生活所在之本地特色，且表現具時代性的創作。這是屬於當代的，不屬於過去的，也是不同於西方世界的。

歷 史 背 景

1949
· 國共內戰，國民黨政府退守台灣，教戰反共抗俄。

1957
· 五月畫會（5月）、東方畫會（11月）相繼成立，為台灣現代藝術注入傳統與現代思辨。

1964
· 彭明敏、魏廷朝、謝聰敏因要發表「台灣人民自救宣言」被捕（9.20）。

1966
· 中國文化大革命開始（8.18），台灣因應發起中華文化復興運動。

1971
· 中華民國退出聯合國（10.26）。
· 長老教會發表《台灣基督長老教會對國是的聲明與建議》，提出「人民自有權利決定他們自己的命運」（12.17）。

1972
· 日中（中華人民共和國）國交正常化，廢棄中（中華民國）日和平條約，台日斷交（9.29）。
· 中華民國第一屆中央民意代表增額選舉（12.23）。

1973
· 十大建設正式開始（7.1）。
· 音樂家史惟亮、許常惠民歌採集，發現恆春民謠歌手陳達，錄製《民族樂手—陳達和他的歌》唱片。
· 林懷民創辦雲門舞集。

1974
· 戴壁吟於水上空軍基地退役，到台北市雙城街成立台北回歸線畫室。嘉義回歸線畫室由陳政宏主持。

1975
· 「民族救星」蔣介石總統去世（4.5），嚴家淦升任總統。
· 長老教會發表《我們的呼籲》，要求「讓每一個人自由使用己語言去敬拜上帝」。
· 首位以幻燈機輔助繪畫的卓有瑞，其「香蕉」系列展於台北美國新聞處，轟動台灣。
· 謝孝德發表作品〈禮品〉，引起藝術與色情論戰。
· 文化大學美術系主任施翠峰去職，由田曼詩教授接任。

1976
· 鄉土藝術的覺醒，來自民間的素人藝術家（如洪通、朱銘）被受關注。
· 校園民歌運動興起。

1978
- 大四：住進「巫雲山莊」。
- 震驚於戒嚴底下的示威活動，戰戰兢兢地到處去觀察拍照。

1979
- 文化大學美術系畢業。
- 入伍服役（10.26），為砲兵預官，後隨部隊移防駐守小金門，派駐大膽島。
- 當兵前，接觸瑜珈及不同人生哲學領域之探討。

1980
- 服兵役中。

1981
- 退伍（8月）。
- 與大學同學蘇旺伸、倪高祥閉門畫空（於倪高祥石牌住宅）

1982
- 與大學同學蕭文輝在龍泉街合開畫室（後搬至泰順街）。
- 「新銳展」，受邀十人，展於台北市今天畫廊及桃園春雨畫廊。
- 「千人美展」，受邀參展台南市政府主辦。
- 「台北新藝術聯盟」，與吳光閭、廖木鉦、王文平合組，為之後蓬勃的台北當代藝術開第一砲。
- 「台北新藝術聯盟」，首展展於台北市美國文化中心，台北市力霸藝廊（10月）。

1984
- 參加台北市立美術館主辦的第一屆「現代繪畫新展望」。
- 回故鄉嘉義尋根。
- 任教於嘉義縣協志高職（~1990）。

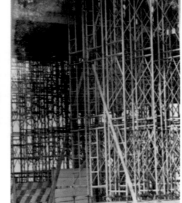
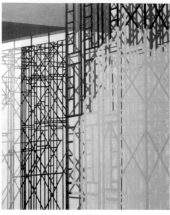

於巫雲山莊除草焚草　　　1978作品〈鷹架〉資料　　　鷹架　1978　油彩畫布　162×130cm

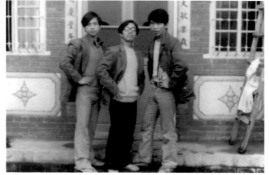

1979年（左起）林金鐘、蘇旺伸與鄭建昌攝於巫雲山莊　　鷹架前　1979　油彩畫布　130×194cm（畢展作品）

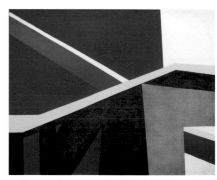

俯臥的女人　1979　油彩畫布　72×91cm　　　方向　1979　油彩畫布　112×162cm　　　即興　1981　油彩紙本　26×19cm　　　台北街頭天橋　1982　油彩畫布　72×91cm

1982作品〈陸橋旁的人行道上〉資料　　　陸橋旁的人行道上　1982　油彩畫布　80×116cm　　　人行道旁的陸橋　1982　油彩畫布　112×162cm　　　陸橋下　1982　油彩畫布　80×116cm

1978

• 「巫雲山莊」由來：巫雲山莊為陽明山山仔后菁山路一處三合院，當年由蕭文輝引介，一共住進蕭文輝、鄭建昌、蘇旺伸、林金鐘、倪高祥（以上為西畫組）、陳裕堂（設計組）等人。因環境清爽宜人，經討論後，欲以山莊之名自奉，遂相對於仰德大道上陽明山中途之「白雲山莊」，戲謔取名為「烏雲山莊」。後經鄭建昌提議，改為「巫雲山莊」。蓋取義：「巫」帶有邪氣、離經叛道、開創格局之意涵；「雲」有變幻莫測、不可意料、豐富想像力、創造力之內涵。於「巫雲山莊」時期，鄭建昌所得為自由、無限制之心境。

1979

• 畢業後接觸瑜伽、實相哲學等處理人生的觀念心態，破除心中障礙及外相之執著。人皆為神子，因此只要把實相顯現出來，即不會有任何干擾。以心為主，以神子來消除心底迷惑。

• 當兵時，續尋「人生之意義」之解答。

• 自幼及長，一直以「生來世上必有其目的」的價值觀激勵自我，不斷尋求實踐自我生命意義的答案。以藝術創作尋找人生的意義。

1981

• 在硬邊理性壓抑下，另一端的平衡——即興戲筆油然而生。

1982

• 台北藝術圈盛傳：一份國際藝術雜誌列出現代藝術排行榜，台灣排名倒數第三，令藝術界陷入低迷氣氛，心情沉重，頓覺前景渺茫。

• 「台北新藝術聯盟」宣言：「否定現在，發展明天，永遠不斷的創新，至生命枯竭為止」，卻願意本著：「不妄自尊大，不妄自菲薄」的態度，積極推展台灣的新藝術運動。

1983

• 以廢紙漿為創作材料：

1.外在影響：

(1)台北市立美術館美國紙藝大展。

(2)戴壁吟從西班牙回國，從事紙漿媒材之創作。

2.紙漿創作之思考：

(1)與「禪」相通：即廢紙為人存在過之痕跡。物質本即存在，無論如何變化，物之原質仍舊存在於宇宙中。

(2)鷹架時期為入世之觀念，將關懷宇宙範圍縮小至人為都會城市。後依舊回到自然之觀點，天人合一之原始觀點，原始靈魂在呼喚之聲音。此期開始尋根，找尋歷史。

3.省思：

(1)以廢紙漿加化學原料創作，發現加化學原料之紙漿有環境污染及傷害身體之虞，思考解決辦法。

• 廢紙漿創作期之理念：呈現原始靈魂在呼喚之聲音。回歸原始，回歸自然。

1984

　　放棄初萌光環的發展機會，毅然決定離開台北，返回嘉義。曾一起致力推動現代藝術的朋友大惑不解，為何放棄藝文媒體焦點？1980年代正是台灣現代藝術創作全面開展的起始階段，離開台灣最藝術文明的國際都市—台北，將失去創作舞台及揚名機會；甚且有人斷言：鄭建昌的藝術生命就此死了。

　　我所以會離開台北，實有感於西方強勢的藝術訊息取代了台灣的視覺藝術判斷。那個時代，個人宛如浮生物，隨波逐流，旋轉於漩渦中。常困惑：懸空不著地，如何扎實定根？離開繁華都市，只因它不是我的家、不是我的歸宿。而我的家？在哪裡？追求人生目標，飄蕩數十載，渴望可以有踩得紮實的土地，作為歸宿。往外闖蕩，到頭來，終需回歸生命本源，回歸心靈永恆的歸宿。

紙漿創作　1983　複合媒材　55×38cm

紙漿創作　複合媒材　1984　60×60cm

1978

• 蔣經國當選第六屆總統、副總統謝東閔（3.21）。

• 台美斷交。美國副助理國務卿克里斯多福來台，處理台美關係後續事宜，遭示威民眾丟雞蛋羞辱，民眾包圍外交部示威（12.16）。

• 中美八一七公報。

• 國立歷史博物館舉辦「常玉回顧展」，展現另類個人風貌。

外交部前

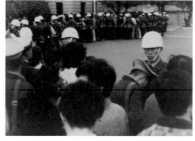

外交部前

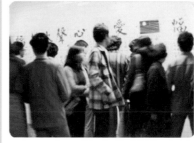

台北站前館前路地下道

1979

• 美國國會通過《台灣關係法》，卡特總統簽署（4.10）。

• 高雄美麗島事件，反對人士多人被捕（12.10）。

• 神學博士宋泉盛牧師《第三眼神學》出版，倡導本土神學。

1980

• 林義雄滅門血案（2.28）。

1982

• 林壽宇於台北龍門畫廊舉辦「白色系列」個展，極簡藝術震盪國內當代藝壇。

1983

• 台北市立美術館成立。舉辦美國紙藝大展、漢城畫派展等國際大展（12.24）。

1984

• 台北市立美術館舉辦第一屆「中華民國現代繪畫新展望」。

1986
- 與黃素玉結婚。
- 參加「嘉義市文藝季美展」。

1987
- 長子鼎威出生。

1990
- 任職嘉義市北興國中美術教師（~2007）。

1991
- 次子鼎彥出生。

1992
- 「春秋視察」展於嘉義市想像力藝術中心。

1993
- 「中西繪畫交融下的東方人文畫」展於台北帝門藝術中心。
- 「90年代台灣具象繪畫樣貌展」展於高雄帝門藝術中心。

1994
- 「史詩吟唱者」個展，巡迴展於台北、台中、高雄帝門藝術中心（4~5月）。
- 《史詩吟唱者》鄭建昌畫集出版（3月）。

1986年鄭建昌與黃素玉結婚

一攤柳丁 1986 炭筆、油彩畫布 91×116cm

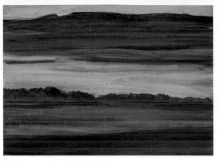

無題 1987 油畫紙板

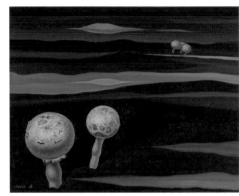

原生 1988 油彩畫布 72×91cm

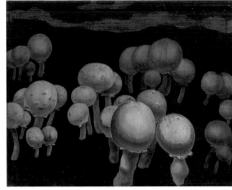

葦2 1988 油彩畫布 72×91cm

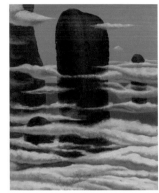

雲深 1988 油彩畫布 91×72cm

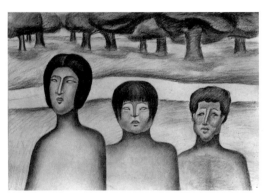

家人 1990 炭筆紙本 37×52cm

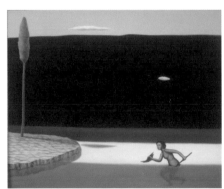

抓魚 1990 油彩畫布 72×91cm

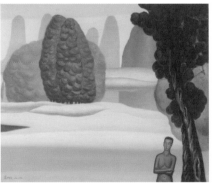

雲仙境 1992 油彩畫布 45×80cm

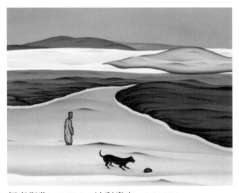

行者與狗 1992 油彩畫布 72×91cm

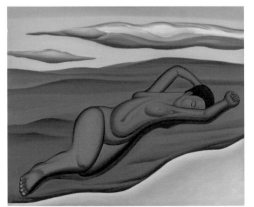

禍祥沃土 1992 油彩畫布 45×53cm

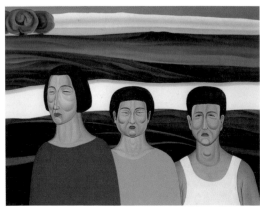

滄桑之人 1992 油彩畫布 91×116cm

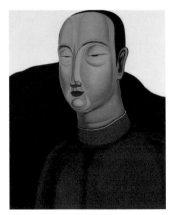

原相 1992 油彩畫布 116×91cm

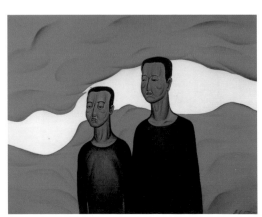

哥倆 1993 油彩畫布 53×65cm

1985

- 回故鄉嘉義尋根，沉澱思考以台灣為主體的藝術觀點，經歷三過程：
 1. 清倉放空：捨棄之前所學之西方藝術觀點。
 2. 讀台灣史：找尋臺灣史料，重新體驗在地生活。
 3. 台灣人造像：探研台灣人特徵圖像，並從台灣的個史探索人類精神追求永恆的共通本質。
- 尋求適合臺灣人的圖像一經過生命苦難的痕跡，表現不同的人像造型。有泥土的感覺，人與大地在奮鬥，歷經精神與肉體的苦難、外界的磨練，才會體驗後來獲得之可貴。

　　人一直在追求與大自然合而為一的觀念，不受外界之因素而影響或變化。人在追求自由自在，不受外形的束縛，可超越一切。那麼生命的意義是何？人在追求什麼？對同一事理的詮釋，因時代需求的不同，因此過去與現在的人，取捨角度便有不同。

- 認同《台灣基督長老教會信仰告白》的精神，其中以「釘根在本地，認同所有的住民」「用虔誠、仁愛、與獻身的生活歸榮光上帝。」「使受壓制的得著自由、平等，在基督成做新創造的人。」尤為感觸。

1989

- 嘉義市彌陀路二二八紀念碑興建的過程，面對恐嚇、暴力、監聽、諸多破壞波折，嘉義西門長老教會暗地提供場地製作紀念碑板模，於彌陀路現場安置時，有志之士二十四小時警戒，防止遭受破壞，終建造完成。

1991

- 「台灣山海經」內容風格探討：
 1. 畫風的影響與轉變
 (1)學生時期從印象派、立體分割、冷熱抽象、新寫實、普普、超現實、多元媒材使用、新觀念的實踐。曾有感於基里訶「形而上繪畫」，其影子及黑色調，塑造成不可捉摸的神秘感。
 (2)參研東方山水畫及人物畫表現手法，多方吸收研究、揣摩、捨棄立體明暗的處理，將對象簡化為簡潔色彩及單純的圖像。人物則發展出以塗雕的手法來表現。
 2. 此階段畫作風格之符號
 (1)大地：土地為自己的家園，不容別人侵犯。而其土地即為理想的沃土（或紅色、或白色、或土色），為非暴力、非喧擾的寧靜世界。且為土地傳承、生命血緣共承的共同體。
 (2)白水：流水為生命的來源。受中國山水畫之影響。以白色來表現力量的聚集與潛能。如白水視生命不可或缺的活源，象徵物質和精神心靈的豐碩及時空的無垠。
 (3)台灣人的圖像：屬於東方造形，受布袋戲偶、敦煌佛相、飛天及台灣人造形的影響。
 (4)平塗：強調單純、簡化的風格。受傳統經典老莊、禪的影響。
 (5)弧形：如動之氣。不希望有靜止之死氣，希望藉由弧形的流動意象，呈現靜中有氣之流動(即生命力)的活力。
 (6)色調：以土地及大自然的基調發展為主。逐漸形成自己獨特而對比強烈的色彩語彙。

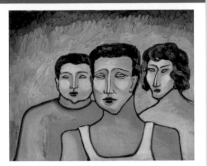

家人　1985　油彩畫布　50×60cm

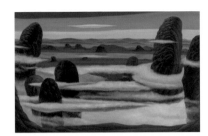

雲海　1989　油彩畫布　80×100cm

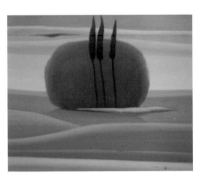

三樹　1991　油彩畫布　38×45cm

《史詩吟唱者》鄭建昌畫集　1994

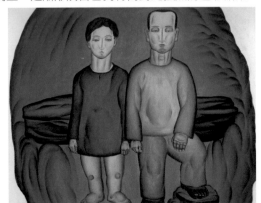

伴侶　1995　油彩畫布　53×65cm

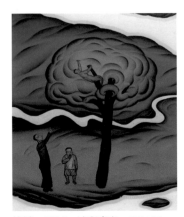

摘採　1994　油彩畫布　65×53cm

1985

- 台灣基督長老教會為落實釘根於土地的本土神學，提出《台灣基督長老教會信仰告白》（4.10）。

1986

- 民主進步黨成立（9.28）。
- 余承堯在台灣於雄獅畫廊舉辦首次個展，獨特另類風格震盪畫壇。

1987

- 戒嚴令解除，施行國家安全法（7.15）。
- 長老教會公報刊登「二二八事件」相關史料（當期公報全遭查禁沒收）。

1989

- 嘉義市彌陀路二二八紀念碑興建落成，為全台第一座二二八紀念碑（8.19）。
- 六四天安門事件（6.4）。
- 台灣野百合運動。

1990

- 在台灣各地首次舉行紀念二二八事件。
- ○李登輝、李元簇就任第八屆總統、副總統（5.20）。
- 民進黨決議「台灣主權獨立」（10.7）。

1991

- 蘇聯解體（12.26）。
- 第一屆立法委員、監察委員、國大代表全部退職（12.31）。

1992

- 廢止刑法第一百條（5.15）。

1993

- 連戰任行政院長，宋楚瑜當台灣省主席（2.27）。
- 台灣海基會和中國海協會在新加坡會談（4.28）。
- 新黨從國民黨分裂（8.10）。

1994

- 高雄市立美術館成立。

1995

- 二二八紀念碑落成，李登輝總統代表政府向受難者遺族謝罪（2.28）。

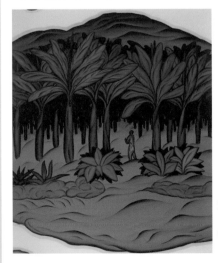

蕉園行走
1994
油彩畫布
100×80cm

1996
- 《生命的原鄉》鄭建昌畫集出版（3月）。
- 「生命的原鄉」個展，於台北、台中、高雄帝門藝術中心巡迴展出（3~5月）。
- 「雕塑嘉義」新觸角聯展，全國文藝季在嘉義，「我在嘉義」展於嘉義市立文化中心（11月）。
- 「1996雙年展·台灣藝術主體性」「1996 Taipei Biennial the Quest for Identity」展於台北市立美術館（7.13~10.13）。

1998
- 「兩岸新聲：台港滬當代畫語」，展於香港藝術中心、國立台灣藝術教育館（2~3月）。
- 「嘉義藝術創作新生代」聯展於嘉義縣梅嶺美術館。（6月）
- 「鄭建昌個展」，於法國巴黎文化中心Espace ICARE展出（2~3月）。
- 《島嶼印記》鄭建昌畫集出版（8月）
- 「島嶼印記」巡迴個展，月展於台北、台中帝門藝術中心（8~9月）。
- 台北市立美術館典藏作〈挑擔渡重山〉、〈閒坐〉。

1999
- 「南土風象」The Land of the Mind，展於紐約國家藝術俱部（5月）。
- 「台灣當代藝術展」The Contemporary Art of Taiwan，展於奧克拉荷馬洲首府畫廊及市立大學諾瑞克藝術中心（6~7月）。
- 嘉義市公共藝術審議委員（~2016.12.31）
- 《台灣山海經》鄭建昌畫集出版（8月）。
- 「台灣山海經」鄭建昌個展於台北市立美術館展出（7.31~9.12）。

2000
- 「藝術·點·線·面」，展於嘉義市立文化中心（1.2~30）。
- 「一隻鳥兒哮啾啾228紀念展」展於嘉義市228紀念館（1~2月）。
- 「閱讀ART」展於中正大學圖書館。
- 「驅動城市2000—創意空間連線：嘉義館」展於華山藝文中心。
- 「新觸角2000年展」展於嘉義大學、雲林科技大學。
- 「新桃花源」，展於台北帝門藝術中心。
- 「桃仔尾的故事—中央噴水卅年」展於嘉義市立文化中心桃城雅舍。

2001
- 「嘉義地區西畫家邀請展」於廣東省順德市天任美術館。

2002
- 「凝視台灣：啟動台灣美術中的228元素」展於台北市總統府藝廊、嘉義二二八紀念館、高雄歷史博物館、駁二藝術特區。
- 「跨域新相—新觸角2002年展」展於嘉義縣梅嶺美術館、雲林科技大學藝術中心、嘉義市文化中心。

2003
- 「228紀念展」展於台北市、嘉義二二八紀念館、高雄歷史博物館。
- 「光陰過客：『接軌—藝術旅行計畫』之一」展於高雄國際貨櫃藝術節。

2004
- 「三頭人—鄭建昌、戴明德、吳銀海創作交流展」，展於台南台灣新藝當代藝術空間（1.3~2.8）。
- 「繪我價值·寫我尊嚴」，第八屆228紀念創作展，展於基隆、高雄、宜蘭。
- 「諸羅精神圖像場域」於嘉義市立博物館、嘉義市鐵道藝術村（3.9~5.9）。
- 「解碼城市—新觸角藝術群2004雙年展」於嘉義市立博物館。
- 「內省的符碼：台灣新具象的藝術風貌」，李明則、蕭文輝、蘇旺伸、鄭建昌四人畫展於嘉義鐵道藝術村五號倉庫。
- 「召喚原形—鄭建昌、唐唐發、趙芳綺主題聯展」於嘉義縣梅山藝術村。
- 「台灣游蚜」個展於嘉義鐵道藝術村四號倉庫（7.17~8.1）。
- 《台灣游蚜》，鄭建昌畫集出版（7月）。

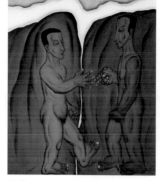
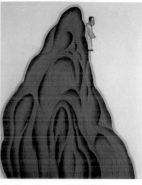

《生命的原鄉》鄭建昌畫集　1996　　　猜拳　1996　油彩畫布　72×60cm　　　走出　1996　油彩畫布　100×80cm

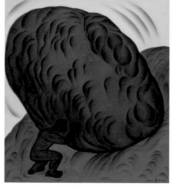
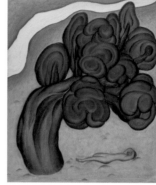
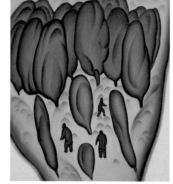

推　1996　油彩畫布　72×60cm　　　休憩　1997　油彩畫布　65×53cm　　　尋　1997　油彩畫布　53×45cm

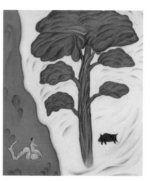
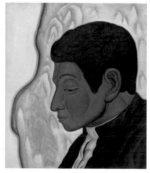
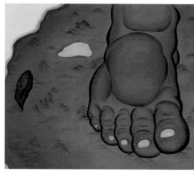

鬥樹　1997　油彩畫布　72×60cm　　　牧者　1998　油彩畫布　65×53cm　　　踩在土地上的腳　1998　油彩畫布　53×45cm

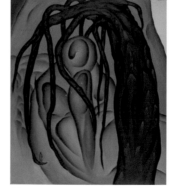
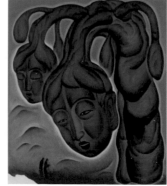
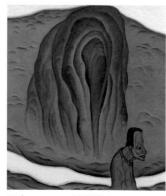

攀石樹　1998　油彩畫布　72×60cm　　　果實　1998　油彩畫布　53×45cm　　　石人　1998　油彩畫布　53×45cm

1999

· 台灣山海經創作理念整理

1. 源起：1984年回嘉義尋根，重新體驗在地生活。探討渡台開發史，從近
四百年先民渡海的死傷苦難，來台灣開拓新家園的精神，展現生命力的韌
性，獲得新生命力的啟示，悟得生命意義。在血汗流淚、勞動肢體以及大地
之母中，感受到生命能量：體驗土地是孕育生命本體的母親，流水是活絡神
經知感的血液；感受人和土地親密的臍帶關係，人和水密切的生命關係。

2. 展延：海洋的呼喚，浩瀚宇宙的吸引，人的心靈盼能獲得自由。生命充
滿無限可能，創作亦是如此。在官能刺激的時代中，極易遺失心靈的根本需
求。探討人性，尋求感官刺激及內在心靈吶喊的平衡支點，成為最重要的課
題。因此藉由關心大地自然生態環境及心靈。以單純造型色彩塑造台灣人圖
像，展現樸拙力量，感應宇宙大能，企圖尋找契合相通之道。二十一世紀，
人們將回首關注心靈，聆聽靈魂原始的呼喚。

《台灣山海經》鄭建昌畫集　1999

「台灣山海經」鄭建昌個展於台北市立美
術館展出

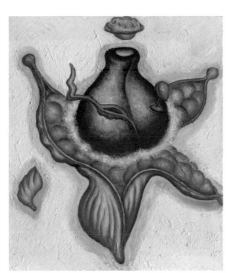

仙島桃花　2001　油彩畫布　45×38cm

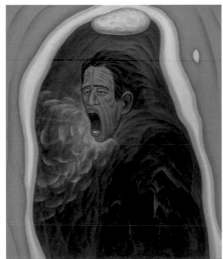

孤獨的先知　2002　油彩畫布　91×72cm

鯨神初動　2002　油彩畫布、鏡面裝置

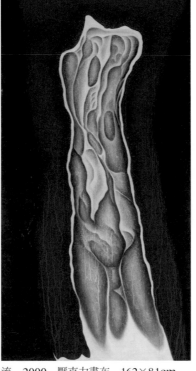

流　2000　壓克力畫布　162×81cm

1996

· 台灣第一次舉行第一屆直接民選總統，國民黨李登
輝當選（3.23）。

· 總統選舉期間，中國發射飛彈通過台灣領域上空。

1997

· 鄧小平去世（2月）。

· 倪再沁接台灣省立美術館（今國立台灣美術館）

· 國民大會決議廢台灣省（7.18）。

1999

· 台灣省立美術館更名為國立台灣美術館（7.1）。

· 李登輝總統發表二國論（7.9）。

· 台灣發生九二一大地震、嘉義一〇二二大地震。

2000

· 台灣第一次政黨輪替，民進黨陳水扁當選總統
（3.18選舉，5.20就任）。

2003

· 3月初，嚴重急性呼吸道候症群（SARS）席捲台
灣，直至7月5日才從疫區除名，其間可能病例高達
664例，SARS實際病例346例，死亡病例37例，造
成極大危害。

光陰過客：『接軌─藝術旅行計畫』之一　2003

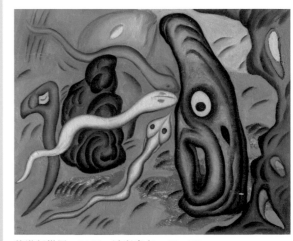

悠游新世界　2003　油彩畫布　60×72cm

2005

- 《台灣山海經─土地、海洋、與心靈之觀照》碩士論文（1月）。
- 「台灣山海經─土地、海洋、與心靈之觀照」個展於國立嘉義大學大學館（1月）。
- 國立嘉義大學視覺藝術研究所畢業。
- 長榮大學美術系兼任講師（2005.9~2015.6）。
- 「第九屆228國際紀念創作展」於高雄市立美術館、宜蘭市縣史館。
- 「2005嘉義美術群象・老中青創作接力展」於嘉義市鐵道藝術村五號倉庫。
- 「嘉義美術傳承新軸線」展出李伯男、鄭建昌、戴明德、王德合、賴毅、蕭雯心。
- 「嘉義市鐵道藝術發展協會第一屆會員聯展」於嘉義市文化中心（8月）。
- 「台灣具象繪畫」於台北市立美術館（12.10~2006.3.5）。

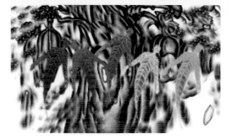

生命樹　2005　數位輸出　120×192cm

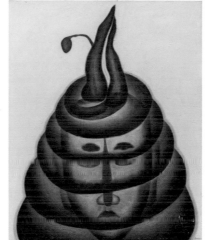

極地頭蛇　2005　壓克力畫布　162×130cm

2006

- 擔任嘉義市鐵道藝術發展協會第二屆理事長（1~2007.12）。
- 「E-Art數位藝術在嘉義」，李伯男、鄭寶宗、簡瑞榮、鄭建昌展於嘉義市鐵道藝術村五號倉庫（1.7-29）。
- 「一指神功？──數位平面藝術的可能面向」展於台北藝術大學關渡美術館（4.14~30）。
- 「文化・符圖・印記」蘇旺伸和鄭建昌的藝術創作展於台南台灣新藝當代藝術空間
- 「嘉義市鐵道藝術發展協會2006會員展」於嘉義市文化中心。
- 「05-3456100」百號油畫大展〕於嘉義立博物館。
- 台北市立美術館典藏作品〈遷徙〉。

2007

- 「山海經行旅」個展於嘉義北興國中藝文空間（6月）。
- 「鄭建昌個展」於南區國稅局嘉義市分局藝術迴廊（11.1~12.31）。
- 「長榮大學教授聯展」於台南市政府南區服務中心（6月）。
- 「軌點子─激盪『藝術嘉義』的活力」，嘉義市鐵道藝術發展協會會員展於嘉義市立文化中心（11月）。
- 南華大學視覺與媒體藝術系兼任講師（~2011）。

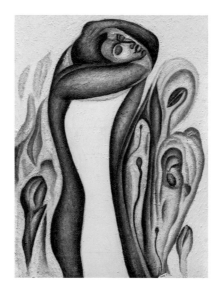

擁有1　2006　壓克力畫布　130×97cm

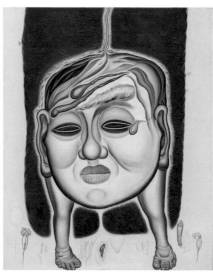

大塊之子的誕生　2008　油彩、壓克力畫布 162×130cm

2008

- 「羅雪容・鄭建昌雙人展」於雲林科技大學藝術中心（1.2~30）。
- 「對話・情曳・自放──鄭建昌・戴明德・李文賓三人聯展」於嘉義市泰郁美學堂（1.23~2.27）。
- 「五年有成：南華大學教授聯展」於嘉義市立博物館（3月）。
- 「英雄本色」於台北形而上畫廊展出（3.29~4.22）。
- 「藝術Spotlight」展於台南台灣新藝當代藝術空間（4月）。
- 「土地本事：2008新觸角聯展」於嘉義市立博物館（5月）。
- 「台中港區美術大展：第7屆全國百號油畫展」於台中縣港區藝術中心（9月）。
- 「Icy-hot弔詭的愉悅：當代藝術展」於國立嘉義大學大學館（11月）。
- 「鉛華再現─黑金段藝術節」於嘉義市鐵道藝術村五號倉庫（11月）。
- 高雄市立美術館典藏作品〈山海精靈變奏曲〉、〈伸遊〉。

2009

- 「人本主義畫展」於嘉義228紀念館（5月）。
- 「流水蕩蕩─鄭建昌創作系列展」個展於高苑科技大學高苑藝文中心（9.7~30）。
- 「阿里山四大名家創作展」於上海劉海粟美術館、珠海古元美術館（5月）。
- 「台中港區美術大展─第8屆全國百號油畫展」於台中縣港區藝術中心（9月）。
- 「諸羅九面相」展於嘉義市立博物館（10月）。
- 「嘉義心藝術─嘉義藝術節」於嘉義鐵道藝術村五號倉庫（11月）。
- 「軌異・軌藝─嘉義市鐵道藝術發展協會會員展」於嘉義市立文化中心（11月）。

2010

- 「土地在說話」個展於台北市黎畫廊（7.31~8.29）。
- 「五虎將」於嘉義鐵道藝術村四號倉庫（2~3月）。
- 「傾巢而入」於台南市台灣新藝二館（4~5月）。
- 「華岡藝展─文化大美暨國際名家交流展」於台北市中正紀念堂中正藝廊、台中市立文化中心（5~6月）。

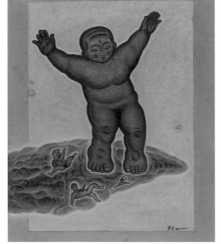

彈躍　2009　油彩畫布　72×60cm

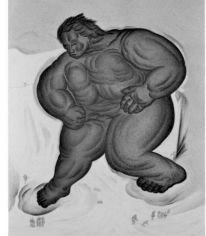

急剎王者　2009　油彩畫布 162×130cm

2004

• 2004年，「台灣游蜉」系列，試圖呈現經過困苦難錘煉之漂泊遊魂，著重其靈質跳脫形骸，自由進出生命體，自在著生於樹、石、土地等各種形質之特色。

　　「游蜉」，即游動的蜉蝣，蜉蝣原初無色，是低下微弱之生命靈質，隨物賦形，從容自生。而台灣人正宛如游蜉，在惡劣環境下苦耐求生，渺小卑微，卻不衰竭，充沛的生命力更擴散四方，隨物而生。

• 此系列以生命短暫游動的蜉蝣為命題，一方面呈現藝術家個人生命中困頓、苦難、漂泊的感嘆，而寓意蜉蝣自在著附於大自然，自期心靈能跳脫形骸，來去自如。

　　台灣人在艱難險惡的現實中堅忍求生，或許如蜉蝣般渺小，但生命力卻極為豐沛，得以綿延不斷。

2006

• 每個人都有他心靈歸屬的故鄉，當心靈呼喚故鄉時，需從古老的意識探尋，從生活過的地域尋找，探觸「生命力」，探索心靈原始呼喚的聲音，追求心靈的根本境地：不受時空限制，自在轉換變形，超越束縛。

　　個人喜愛超越束縛的自由，超越形體、超越心靈。「想像」成為個人做白日夢、遊歷遠方、夢想方法，是個人穿越時空、扭轉形式賦以歷史新生命的手法。莊周夢蝶，自在轉換變形，

　　無限制之心靈自由優遊不受外形束縛，超越一切。期抓住心中崇仰高大的原始印記，以虔敬之心的祭典儀式呈現。

2009

• 「土地在說話」是在於「台灣游蜉」之後「大塊」創作系列的彙整，著眼於人與自然的關係、生命與宇宙的本體關聯；以歷來人類的精神觀、宇宙觀及當代的精神心理分析為經緯，作為探索個體與大自然、個體與心靈世界關係，以及個體原型與集體無意識之源生關係的參照。以有形的人、土地、樹……為元素，歷史與當代生活之連結為血肉，採用變形、幻形方式，借喻無形、無限的精神體；以身分符號的置換手法，追求超越軀體束縛的心靈自由。放任外在環境因素與內在心靈的原始需求對話，以此架構個人的創作世界。

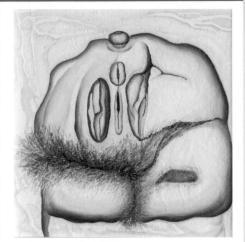

《台灣游蜉》鄭建昌畫集　2004

聚席　2004　複合媒材　60×60cm

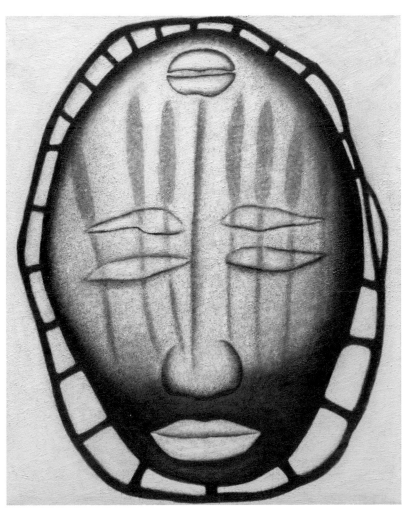

光陰過客　2004　壓克力畫布　162×130cm

2004

• 民進黨陳水扁再當選總統連任。

2008

• 國民黨馬英九當選總統。

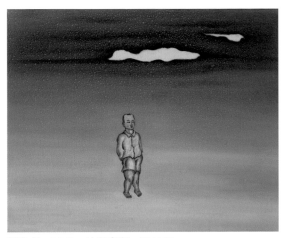

行自在　2010　油彩畫布　38×45cm

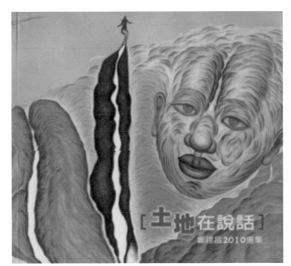

《土地在說話》鄭建昌畫集　2010

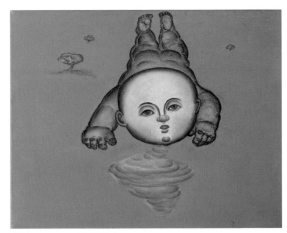

喔飛　2010　油彩畫布　38×45cm

177

- 「台灣─墨西哥國際畫展」於國立嘉義大學（10月）。
- 「異域・異藝─嘉義市鐵道藝術發展協會會員展」於嘉義市立文化中心（12月）
- 「藝海乾坤─七國藝術家小品展」於高雄855藝術空間（12月）。
- 「臉書」個展於高雄市立美術館（12.23~2011.3.27）。

2011
- 「大塊・圓神」個展於台南102當代藝術空間（6.12~7.31）。
- 「原創與複製的相結合」展於墨西哥。
- 「空與白」展於墨西哥Mazatln美術館
- 「那年─文大美術系校友聯展」於台北市文化大學大夏藝廊。
- 「非，常軌」嘉義市鐵道藝術發展協會會員展，12月展於嘉義市立文化中心。
- 「黑金段藝術節」展於嘉義鐵道藝術村（12月）。

2012
- 任亞洲藝術大學創意設計學院兼任講師。
- 「府城藝術博覽會」於台南市大億麗緻酒店（1月）。
- 「在地文化映象」展於嘉義鐵道藝術村。
- 「原創與複製的相結合」展於嘉義產業創意文化園區。
- 「嘉藝有軌─嘉義市鐵道藝術發展協會會員展」展於嘉義市立博物館（11月）。
- 「黑金段藝術節─藝術推廣博覽會」於嘉義鐵道藝術村（12月）。
- 國立台灣美術館典藏作品〈踩在土地上的腳〉、〈鹹水蕃薯藤〉。

2013
- 任高雄市立美術館高雄獎評審委員。
- 「再創嘉義畫都生命力」於嘉義市立博物館（2.1~4.21）。
- 「再嘉一點」展於嘉義市泰郁美學堂（2.2~3.31）。
- 「軌跡魅影─鐵道藝術六站聯展」於台中文化創意產業園區（10月）。
- 「第14屆全國百號油畫展」於台中港區藝術中心（9月）。

2014
- 任高雄市立美術館典藏委員
- 「嘉義5樣」展於Fragrant藝術空間（民雄第一站咖啡）（1.8~2.26）。
- 「流光・容顏─嘉義新貌五樣展」台南市102當代藝術空間（4.10~5.30）。
- 「嘉義鐵道藝術發展協會會員展」於嘉檳文化館（7.2~30）。
- 「匯聚・諸羅派─嘉義市立美術館籌備處揭牌特展」於嘉義市立美術館（7.1~9.30）。
- 「2014陳澄波佳藝薪傳文化季3：中世代聯展」於嘉義市二二八紀念館。
- 「當代藝軌─嘉義市鐵道藝術發展協會會員聯展」於嘉義市立博物館（10.15~19）及協志工商（11.1~20）。
- 「諸羅九面相」展於嘉義市立博物館（10.22~11.16）。
- 「協志第十三屆藝術季聯合美展」展於協志工商（12.5~27）。
- 「高雄藝術博覽會」於高雄市翰品酒店（12.12~14）

2015
- 「異象・藝象II─連結＆分享」台北市藝大利藝術中心、優席夫新美學空間（3.15~4.30）。
- 「蓬萊圖鑑─原鄉・印記」，郭振昌、盧明德、吳天章、鄭建昌、李明則聯展於台北大趨勢畫廊（4.18~5.30）。
- 福爾摩沙藝術博覽會於台北寒舍艾麗酒店（5.14~17）。
- 「台中藝術博覽會」於台中日月千禧酒店。
- 「大塊・圓神II─鄭建昌創作個展」於台南102當代藝術空間（5.8~6.27）。
- 「觸動・延伸─新觸角藝術群展」於嘉義市立博物館、台中港區藝術中心。
- 「與大塊共舞─藝術進行曲」展於嘉義鐵道村四號倉庫（9月）。
- 「在基督信仰上的創作」展於東海大學（10月）。
- 「山・海・岱員─鄭建昌創作研究展」於嘉義市立博物館（12月）。

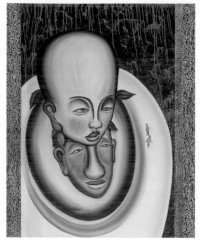
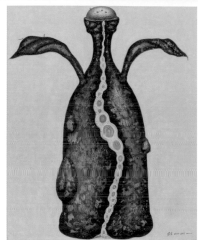

老背少　2011　複合媒材　162×130cm

起飛　2012　油彩畫布　91×72cm

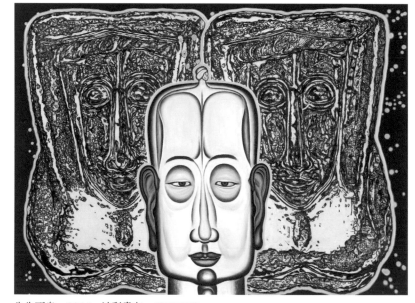

生生不息　2014　油彩畫布　194×259cm

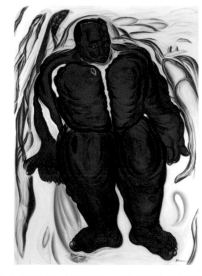
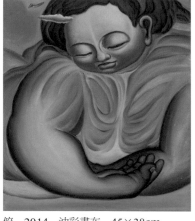

俯　2014　油彩畫布　45×38cm

大塊行走　2014　油彩畫布　162×130cm

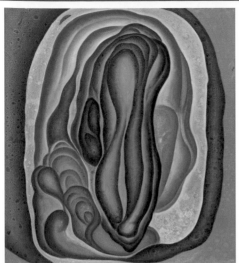

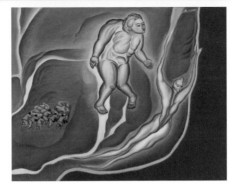

與天地同行　2014　油彩畫布　50×65cm

生機　2014　油彩畫布　72×60cm

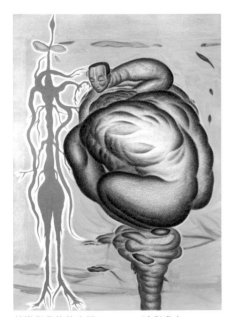

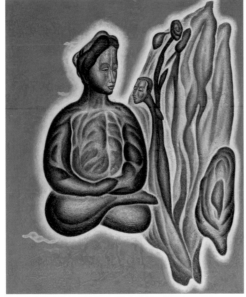

前進與背後的生機　2015　油彩畫布
162×130cm

坐忘·坐不忘　2015　油彩畫布　162×130cm

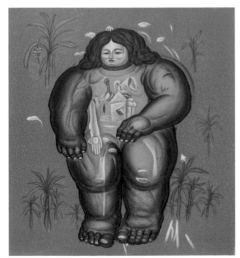

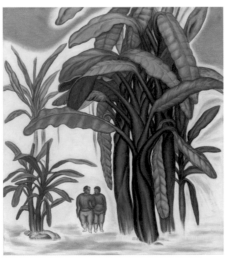

地母　2015　油彩畫布　72.5×60cm

行走生機　2015　油彩畫布　72.5×60cm

國家圖書館出版品預行編目(CIP)資料

山‧海‧岱員：鄭建昌創作集(1978-2014) / 鄭建昌著. -- 初版. --
臺北市：藝術家，2015.11
　　面；　公分
ISBN 978-986-2821-73-2（平裝）

1. 繪畫 2. 作品集

947.5　　　　　　　　　　　　　　　　104026075

山‧海‧岱員

鄭建昌創作集（1978-2014）

發 行 人　何政廣
總 編 輯　王庭玫
美　　編　廖婉君
圖說文字　鄭建昌、盧韻琴、尹信方

出 版 者　藝術家出版社
　　　　　台北市重慶南路一段147號6樓
　　　　　TEL：（02）2371-9692～3
　　　　　FAX：（02）2331-7096
　　　　　郵政劃撥：01044798 藝術家雜誌社帳戶

總 經 銷　時報文化出版企業股份有限公司
　　　　　桃園市龜山區萬壽路二段351號
　　　　　TEL：（02）2306-6842
南部區域代理　台南市西門路一段223巷10弄26號
　　　　　TEL：（06）261-7268
　　　　　FAX：（06）263-7698

製版印刷　欣佑彩色製版印刷股份有限公司
初　　版　2015年12月
定　　價　新臺幣1200元

ISBN　　　978-986-282-173-2（平裝）

102當代藝術空間　贊助
台南市仁德區成功三街102號
TEL：（06）260-9627

法律顧問蕭雄淋